유튜브, 브이로그, 공모전, 뮤직비디오를 위한

영 상 작 가
길 라 잡 이

저자 자닌토

저자 소개, 부록데이터

저자 자닌토(박운영) 그리고 예진.

1995년 '나의꿈 나의미디'로 컴퓨터음악 부문 베스트셀러 작가로 등단.

이후, 22권의 미디시퀀싱과 오케스트레이션 관련 서적을 집필하였고, 한서대 영상음악과, 이화여대 공연예술음악 대학원, 백제 예술대에 출강한 바 있습니다. 공연, 영화, 드라마 음악활동과 함께 약 15장의 뉴에이지 앨범을 발표하여 현재는 페이스북(Janinto Global)과 유튜브(Janinto&Yejin), 홈페이지(janinto.com)를 통해 유럽 팬들의 많은 사랑을 받고 있습니다.

2017년부터 아내 예진과 함께 제주도로 이주한 후 아름다운 자연을 배경으로 영상음악을 제작/발표하고 있으며, 음악적으로는 클래식, 팝 영역까지 확대하여 표현과 감성의 폭을 더욱 넓히게 되었습니다.

2021년 제주 국제드론필름페스티벌 장르부문에서 단독수상한 이후로 약 12개의 영화/영상제에서 수상했습니다. 그리고 현재는 제주 지역인들에 대한 영상, 드론 교육활동도 병행하고 있습니다.

본 책의 부록 데이터는 아래의 홈페이지에서 신청하실 수 있습니다.

부록 신청 홈페이지: midist.pe.kr

제목 차례

Chpt2. 클립의 정적 편집 ························· 44

- 8 -

Chpt1. 필모라 기본

'세상에서 가장 쉬운 영상편집기'라는 모토를 내세우고 있는 필모라(Filmora)는 중국 원더쉐어 테크놀러지에서 개발된 프로그램으로서 무료 버전은 유료 버전과 기능에는 거의 차이점이 없지만 몇 개 기능에 대한 사용횟수 제한이 있고, 결과물에 워터마크가 표시됩니다.

사용법이 쉬우며 특히 트렌지션, 타이틀, 오버레이 효과 등이 세련되고 트랜디합니다. 그리고 템플릿(편집 프리셋)과 AI 처리 기능들이 많기 때문에 다른 프로그램에서 오랜 시간동안 만들어야하는 효과를 아주 손쉽게 얻을 수 있습니다. 또, 저작권에 제한이 없는 샘플 음악과 샘플 영상들이 수백 개에 달하며 지금도 계속해서 추가되고 있습니다.

1 첫 화면 - 시작할 작업 내용을 선택

필모라를 처음 실행하면 아래와 같은 대화상자가 열립니다. 처음 영상 편집을 시작한다면 '프로젝트 생성(Create Project) → 종회비(Aspect Ratio) → 새 프로젝트(New Project)'를 순서대로 클릭합니다. 종횡비 중 16:9가 가장 일반적인 가로영상 비율이고, 9:16은 세로영상입니다.

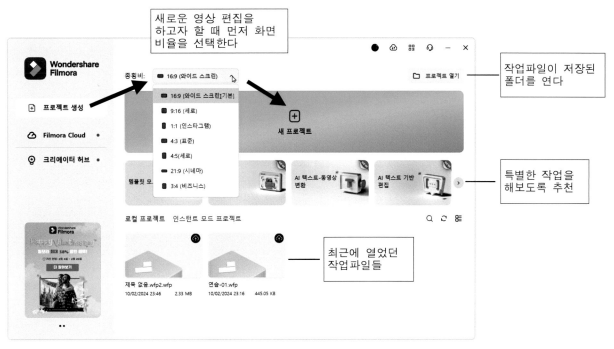

[첫 화면]

'새 프로젝트(=New Project)'를 선택하고 나면 기본 작업 화면이 나오는데 이때 제일 먼저 해주어야 할 것은 바로 언어 선택과 프로젝트의 해상도/프레임 속도의 선택 입니다.

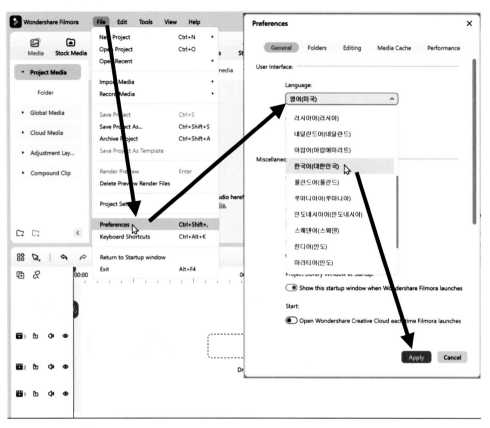

[언어 선택하기]

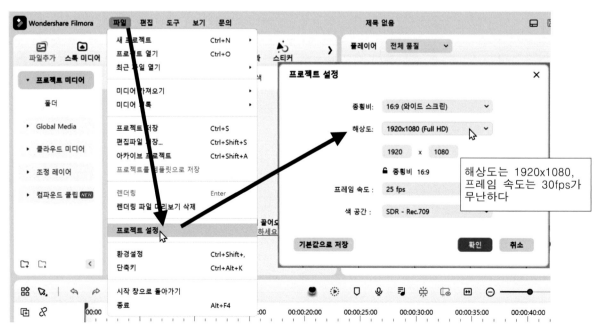

[프로젝트(작업환경)의 해상도/프레임 속도의 선택하기]

'프로젝트'라는 것은 작업파일을 의미하는데 '해상도'와 '프레임 속도'를 미리 선택하는 것은 그림을 그리기 전에 도화지 사이즈와 재질의 섬세함을 고르는 일과 비슷합니다.

만일 여러분이 촬영해 놓은 영상이 이미 있다면 그것보다 작은 해상도를 선택하는 것이 좋습니다. 예를들어서 4K(3840x2160 또는 4096x2160)로 촬영해두었다면 프로젝트의 해상도는 그 이하로 선택해야 합니다. 왜냐하면 만일 더 큰 해상도 값으로 작업을 한다면 편집하는 동안 컴퓨터가 강제로 해상도를 늘려서 보여주어야 하기 때문에 시스템에 불필요한 과부하가 생깁니다.

만일 나의 컴퓨터 성능이 뛰어나다면 높은 프로젝트 해상도를 선택하여 작업하는 동안 선명한 화질을 보는 것도 나쁘지는 않습니다. 또, 가끔 전체화면으로 작업결과를 봐야할 때도 있고 말이죠. 그러나 일반적으로는 '미리보기 창' 자체가 작기 때문에 결국 1920x1080나 2560x1440 정도가 적당합니다.

이 프로젝트 '해상도' 값은 편집하는 동안에만 모니터에서 관찰되는 해상도일 뿐 나중에 결과물을 내보낼 때(=렌더링)에는 자유롭게 다른 크기로 변경할 수 있습니다.

물론 내보낼 때에 원본보다 높은 해상도 값을 선택할 수도 있지만 화질이 개선되는 것은 아닙니다.

따라서 우선 해상도는 컴퓨터에 무리를 주지 않는 1920x1080로 선택하고, 프레임은 널리 쓰이고 있는 24나 30fps를 선택하고, 색 공간은 TV/PC모니터가 보편적으로 지원하는 SDR-Rec.709를 선택하시길 권합니다. 해상도, 프레임, 색 공간에 관한 보다 자세한 설명은 148페이지를 참조하시기 바랍니다.

2 작업 화면 - 필모라의 기본화면

필모라의 본체 화면입니다. 총 4개의 패널(창)이 있고 각 창에는 그 상태나 도구를 선택할 수 있는 탭들이 딸려 있습니다.

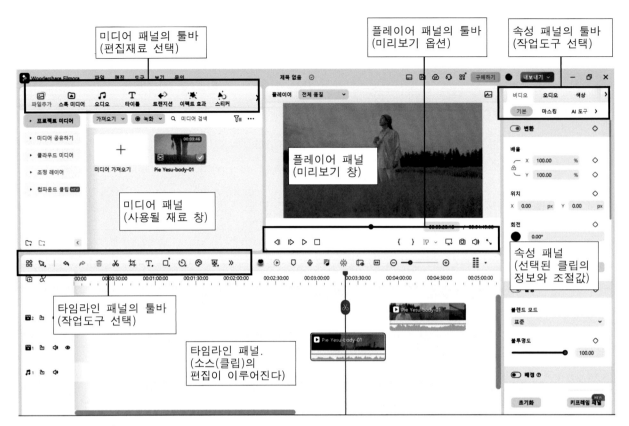

미디어 패널의 툴바
(편집재료 선택)

플레이어 패널의 툴바
(미리보기 옵션)

속성 패널의 툴바
(작업도구 선택)

플레이어 패널
(미리보기 창)

미디어 패널
(사용될 재료 창)

속성 패널
(선택된 클립의
정보와 조절값)

타임라인 패널의 툴바
(작업도구 선택)

타임라인 패널.
(소스(클립)의
편집이 이루어진다)

[작업화면의 구성]

3 작동 원리 - 필모라의 모니터링과 편집의 원리

필모라의 가장 기본적인 모니터링 및 편집 원리는 다음과 같습니다.

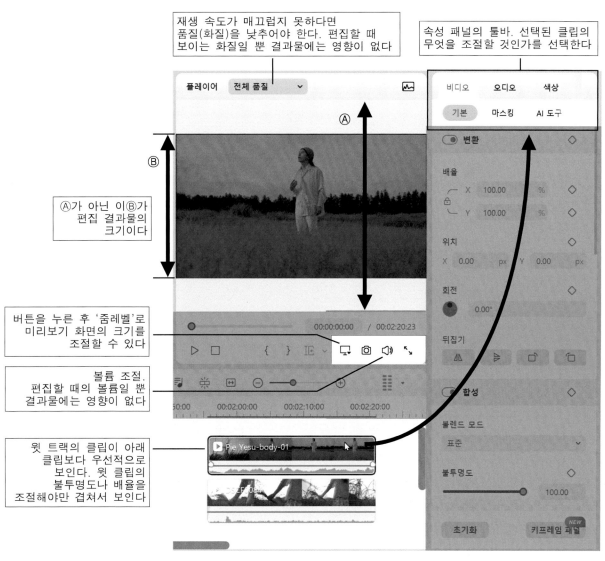

[필모라 작동 원리]

4 미디어 가져오기 - 편집에 사용될 재료 불러오기

내 컴퓨터나 클라우드(인터넷 저장소), 스톡미디어('샘플 영상/오디오/그림' 판매소)에 있는 미디어를 가져오는 과정입니다. 그림에는 내 컴퓨터에 있는 미디어를 가져오고, 그것을 타임라인 패널에서 재생하는 방법이 설명되어 있습니다.

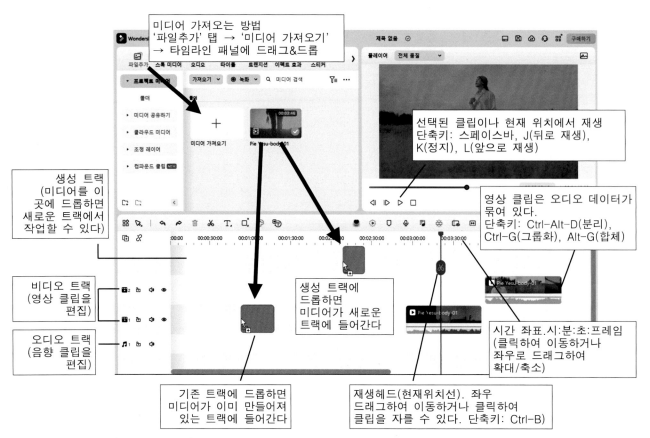

미디어 가져오는 방법
'파일추가' 탭 → '미디어 가져오기'
→ 타임라인 패널에 드래그&드롭

선택된 클립이나 현재 위치에서 재생
단축키: 스페이스바, J(뒤로 재생),
K(정지), L(앞으로 재생)

생성 트랙
(미디어를 이
곳에 드롭하면
새로운 트랙에서
작업할 수 있다)

영상 클립은 오디오 데이터가
묶여 있다.
단축키: Ctrl-Alt-D(분리),
Ctrl-G(그룹화), Alt-G(합체)

비디오 트랙
(영상 클립을
편집)

생성 트랙에
드롭하면
미디어가 새로운
트랙에 들어간다

오디오 트랙
(음향 클립을
편집)

시간 좌표.시:분:초:프레임
(클릭하여 이동하거나
좌우로 드래그하여
확대/축소)

기존 트랙에 드롭하면
미디어가 이미 만들어져
있는 트랙에 들어간다

재생헤드(현재위치선). 좌우
드래그하여 이동하거나 클릭하여
클립을 자를 수 있다. 단축키: Ctrl-B)

[미디어 가져오기와 기본 작동법]

미디어 가져오는 과정에는 다음과 같은 두 개의 대화상자가 보이기도 합니다.

❶ 프록시 데이터 대화상자

미디어 파일을 필모라의 미디어 패널 안으로 드롭하면 다음과 같은 대화상자가 열립니다.

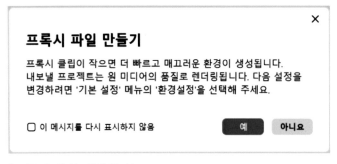

[프록시 생성 대화상자]

컴퓨터에서 고품질의 영상클립을 재생하면 툭툭 끊기고 매끄럽지 못한 경우가 있는데 그럴 경우를
대비하여 작은 용량의 미리보기 데이터(프록시 Proxy, 개별클립 미리보기 데이터)를 만들어 둘 수
있습니다. 프록시 데이터는 컴퓨터의 어딘가에 저장되었다가 편집시 미리볼 때만 사용될 뿐 실제

내보내기를 할 때에는 품질 좋은 원본이 사용됩니다.

프록시 영상이 생성될 때마다 약간의 지연시간이 발생하므로, 만일 고품질 영상이 여러분의 컴퓨터에서도 무리 없이 재생된다면 '이 메세지를 다시 표시하지 않음'을 체크한 후 '아니요'를 선택합니다. 이후부터는 항상 프록시 데이터를 생성하지 않고, 이 대화상자가 열리지 않습니다.

만일 프록시 생성이 필요할 경우 '파일'메뉴 → '환경설정' → '성능'탭 → '프록시'의 자동 생성을 켜면 되고, 프록시 데이터를 강제삭제하여 디스크 용량을 비우고 싶다면 '파일'메뉴 → '환경설정' → '미디어 캐시'탭 → 프록시 파일 '지우기'버튼을 누르면 됩니다.

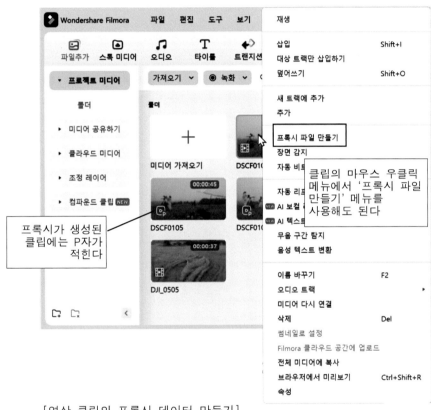

[영상 클립의 프록시 데이터 만들기]

❷ 해상도 변경 대화상자

미디어 패널에 있는 영상 클립을 타임 라인으로 드롭하면 다음과 같은 대화상자가 열립니다.

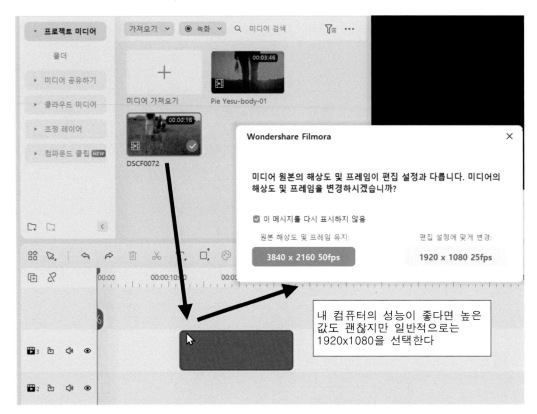

[영상클립을 타임라인에 넣을 때 해상도 변경을 묻는 대화상자]

이것은 필모라를 처음 실행했을 때 선택했던 프로젝트의 '해상도'와 '프레임'을 새 영상의 것과 동일하게 재변경할 것인지를 묻는 대화상자입니다. 반드시 높은 화질을 볼 필요가 없는 한 1920x1080 해상도를 권장합니다.

5 타임라인 기본 사용법 – 클립 편집의 시작

영상과 오디오 클립에 대한 거의 모든 편집이 이 타임라인 패널에서 이루어집니다. 가장 많이 쓰이는 편집 방법과 단축키를 정리하였습니다.

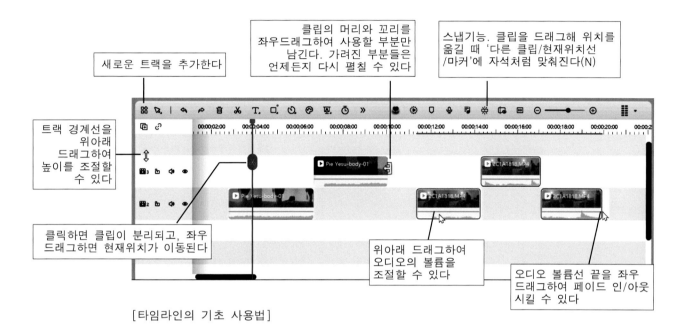

[타임라인의 기초 사용법]

기 능	단 축 키
화면 확대/축소	Ctrl-마우스휠
화면 이동	Alt-휠
재생헤드(현재위치선) 이동	방향키 (1프레임씩), Shift-방향키 (1초씩), Ctrl-방향키 (1클립씩)
재생헤드 비약 이동	Home(처음으로 이동), End(끝으로 이동) Shift-Home(선택된 범위의 시작점), Shift-End(선택 범위의 끝점)
클립선택	Ctrl-클릭 또는 Shift-클릭, 드래그하여 올가미 씌우기, Ctrl-A (전체 선택)
복사/잘라내기/붙이기/취소	Ctrl-C (복사), Ctrl-X (잘라내기), Ctrl-V (복사해둔 것을 붙이기) Ctrl-D (현재 선택되어있는 클립을 현재위치선에 복사) Ctrl-Z (직전에 한 편집을 취소), Ctrl-Y(직전에 한 취소를 취소)
드래그 복사	Ctrl-Alt-드래그 (선택된 클립을 다른 위치로 복사)
클립 분리하기	Ctrl-B (클립 위에 재생헤드가 있는 위치를 둘로 나눈다)
영상 속 오디오 결합/분리	Alt-G (일체화), Ctrl-Alt-D (분리)

영상 속 오디오 뮤트	Ctrl-Shift-M
클립 활성 On/Off	E (클립의 사용여부)
클립의 상하/좌우이동	Alt-방향키
클립 정위치 상하이동	Shift-드래그 (클립의 시간위치가 변하지 않게 트랙 간 이동)
스냅 On/Off	N (클립 이동과 재단시 자동 맞춤)
클립 그룹화/분리	Ctrl-G (그룹), Ctrl-Alt-G (해제)
클립 일체화/개별화	Alt-G (일체화), 내부로 들어가 Ctrl-X로 꺼냄(개별화)
범위설정(처리할 구간)	I와 O (현재위치선을 편집범위의 시작과 끝으로 지정) X (선택된 클립들의 공간을 범위로 설정)
범위해제	Shift-X
마커 (위치표식)	M (현재 위치에 생성됨, 클립이 선택되어 있을 때 클립 안에 생성 된다)

[타임라인의 기본 단축키들]

❶ 클립의 선택과 복사/붙이기

필모라의 클립 편집은 일반 워드프로세서들과 동일한 단축키와 조작법이 사용됩니다.

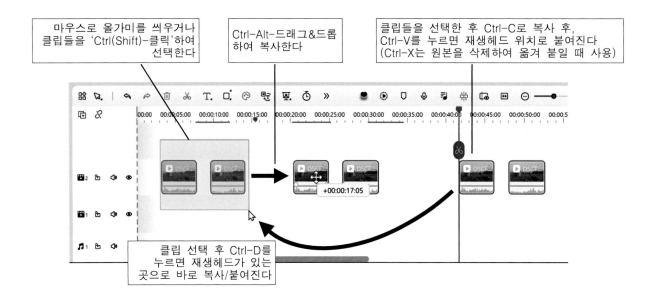

[클립의 선택과 복사/옮겨붙이기]

❷ 클립 자르기/오디오의 분리와 합체

클립을 잘라 분리할 수 있는 방법은 'Ctrl-B(현재위치 자르기)'나 'C(빠른 분할 툴)'나 '재생헤드의 가위 아이콘 누르기'나 '타임라인 툴바의 가위버튼 누르기' 이렇게 총 4가지 방법이 있습니다. 그리고 영상 클립 안에 들어있는 오디오 데이터를 밖으로 꺼내어 독립된 클립으로 만들면 보다 정교한 음향 조절이 가능해집니다(Ctrl-Alt-D).

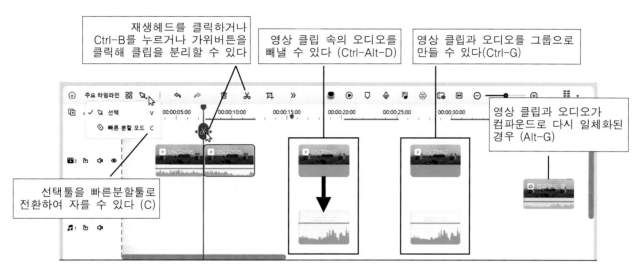

[클립 자르기/오디오의 분리와 합체]

❸ 오디오 클립의 편집

타임라인에서 오디오 클립은 다음과 같이 간단한 볼륨 편집이 가능합니다.

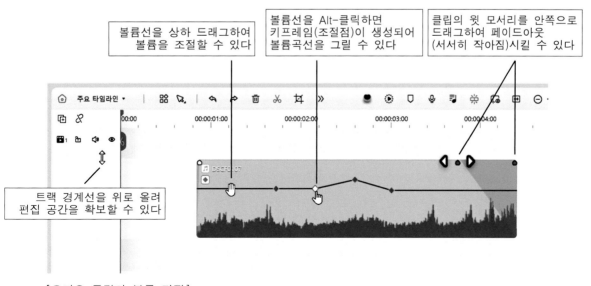

[오디오 클립의 볼륨 편집]

❹ 스냅과 자동 리플 기능

스냅(Snap)은 클립을 이동시키거나 자르거나 줄이거나 늘릴 때 특정 위치(다른 클립의 머리/꼬리, 재생헤드 위치, 마커 위치)로 자석처럼 맞춰주는 기능입니다.

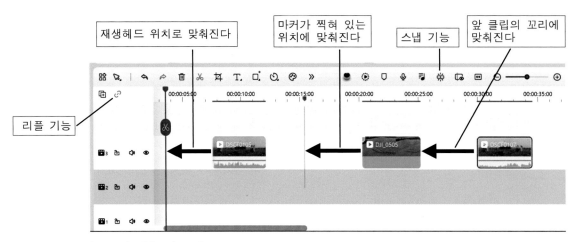

[스냅의 맞춤 기준들]

이와 비교하여 자동 리플(Ripple)은 앞 클립(들)이 삭제될 때 그 비워진 공간 만큼 뒤에 있는 클립들을 자동으로 이동되는 기능입니다.

❺ 트랙/클립 상태 관리 기능들

트랙의 개수와 재생 상태, 위치 등을 조절하고 클립의 속도와 재생 상태 등을 조절하는 기능들입니다.

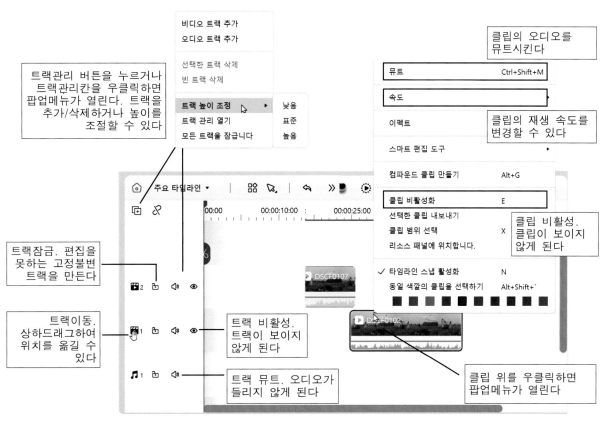

[트랙과 클립의 상태 관리법]

대부분 직관적으로 쉽게 실행해 볼 수 있는데, 이 가운데서 특히 클립의 '속도'를 선택하면 다음과 같이 클립 위에 작은 속도 제어점이 표시 됩니다. 이것을 눌러 '느림, 빠름, 표준(원래 속도)'를 선택 할 수 있습니다.

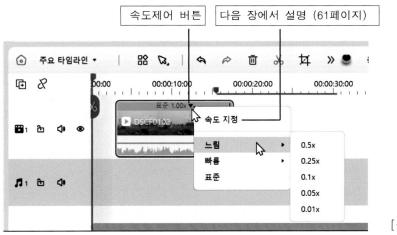

[클립의 속도 제어법]

참고로 클립속도를 조정하는 방법은 다음과 같이 'Ctrl-꼬리 드래그'로도 가능합니다.

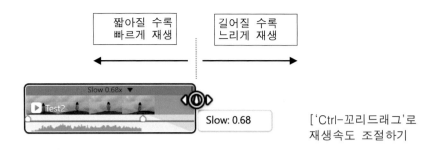

짧아질 수록
빠르게 재생

길어질 수록
느리게 재생

['Ctrl-꼬리드래그'로
재생속도 조절하기]

❻ 그룹과 컴파운드

'그룹'은 클립들이 서로 떨어져 있어도 길이를 줄이거나 이동시킬 때 그 외형적 상태가 함께 이루어지는 기능으로서 같은 시간위치에 있을 때에는 자르기도 함께 이루어집니다. 그러나 효과나 필터, 볼륨조절처럼 내용을 변화시키는 경우는 서로 무관합니다.

이와 비교하여 '컴파운드'는 여러 클립들을 하나로 뭉쳐 새로운 클립을 만드는 기능입니다. 여러 클립들을 하나로 묶어 다루고, 동일한 처리를 간편하게 할 수 있습니다.

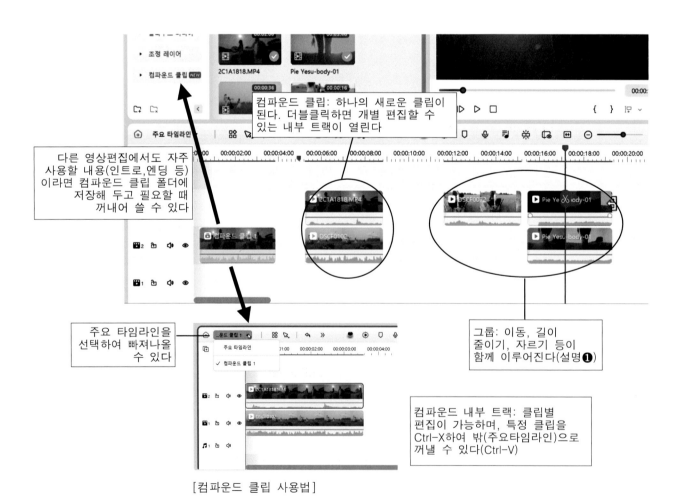

[컴파운드 클립 사용법]

만일 컴파운드 클립 안에 있는 클립들을 서로 분리하고 싶다면 컴파운드 내부 타임라인으로 들어간 후, 원하는 클립을 잘라내기(Ctrl-X)한 후 '주요타임라인'으로 나와서 붙이기(Ctrl-V) 합니다.

6 타이틀과 자막 넣기 - 제목과 대사, 나레이션

필모라의 타이틀(제목) 기능은 기본적으로 제작사가 제공하는 다양한 프리셋에서 하나를 고른 후 수정하는 방식입니다. 놀라운 점은 여러개의 텍스트, 셰이프(Shape, 글자가 담기는 도형), 이미지, CG 그래픽 등 다양한 요소들이 영상에 올려질 뿐 아니라 각 요소들을 개별적으로, 심도깊게 조절할 수 있는 '고급'기능까지 존재합니다.

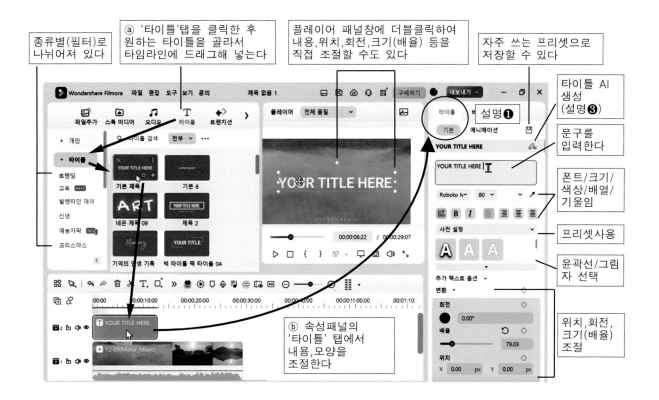

종류별(필터)로 나뉘어져 있다

ⓐ '타이틀'탭을 클릭한 후 원하는 타이틀을 골라서 타임라인에 드래그해 넣는다

플레이어 패널창에 더블클릭하여 내용, 위치, 회전, 크기(배율) 등을 직접 조절할 수도 있다

자주 쓰는 프리셋으로 저장할 수 있다

타이틀 AI 생성 (설명❸)

문구를 입력한다

폰트/크기/ 색상/배열/ 기울임

프리셋사용

윤곽선/그림 자 선택

위치, 회전, 크기(배율) 조절

ⓑ 속성패널의 '타이틀' 탭에서 내용, 모양을 조절한다

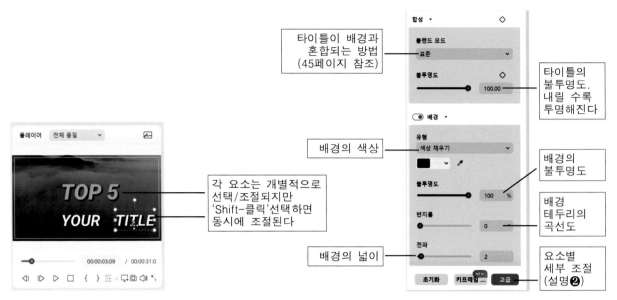

[타이틀 생성과 속성 조절기들]

이미지 레이블:
- 타이틀이 배경과 혼합되는 방법 (45페이지 참조)
- 타이틀의 불투명도. 내릴 수록 투명해진다
- 각 요소는 개별적으로 선택/조절되지만 'Shift-클릭'선택하면 동시에 조절된다
- 배경의 색상
- 배경의 불투명도
- 배경 테두리의 곡선도
- 배경의 넓이
- 요소별 세부 조절 (설명❷)

❶ 타이틀의 애니매이션 효과

선택된 요소(들)에게 다양한 움직임을 줄 수 있는데 '인(In,등장할 때)'와 '아웃(Out, 사라질 때)', 그리고 '루프(Loop,유지되고 있을 때)'를 구분해서 줄 수 있다.

선택/적용된 타이틀 프리셋 전체가 아닌 요소별로 구분해서 적용할 수 있고, 모든 요소에게 똑같이 적용하려면 미리 'Shift-선택'해두어야 합니다.

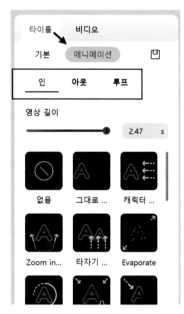

[타이틀에 애니매이션 효과 주기]

❷ 요소별 세부 조절

'속성' 패널의 맨 아래의 '고급' 버튼 [고급]을 누르면 다음과 같이 각 요소들을 보다 정교하게 조절할 수 있는 또하나의 트랙라인 패널이 열립니다.

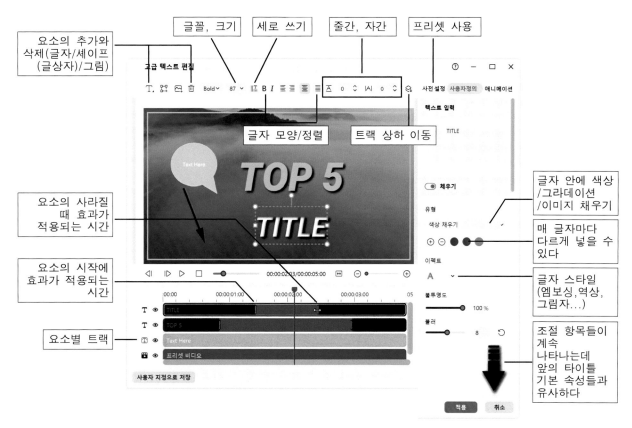

글꼴, 크기
세로 쓰기
줄간, 자간
프리셋 사용

요소의 추가와
삭제(글자/셰이프
(글상자)/그림)

글자 모양/정렬
트랙 상하 이동

요소의 사라질
때 효과가
적용되는 시간

글자 안에 색상
/그라데이션
/이미지 채우기

매 글자마다
다르게 넣을 수
있다

요소의 시작에
효과가 적용되는
시간

글자 스타일
(엠보싱,역상,
그림자...)

요소별 트랙

조절 항목들이
계속
나타나는데
앞의 타이틀
기본 속성들과
유사하다

[타이틀의 요소별 세부 조절 대화상자]

❸ 타이틀 문장의 AI 생성

타이틀 속성 패널에서 'AI 생성' 버튼 을 누르면 사용자가 묘사하는 분위기에 맞는 적절한 타
이틀(문장)을 생성/제시해 줍니다. 그러나 아직은 썩 마음에 드는 수준은 아닌 듯 합니다.

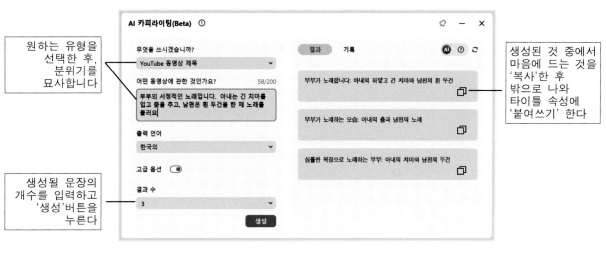

원하는 유형을
선택한 후,
분위기를
묘사합니다

생성된 것 중에서
마음에 드는 것을
'복사'한 후
밖으로 나와
타이틀 속성에
'붙여쓰기' 한다

생성될 문장의
개수를 입력하고
'생성'버튼을
누른다

[타이틀(문장)의 AI 생성 방법]

7 　자막과 3D 타이틀 넣기 - 퀵 텍스트와 빠른 3D 텍스트

타임라인의 툴바 가운데 퀵 텍스트 버튼 T. 을 클릭하면 자막을 넣는 '퀵 텍스트'메뉴와 역동적인 3D 타이틀을 넣을 수 있는 '퀵 3D 텍스트'메뉴가 열립니다. 속성 패널에 등장하는 조절기와 사용법들이 앞에서 설명된 기본 타이틀의 것들과 거의 동일합니다.

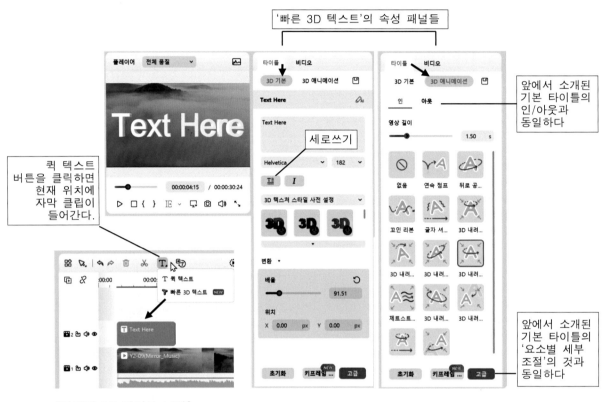

[자막과 3D 타이틀 넣기]

8 　음악/영상/효과음/AI나레이션 넣기와 저작권

필모라에서 사용할 수 있는 음악/샘플영상/효과음은 대략 6가지 경로들을 통해서 구할 수 있습니다.

❶ 필모라의 무료 미디어 라이브러리 ❷스톡미디어 사이트의 유료 미디어 ❸유튜브 공식 무료 오디오 라이브러리 ❹유튜브 개인 무료 배포본 ❺사운드클라우드 무료 배포본 ❻기성 작곡가의 곡

[음악을 구할 수 있는 여러가지 경로들]

❶ 미디어 패널의 음악/샘플영상/효과음 사용법

필모라의 '미디어 패널'에는 음악과 영상, 효과음들이 필터를 통해 다양하게 분류되어 있고, 여러분은 미리 들어본 후 타임라인의 오디오 트랙에 드래그&드롭만 하면 됩니다. 이 미디어들은 유튜브나 인스타그램 등에 저작권 문제없이 자유로이 업로드할 수 있습니다. 단, 필모라에서 편집하지 않고 단독으로 배포나 판매해서는 안되고, 영화/방송 등에 상업적으로 납품할 때에는 사업적 사용 권한을 따로 구입해야 합니다.

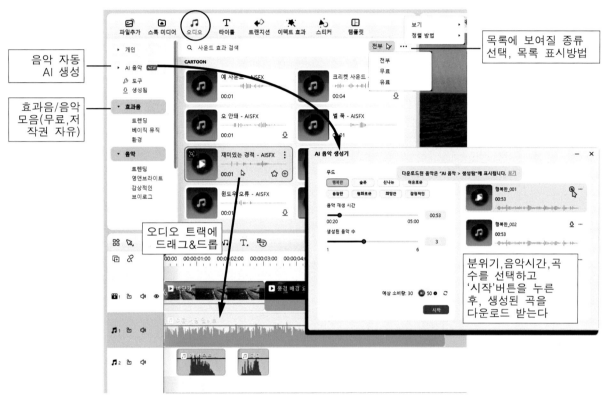

[미디어 패널의 음악/효과음 사용법]

또, 저작권으로부터 자유로운 무료샘플들이 내장되어 있는데 특히, 필모라의 협력사인 Pexels의 경우에는 그 개수가 수백개에 달하고, 검색어를 통해서 쉽게 찾아낼 수 있습니다.

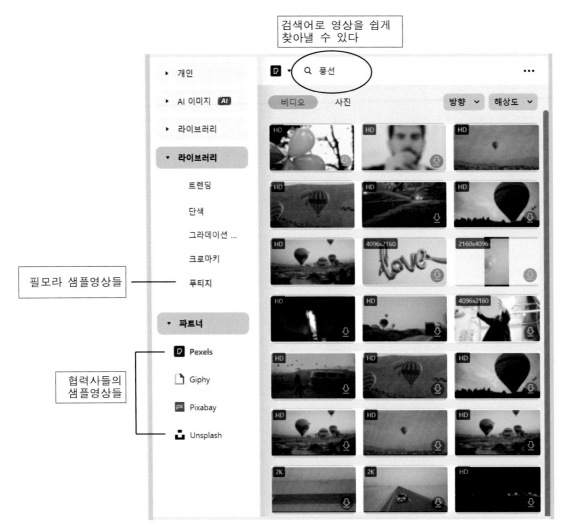

검색어로 영상을 쉽게
찾아낼 수 있다

필모라 샘플영상들

협력사들의
샘플영상들

[필모라의 무료 샘플 영상들]

❷ 스톡미디어 사이트

스톡 미디어(Stock Media) 사이트는 사진, 영상, 음악, 효과음 샘플 등을 유료로 제공하는 사이트를 말합니다. 이 사이트들은 평균 월 2만원 이하의 구독료를 받으며, 유튜브나 인스타그램 등에 저작권 문제없이 자유로이 업로드할 수 있는 권한을 줍니다. 단, 권한의 범위가 구독기간 중에 다운받아 영상결합 후 업로드한 작품만 인정되는 경우와 그 이후의 영상물에도 계속 사용할 수 있는 경우가 있는데 그것은 요금제에 따라서 달라지기도 한다. 또, 구독자의 채널만 되는지, 납품 받은 기관의 채널도 허용되는지도 요금제의 영향을 받습니다.

스톡미디어 사이트 중에서 가장 유명한 곳인 아트리스트(Artlist)는 미디어의 품질이 높고 사용권의 범위가 넓은 정점이 있고, 경쟁 사이트인 엔바토 엘리먼츠(Enavato Elements)는 음악 품질은 아트리스트보다 못하지만 저렴한 사용료, 월정액 뿐 아니라 단품 구입도 가능하다는 장점이 있습니다만 단점은 개인 업로드를 넘어선 상업적 사용에서는 사용권을 추가 구입해야 합니다.

또, 아트리스트의 자회사인 아트그리드(Artgrid)는 영상 전문 사이트답게 영화용 고품질 포맷인

RAW/LOG 파일도 지원하며, 구독기간이 지나도 다운받았던 영상을 평생 사용가능하고, 상업적 사용 허가를 기본으로 합니다(2024년 기준).

만일 여러분이 이런 사이트에서 스톡 샘플을 사용할 경우, 다운 받을 때 이메일로 함께 전달되는 허가문서(PDF)를 소장해 두어야 유튜브/페이스북 등의 저작권 이의제기에 대응할 수 있습니다. 특별히 아트리스트에서는 그런 저작권 이의제기를 받기 전에 사용자가 사전 방어 조치를 할 수 있는 '클리어리스트(Clearlistt)' 시스템을 보유하고 있습니다.

[스톡미디어 사이트 Artlist]

[스톡미디어 사이트 Enavato Elements]

❸ 유튜브 공식 무료 오디오 라이브러리

유튜브 채널을 개설해 두었다면 https://www.youtube.com/audiolibrary로 바로 접속하거나 아래 그림과 같이 'Youtube 스튜디오'를 통해 유튜브가 제공하는 무료 오디오 라이브러리를 사용할 수 있습니다. 무료 음악과 효과음을 다운받아 사용할 수 있는데 나의 영상 속에 저작권 정보를 의무적으로 표시해야 하는 곡도 있다는 것에 유의해야 한다.

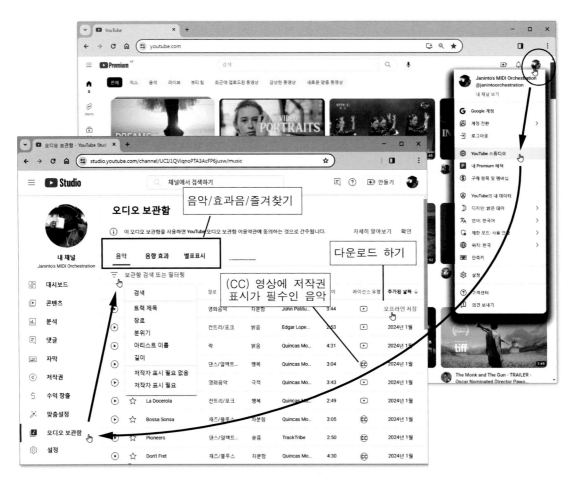

[유튜브 공식 무료 오디오 라이브러리 사용법]

❹ 유튜브 무료 배포 채널

유튜브에는 유튜브 조회수를 높이려는 목적이나 자신의 음악을 널리 알리고 싶어하는 목적으로 무료로 음악/효과음/영상을 배포하는 채널들이 많습니다. 이때 문제가 되는 점은 그것은 유튜브 플랫폼은 스트리밍 수익 시스템이기에 영상을 파일로 다운로드 받거나 소리만 추출할 수 있는 도구를 제공하지 않는다는 점입니다.

따라서 별도의 다운로드 프로그램을 사용해야 하는데 그것 또한 무료 채널들 만큼 상당히 쉽게 구할 수 있습니다. 여기서는 국내의 클립다운(ClipDown)이라는 프로그램을 소개하겠습니다.

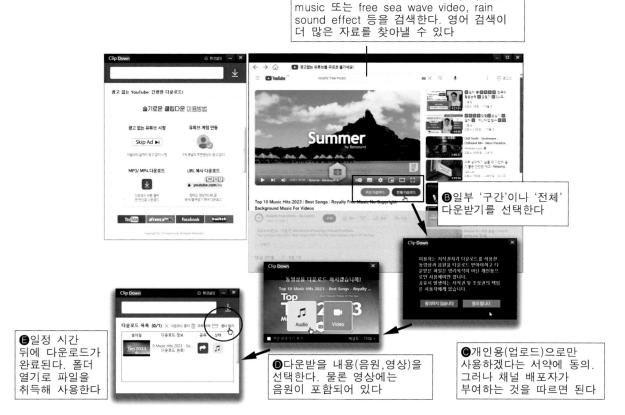

Ⓐ클립다운의 전용브라우저에 royalty free music 또는 free sea wave video, rain sound effect 등을 검색한다. 영어 검색이 더 많은 자료를 찾아낼 수 있다

Ⓑ일부 '구간'이나 '전체' 다운받기를 선택한다

Ⓒ개인용(업로드)으로만 사용하겠다는 서약에 동의. 그러나 채널 배포자가 부여하는 것을 따르면 된다

Ⓓ다운받을 내용(음원,영상)을 선택한다. 물론 영상에는 음원이 포함되어 있다

Ⓔ일정 시간 뒤에 다운로드가 완료된다. 폴더 열기로 파일을 취득해 사용한다

[유튜브 무료 채널에서 음원 얻는 방법]

❺ 기성 작곡가의 곡

다른 작곡가의 음악을 사용하는 경우는 아마도 '원래의 음원을 그대로 사용하는 경우'와 '새로 만들어진 반주에 목소리를 새로 녹음한 경우(리메이크,커버곡)', '작곡가에게 의뢰한 경우'이 있을 겁니다. 이 세가지 경우가 유튜브 시스템에서는 과연 어떻게 처리될까요?

▶ 원래의 음원을 그대로 사용하는 경우

초보 채널이던 수익 채널이던 이 경우에는 유튜브 자동 탐지 시스템에 의해서 '저작권 침해 사실을 알리고, 모든 수익이 작곡가에게 귀속된다'는 메세지가 들어옵니다.

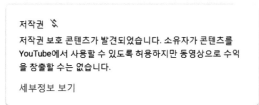

[저작권 침해 사실을 알리는 유튜브 메세지]

과거의 국내 시스템과 달리 유튜브는 사용자에게 어떤 제제를 가하거나 해당 영상을 삭제하거나 사용자를 고발하는 등의 패쇄적인 조치를 취하지 않고 그냥 저작권자에게 이익을 전달해주

는 '수익창출 우선주의'를 채택하고 있습니다. 이후 업로드된 영상은 계속 공개/재생되는게 일반적인데 간혹 해당 저작권자의 완곡한 요청이 발생되면 삭제되는 경우가 있습니다.

만일 해당 곡을 반드시 사용해야한다면 관계 저작권자에게 직접 연락하여 허가를 얻은 후 해당 사실을 유튜브 측에 '이의제기' 형식으로 알리면 됩니다.

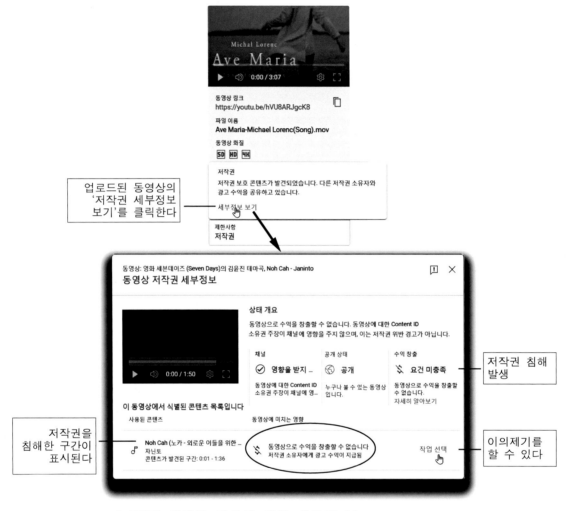

[저작권 침해한 경우의 영상 세부정보]

▶ **리메이크/커버곡**

원곡을 새로운 악기로 녹음하여 반주를 마련한 후 새로운 목소리로 녹음한 것을 커버곡 또는 리메이크(곡)이라고 합니다. 이런 경우는 크리에이터의 노력이 인정되어 작곡가와 수익을 나란히 나눠 갖게 됩니다. 그 분배율이 어느 정도인지는 알 수 없으나 영상에는 '공유'라고 표시됩니다.

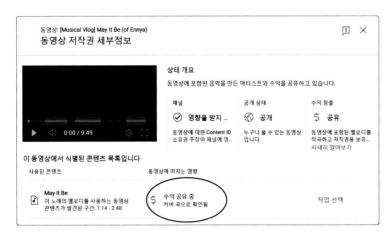

[커버곡으로 인정되어 수익공유가 된 경우]

▶ 작곡가에게 주문 의뢰된 곡

독특함과 개성을 중시하는 예술 분야에서는 기성곡이나 음원 샘플이 아닌 새롭게 창작된 음악을 사용하곤 합니다. 이때에는 작곡가가 아직 해당 음악을 저작권 협회나 음원 판매사이트, 유튜브 Content ID(유튜브 내에서 저작물로 인증받는 작품별 코드)에 등록을 안해둔 상태입니다. 이때까지는 해당 음악에 대한 사용이 매우 자유롭습니다만 영상을 업로드하고 나서 작곡가가 뒤늦게 음원등록을 했을 때 저작권 침해 메세지가 올 수 있고, 수익 지불이 보류됩니다.

이럴 경우를 대비해서 음원 사용자와 작곡가는 다음과 같은 조치를 사전에 해두어야 합니다.

1) 음원 사용자는 무용, 뮤지컬 등의 자기 작품을 저작권 협회에 등록합니다.

2) 작곡자는 해당 작품에 사용된 음악(들)을 저작권협회에 등록합니다.

3) 음원 사용자는 해당 음악에 대한 사용 사실을 저작권협회에 등록하고, 허가 및 사용료를 지불합니다. 음원 사용자가 작곡가에게 이전에 지불했던 금액은 저작권 사용료가 아니고 작곡료 (창작수고비) 일 뿐 그 둘은 서로 별개입니다. 그래서 매회 공연 및 유튜브 재생이 이루질 때마다 저작권 사용료가 협회에 지불되는 것이 원칙입니다.

4) 유튜브 측에서 '이의제기가 있습니다. 수익이 작곡가에게 귀속됩니다'라는 메세지가 올 때 작곡가로부터 사용허가를 받았고, 저작권 협회에 사용료를 지불한 사실을 유튜브 측에 '이의제기' 형식으로 알리고 결과를 기다립니다. 그런데 만일 영상으로 수익을 내지 않을 경우라면 아무런 조치를 하지 않아도 법적으로 아무 문제가 되지 않습니다.

❻ AI 나레이터 (Filmora AI와 VoxBox AI)

원래 나레이션은 컴퓨터에 마이크를 연결하여 사람의 목소리를 녹음해야 하는데 이에 관해서는 36 페이지에 설명할 것입니다. 영상의 종류에 따라서는 생성 AI가 도움이 될 수 있으며, 유튜브와 여러 SNS에서 실제로 사용된 예가 종종 발견되기도 합니다. 여기서는 필모라의 AI와 타회사 제품 가운데 VoxBox라는 AI 나레이터를 소개하겠습니다.

▶ **필모라 나레이터**

타임라인 트랙에 타이틀(자막) 클립들을 완성한 후 이들을 선택하고서 툴바의 '텍스트 음성 변환' 버튼 🔘 을 클릭하면 변환을 위한 대화상자가 열립니다.

생성 결과 **부록** Y1-01(Wind Narration(Filmora AI)).mp4

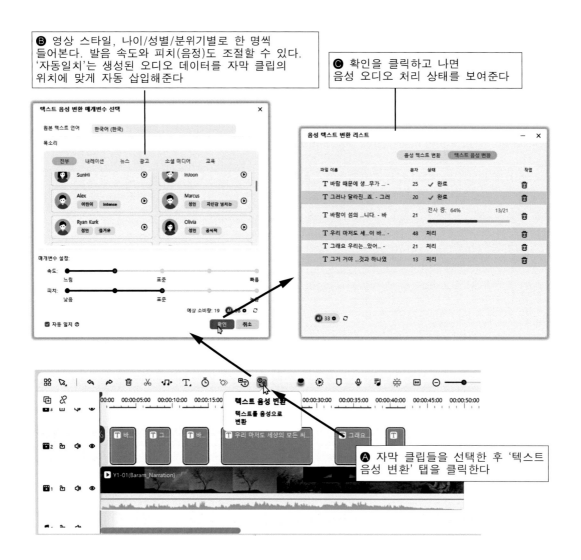

❸ 영상 스타일, 나이/성별/분위기별로 한 명씩 들어본다. 발음 속도와 피치(음정)도 조절할 수 있다. '자동일치'는 생성된 오디오 데이터를 자막 클립의 위치에 맞게 자동 삽입해준다

❹ 확인을 클릭하고 나면 음성 오디오 처리 상태를 보여준다

❹ 자막 클립들을 선택한 후 '텍스트 음성 변환' 탭을 클릭한다

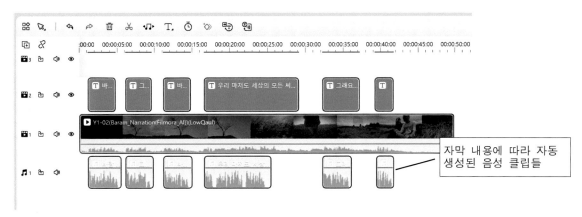

[생성된 나레이션 클립들 **부록** Y2-01.mp4]

▶ **VoxBox 나레이터**

글로벌 기업 아이마이폰(iMyFone)사의 VoxBox라는 프로그램은 텍스트 문장을 비교적 매끄러운 음성으로 변환해주며, 특정인의 목소리 파일을 분석하여 가상의 AI 나레이터를 만들어 주기도 합니다. 생성 결과 **부록** Y1-02(VoxBox AI Chloe).wav와 Y1-03(VoxBox AI Balam).wav

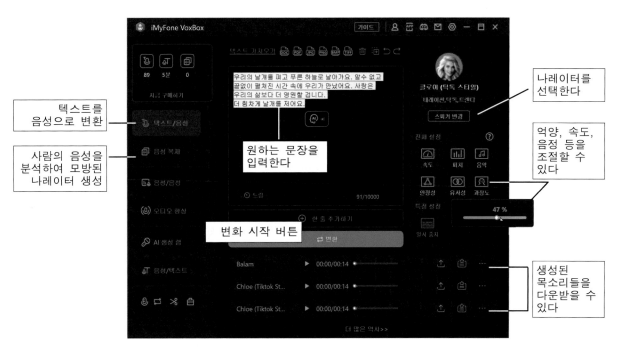

[AI 나레이터 VoxBox 사용법]

9 오디오 녹음과 자막으로의 변환

필모라에서 음성을 녹음하려면 여러분의 노트북이나 컴퓨터의 마이크 단자에 마이크를 연결해야 합니다. 이때 외장 오디오 인터페이스가 구비되어 있다면 더 좋은 음질을 얻을 수 있습니다. 실습 자료 **부록** Y1-04(Wind Narration).mp4

❶ 오디오 녹음하기

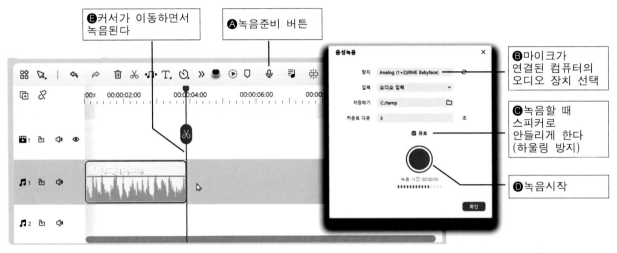

[목소리 녹음하는 법]

❷ 음성 텍스트 변환

영상 속에 포함된 음성 데이터나 오디오 클립를 분석하여 자동으로 자막 텍스트를 만들어 주는 기능도 있습니다. 미디어 패널의 클립을 우클릭하여 '음성 텍스트 변환'을 선택하거나, 타임라인 속에 있는 클립을 선택한 후 '음성 텍스트 변환' 버튼 을 클릭하면 다음과 같은 'STT 매개변수 선택' 대화상자가 나옵니다.

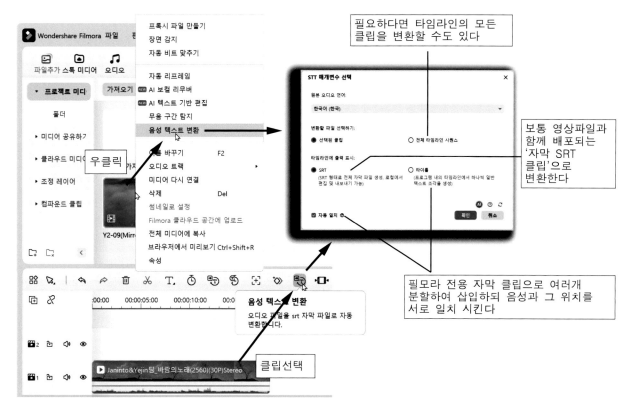

필요하다면 타임라인의 모든 클립을 변환할 수도 있다

보통 영상파일과 함께 배포되는 '자막 SRT 클립'으로 변환한다

필모라 전용 자막 클립으로 여러개 분할하여 삽입하되 음성과 그 위치를 서로 일치 시킨다

[음성 오디오를 텍스트로 변환하는 방법]

변환 결과인 'SRT'와 '타이틀'은 다음과 같이 약간 다른 모양으로 생성됩니다. SRT 클립은 더블 클릭했을 때 열리는 '자막 파일 편집' 대화상자에서 수정할 수 있고, 타이틀 클립은 속성패널에서 수정할 수 있습니다. 특히 SRT 클립은 수정 후 외부 자막 파일로 내보낼 수 있고, 타이틀 클립은 SRT 클립으로 전환될 수 있습니다.

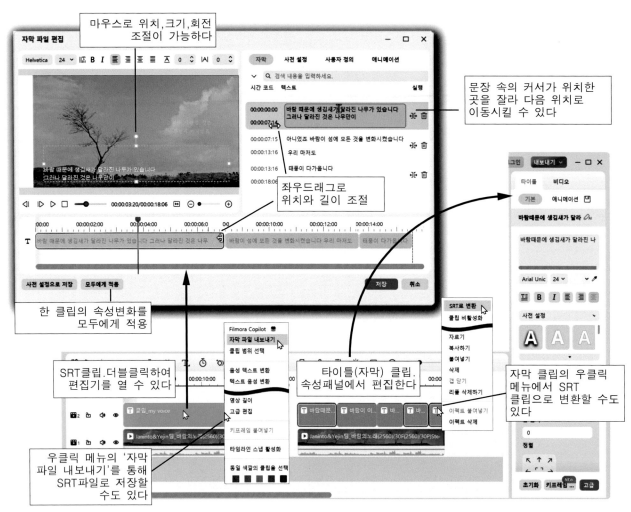

[음성 텍스트 변환의 두 가지 방법]

10 오디오 믹서, 오디오 메터

'오디오 메터'에서는 전체 볼륨을 관찰 할 수 있고, '오디오 믹서'에서는 개별트랙과 그것들이 합쳐진 전체의 볼륨을 조절할 수 있습니다. 볼륨 조절에서 유의할 점은 개별트랙과 전체, 그 어디에서도 클리핑(볼륨이 과도하여 메터기의 천정을 치는 현상)이 발생되서는 안된다는 것입니다.

필모라 믹서기능의 아쉬운 점은 믹서를 열면 비디오 화면의 재생이 멈추기 때문에 듣고 있는 곳의 위치 파악이 불편하다는 것입니다(2024년 기준).

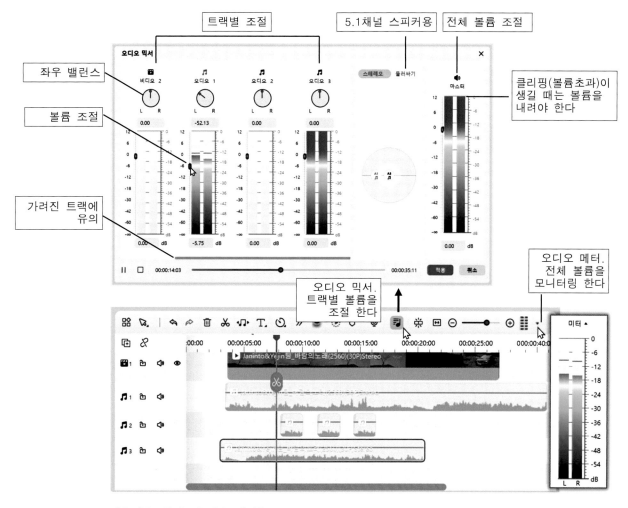

[오디오 믹서, 오디오 메터]

11 범위 설정과 내보내기 - 영상의 완성

편집이 완성된 결과를 하나의 영상파일로 만드는 작업을 내보내기(=다른 프로그램에서 말하는 렌더링)라고 합니다. 이 작업에 앞서서 우선 내보낼 범위(편집구간)를 정해야 합니다. 단축키 영어 I 와 O로 시작점과 끝점을 설정할 수 있고, 클립들을 선택한 후 X를 눌러 범위로 설정할 수도 있습니다. 만일 아무 설정도 하지 않는다면 자동으로 프로젝트의 맨 처음과 맨 마지막(마지막 클립의 꼬리)이 내보내기의 범위가 됩니다. 범위 해제는 Shift-X 입니다.

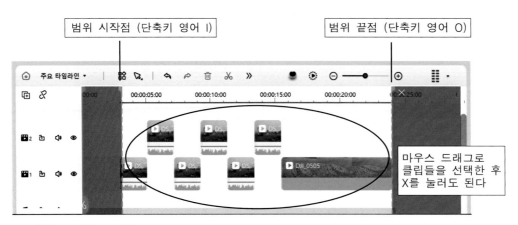

범위 시작점 (단축키 영어 I)　　　　범위 끝점 (단축키 영어 O)

마우스 드래그로 클립들을 선택한 후 X를 눌러도 된다

[범위를 설정하는 방법]

범위를 설정한 후 필모라 우측 상단에 있는 내보내기 버튼 **내보내기 ∨** 을 클릭하면 다음과 같은 대화상자가 나옵니다.

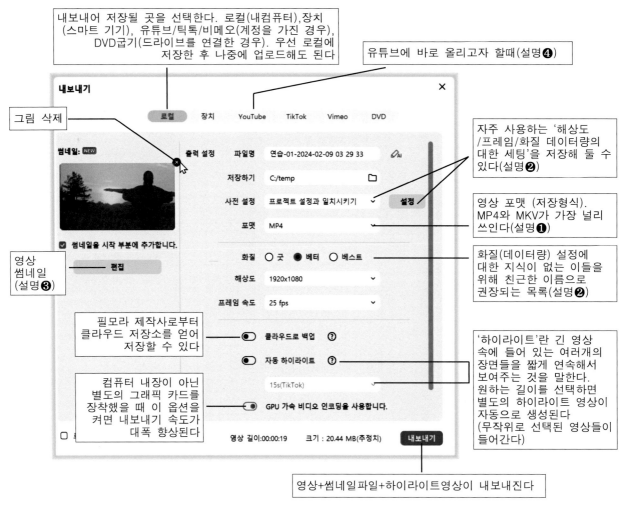

내보내어 저장될 곳을 선택한다. 로컬(내컴퓨터),장치 (스마트 기기), 유튜브/틱톡/비메오(계정을 가진 경우), DVD굽기(드라이브를 연결한 경우). 우선 로컬에 저장한 후 나중에 업로드해도 된다

유튜브에 바로 올리고자 할때(설명❹)

그림 삭제

자주 사용하는 '해상도 /프레임/화질 데이터량의 대한 세팅'을 저장해 둘 수 있다(설명❷)

영상 썸네일 (설명❸)

영상 포맷 (저장형식). MP4와 MKV가 가장 널리 쓰인다(설명❶)

화질(데이터량) 설정에 대한 지식이 없는 이들을 위해 친근한 이름으로 권장되는 목록(설명❷)

필모라 제작사로부터 클라우드 저장소를 얻어 저장할 수 있다

'하이라이트'란 긴 영상 속에 들어 있는 여러개의 장면들을 짧게 연속해서 보여주는 것을 말한다. 원하는 길이를 선택하면 별도의 하이라이트 영상이 자동으로 생성된다 (무작위로 선택된 영상들이 들어간다)

컴퓨터 내장이 아닌 별도의 그래픽 카드를 장착했을 때 이 옵션을 켜면 내보내기 속도가 대폭 향상된다

영상+썸네일파일+하이라이트영상이 내보내진다

[내보내기 대화상자]

❶ 영상 포맷

영상 포맷이란 동영상의 데이터를 담는 파일 규격을 말하는데 컨테이너라고도 부르며 MP4, AVI, MOV, MKV 등이 있습니다. 그리고 그 포맷 안에 데이터를 담아 넣을 때 사용되는 압축 방식이 코덱(Codec)이며 H.264나 H,265(HEVC)가 근래 널리 사용되는 방식입니다.

필모라에서는 MP4, AVI, WMV, AV1, MOV, GoPro Cineform, F4V, MKV, TS, 3GP, MPEG-2, WEBM 등의 비디오 포맷과 GIF, PNG 등의 움직이는 그림 포맷과 MP3, WAV 오디오 포맷 등의 다양한 형식으로 내보내는 것이 지원되지만 대체로 MP4가 가장 호환성이 좋습니다.

영상포맷에 관한 자세한 사항은 145페이지를 참조하시기 바랍니다.

❷ 화질의 세부 설정

아래 화면은 MP4 포맷에서 설정 버튼 설정 을 클릭했을 때 나타나는 화면입니다.

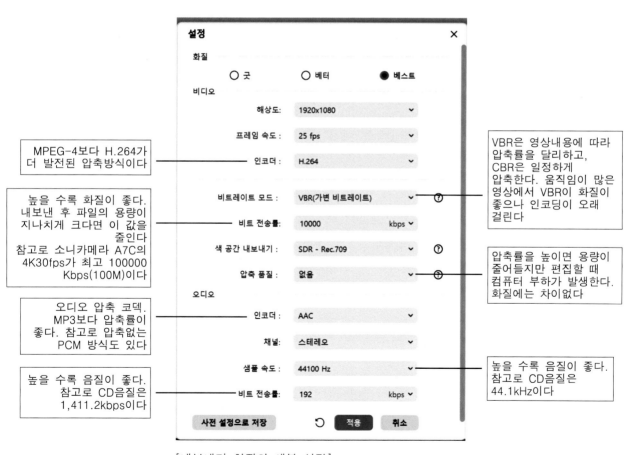

[내보내기 화질의 세부 설정]

❸ 썸네일 편집

윈도우의 탐색기나 스마트폰이나 유튜브 등에서 영상(파일)을 검색할 때 이름과 함께 작은 그림이 표시되는데 이것을 썸네일이라고 합니다. 보통 썸네일은 영상 속의 한 장면이 무작위로 사용되지만 MP4나 MOV, HEVC, AV1 같은 몇몇 포맷들은 편집자가 특정 그림을 썸네일로 지정할 수 있습니다. 참고로 유튜브에서 동영상에 첨부할 수 있는 썸네일은 해상도 1920x1080, 용량 2MB 이하여야 합니다.

필모라의 '내보내기' 대화상자에 있는 편집 버튼 편집 을 누르면 다음과 같은 화면이 나오는데 여기에서 기존 그림 위에 타이포그래피와 새로운 그림들을 혼합 디자인 할 수 있습니다.

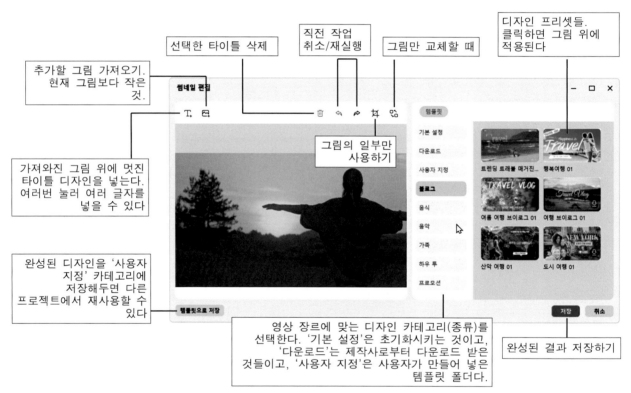

[썸네일 편집 대화상자]

❹ 유튜브에 바로 올리기

이미 유튜브 채널을 개설해 두었다면 유튜브 탭 YouTube 을 클릭하여 인코딩 후 바로 업로드 할 수 있습니다. Youtube Studio에서 입력해야 할 주요 내용들을 이곳에서 미리 기입할 수 있습니다.

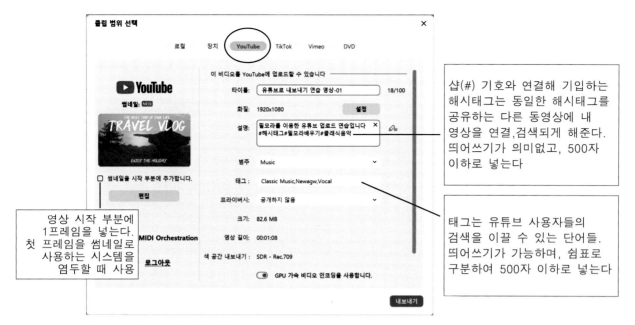

영상 시작 부분에
1프레임을 넣는다.
첫 프레임을 썸네일로
사용하는 시스템을
염두할 때 사용

샵(#) 기호와 연결해 기입하는
해시태그는 동일한 해시태그를
공유하는 다른 동영상에 내
영상을 연결,검색되게 해준다.
띄어쓰기가 의미없고, 500자
이하로 넣는다

태그는 유튜브 사용자들의
검색을 이끌 수 있는 단어들.
띄어쓰기가 가능하며, 쉼표로
구분하여 500자 이하로 넣는다

[유튜브 업로드 대화상자]

Chpt2. 클립의 정적 편집

앞에서 소개된 기능들만 알아도 기본적인 영상 편집은 충분히 완성될 수 있습니다. 이 장에서는 속성 패널을 중심으로 개별 클립들을 좀더 세심하게 다룰 수 있는 방법들을 설명하겠습니다.

1 모양 – 클립이 화면에 보여지는 모양과 상태

속성 패널의 '비디오' 탭의 '기본' 탭을 클릭하면 영상클립의 크기, 위치, 프레임, 회전과 배경 색상들을 조절할 수 있고, 두 개의 클립을 같은 위치에서 재생할 때 서로 어떻게 보여질 것인지를 선택할 수 있습니다. 실습영상 **부록** Y2-01(Adagio).mp4

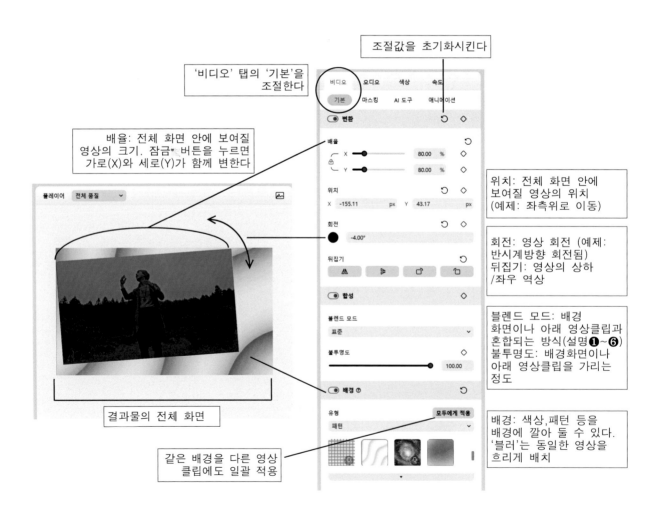

조절값을 초기화시킨다

'비디오' 탭의 '기본'을 조절한다

배율: 전체 화면 안에 보여질 영상의 크기. 잠금 버튼을 누르면 가로(X)와 세로(Y)가 함께 변한다

위치: 전체 화면 안에 보여질 영상의 위치 (예제: 좌측위로 이동)

회전: 영상 회전 (예제: 반시계방향 회전됨) 뒤집기: 영상의 상하 /좌우 역상

블렌드 모드: 배경 화면이나 아래 영상클립과 혼합되는 방식(설명❶~❻) 불투명도: 배경화면이나 아래 영상클립을 가리는 정도

결과물의 전체 화면

배경: 색상,패턴 등을 배경에 깔아 둘 수 있다. '블러'는 동일한 영상을 흐리게 배치

같은 배경을 다른 영상 클립에도 일괄 적용

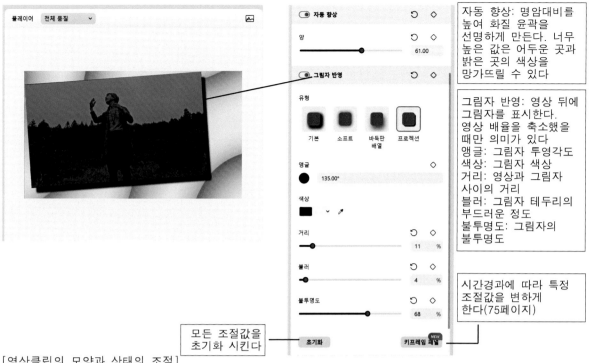

[영상클립의 모양과 상태의 조절]

이 가운데서 블랜드 모드에 대한 설명이 필요합니다. 종이로 된 두 장의 사진을 포갰을 때 맨 위의 사진이 아래 사진을 가립니다만 영상은 빛으로 표현되기 때문에 두 영상의 결합 채도(Color)와 밝기(Brightness)는 디스플레이되는 조건에 따라서 다양한 결과가 나오며 더우기 디지털 영상에서는 수학적 데이터 처리에 의한 여러가지 혼합방식들이 창출되기도 했습니다.

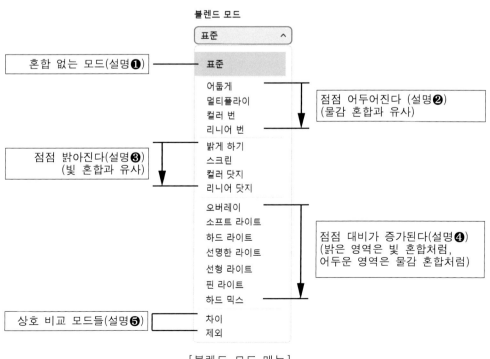

[블렌드 모드 메뉴]

필모라에는 총 18개의 혼합 방식 즉, 블렌드 모드(Blend Mode)가 지원되는데 이들은 다른 영상 프로그램에서도 공통적으로 사용되는 방식들입니다. 그런데 이 18개의 모드들은 제각각 다른 방식을 사용하는 것이 아니고, 약 5가지 방식으로 분류될 수 있으며 그 안에서 처리 강도가 점점 강해질 뿐입니다.

[블렌드 예제: 파티클 영상을 위에, 노래 영상을 아래에 배치한 경우]

부록 Y2-02(Particle Overlay).mp4를 **부록** Y2-03(Kyrie Eleison).mp4 위에 배치하여 설명하겠습니다. 이때 한가지 유념할 점은 '윗 영상이 혼합 방식의 계산 자료가 되어 아랫 영상과 결합된다'라는 사실입니다.

❶ 표준 모드

'표준'은 윗 영상이 아랫 영상을 가려버리는, 혼합이 없는 모드입니다. 윗 영상의 배율을 작게하면 아랫 영상 안에 포함되는 PIP (Picture in Picture) 모드가 됩니다.

❷ 어두워지는 모드들

▶ '어둡게'는 두 영상을 비교하여 더 어두운 색상들을 선택하여 혼합합니다.

▶ '멀티플라이'는 두 영상의 색상이 중복되는 부분들을 더 어둡게 만들되 흰색은 아무 영향이 없습니다. 결국 대비감이 증가합니다. 보통 <u>흰색을 없애고 나머지만 혼합</u>할 때 유용합니다.

▶ '컬러 번'은 '멀티플라이'보다 더 어둡습니다. 특정 부분의 색상을 어둡게 만들기 위해 필름을 빛에 태우던 현상 기술을 차용한 것입니다.

▶ '리니어 번'은 '컬러 번'보다 더 어둡고 채도도 많이 감소됩니다.

❸ 밝아지는 모드들

▶ '밝게 하기'는 두 영상을 비교하여 더 밝은 색상들을 선택하여 혼합합니다.

▶ '스크린'은 두 영상의 색상이 중복되는 부분들을 더 밝게 만들되 검정색은 소멸시킵니다('멀티플라이'와 반대). 이름처럼 두 프로젝트 영상을 겹친 효과입니다. 보통 검은색을 투명하게 없애고 나머지만 혼합할 때 유용합니다.

▶ '컬러 닷지'는 윗 영상의 색상이 있는 영역을 밝게 한 후 두 영상 간의 대비를 감소시킵니다. 이로 인해 중간톤은 충실하지만 하이라이트가 소멸합니다. 검정색은 보존됩니다. 강한 빛을 부각시킬 때 유용합니다. 일출, 밤풍경, 네온 싸인 등

▶ '리니어 닷지'는 '컬러 닷지'와 유사
하지만 대비가 더 낮습니다(부드럽게 밝
다). '첨가(Add)'라고 일컫기도 합니다.

❹ 대비가 증가되는 모드들

▶ '오버레이'는 밝기가 중간 이상이면
밝기를 높이고, 중간 이하이면 밝기를
낮춥니다. 즉, 밝은 영역에서는 '스크린'
처럼 작동하고(밝아지고) 어두운 영역에
서는 '멀티플라이'처럼 작동합니다(어두
워짐). 조명과 불빛 노을과 같이 빛이
강한 색을 강조할 때 .

▶ '소프트 라이트'는 '오버레이'와 유사
하지만 대비가 낮습니다(부드럽게 어둡
다).

▶ '하드 라이트'는 '오버레이'보다 대비
처리의 기준선(밝기)이 더 위로 올라간
느낌을 줍니다.

▶ '선명한 라이트'는 '하드 라이트'보다
대비 처리의 기준선(밝기)이 더 위로 올
라간 느낌을 줍니다.

▶ '선형 라이트'는 '선명한 라이트'보다
대비 처리의 기준선(밝기)이 더 위로 올
라간 느낌을 줍니다.

▶ '핀 라이트'는 다른 대비방식들과는 차이가 있습니다/. '어둡게'와 '밝게'를 동시에 수행하는 극단적인 방식으로서 중간톤이 제거되어 반점이나 얼룩이 생길 수 있습니다.

▶ '하드 믹스'는 가장 극단적인 대비감을 만듭니다. 물체에 스포트라이트를 비추는 것과 유사합니다. 대비 처리의 기준선(밝기)이 최극단으로 위로 올라간 느낌을 줍니다.

❺ 상호 비교로 처리되는 모드들

▶ '차이'는 두 영상의 색상에 차이가 있으면 밝은 쪽을 반전시켜 선택하고, 동일하면 검은색으로 만듭니다.

▶ '제외'는 두 영상의 색상에 차이가
있으면 밝은 쪽을 반전시켜 선택하고,
동일하면 회색으로 만듭니다. 결국 '차
이'보다 대비감이 낮습니다(부드럽습니
다).

❻ 블랜드 모드의 실습

부록 Y2-05(Winter Picnic).mp4 영상 위에 **부록** Y2-06(Snow Falling FX Layer).mp4 영상을
얹은 후 Y2-06을 '스크린' 모드를 선택하면 다음과 같이 눈이 내리는 세상으로 바뀝니다. 검은색
이 제거되고 하얀 눈송이들만 남겨지기 때문입니다.

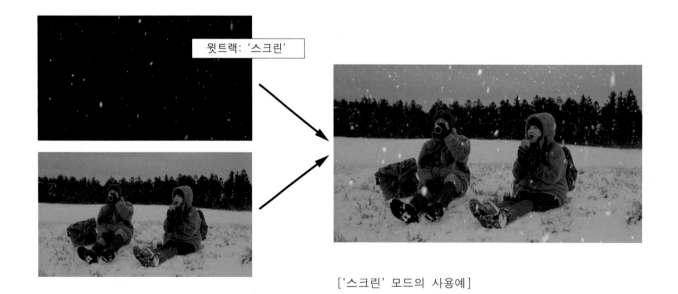

['스크린' 모드의 사용예]

이번에는 **부록** Y2-05(Winter Picnic).mp4 영상 위에 **부록** Y2-07a(Old Film Frame Layer)
.mp4 영상을 얹은 후 Y2-06을 '어둡게'나 '멀티플라이' 모드를 선택하면 다음과 같이 거친 필름
영화같이 바뀝니다. 흰색이 제거되고 짙은 프레임만 남겨지기 때문입니다. 추가로 여기에 **부록**
Y2-07b(Old Film Grain Layer).mp4 영상을 '스크린'이나 '컬러 닷지' 모드로 얹은 후 투명값을
40% 정도 주면 더욱 낭만적이고 거친 옛날 분위기를 얻을 수 있습니다.

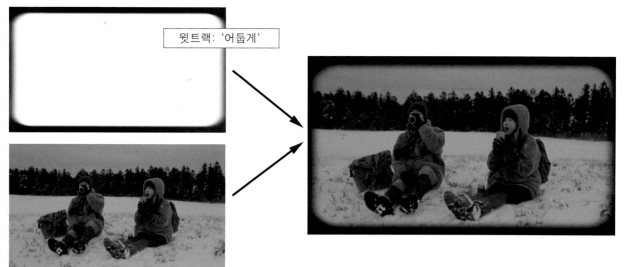

윗트랙: '어둡게'

['어둡게' 모드의 사용예]

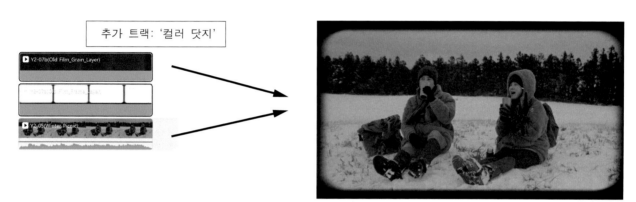

추가 트랙: '컬러 닷지'

[혼합모드를 활용한 필름 그레인 효과]

❼ 타임라인의 (부분) 자르기 버튼

타임라인 패널 탭의 '(부분) 자르기 버튼' 🃏 을 클릭하면 화면의 일부만을 선택해 사용할 수 있습니다. 보통 다른 프로그램에서는 이런 기능을 '크롭(Crop)'이라고 일컫는데 '자르기'라고 부르면 가위버튼과 혼동되기 때문입니다.

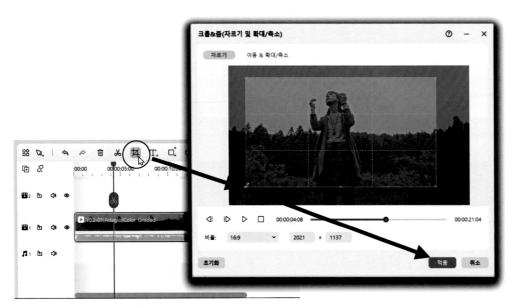

[타임라인 패널의 (부분) 자르기 버튼]

2 색상 - 클립의 색상 조정

앞서서 설명된 클립의 모양에 대한 작업이 끝나면 보통 색상 보정 작업이 이루어집니다. 색보정은
의도적인 가공작업(Grading)이기도 하지만 비의도적인 상황에 대한 교정작업(Correction)이기도
합니다.

▶ 연출적 색보정: 완성본의 장르와 주제에 맞는 색상 분위기를 연출할 때 입니다. 예를들면 SF
영화에서는 차갑고 푸른색의 색감이 많고, 멜로 영화에서는 자연스럽고 따뜻한 색감, 코믹 영화
에서는 거친 원색적 색감들이 자주 쓰입니다.

▶ 교정적 색보정: 여러 카메라와 렌즈의 다양성으로 이해 발생된 영상 클립 간의 색상 차이를 통
일할 때 교정이 필요하면 또, 촬영원본에 색상 오류(인공조명, 카메라 화이트 밸런스 착오, 렌즈
나 필터 특성, 난반사 등)를 교정할 때도 필요합니다.

▶ 복원적 색보정: 고급 카메라에서 지원하는 무가공(Raw) 영상이나 색상(색공간)과 다이나믹 레인
지(밝기폭)를 인위적으로 압축 보존해주는 로그(Log) 영상들에 숨겨진 색상정보를 정상화시킵니
다.

필모라의 속성 패널에서 '색상' 탭을 클릭하면 '기본, HSL, 곡선, 휠'이라는 4개의 서브 탭이 나타
납니다. 실습영상 부록 Y2-08(Couple on Flower MMM).mp4

❶ 사전 설정, LUT

기본 탭에서 가장 쉬운 색보정 방법은 '사전 설정'이나 'Lut(Look Up Table, 미리 정해진 보정방식)'을 활용하는 것입니다. 일반적인 색보정에는 사용자가 수십가지의 조절값들을 만져야 하지만 사전설정과 LUT은 그냥 한번의 클릭만으로 전문가급의 색보정 결과를 얻을 수 있습니다. 이 사전 설정과 LUT은 한번 적용한 후 자신의 취향에 맞게 살짝 수정하는 방식으로 널리 쓰입니다. LUT에 관한 자세한 설명은 148페이지를 참조하시기 바랍니다.

사전 설정	LUT
필모라에서만 사용되며 적용 후 '색상' 조절기들이 변화된다. 파일형태로 저장되는 정보는 아니고 필모라 내부에서만 존재한다.	적용 후 '색상' 조절기에는 변화가 없고 영상 자체의 기본 색감만 변한다. 다른 프로그램이나 다른 사람과 공유할 수 있는 파일이다.

[사전 설정과 LUT의 차이점]

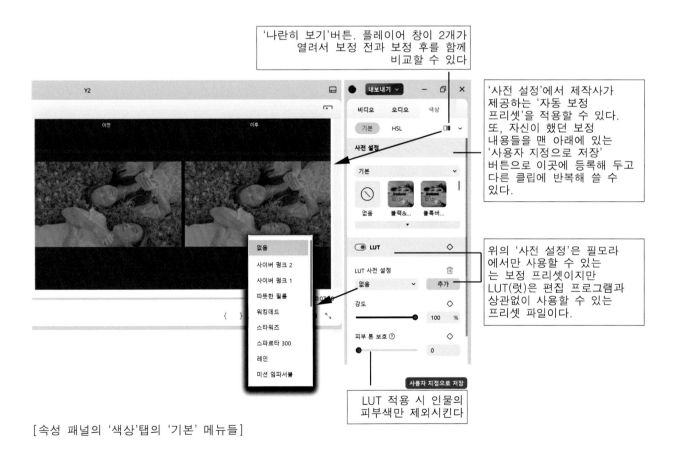

'나란히 보기'버튼. 플레이어 창이 2개가 열려서 보정 전과 보정 후를 함께 비교할 수 있다

'사전 설정'에서 제작사가 제공하는 '자동 보정 프리셋'을 적용할 수 있다. 또, 자신이 했던 보정 내용들을 맨 아래에 있는 '사용자 지정으로 저장' 버튼으로 이곳에 등록해 두고 다른 클립에 반복해 쓸 수 있다.

위의 '사전 설정'은 필모라 에서만 사용할 수 있는 는 보정 프리셋이지만 LUT(럿)은 편집 프로그램과 상관없이 사용할 수 있는 프리셋 파일이다.

LUT 적용 시 인물의 피부색만 제외시킨다

[속성 패널의 '색상'탭의 '기본' 메뉴들]

다운 받은 LUT파일은 추가 버튼 ⬚추가⬚ 을 눌렀을 때 열리는 폴더 안으로 드래그해 넣으면 자동 등록됩니다.

❷ 온도, 색조, 포화도, 채도 (광원과 채도의 조절)

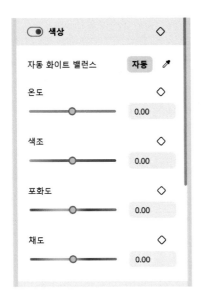

영상의 세세한 영역이 아니라 전반적인 색상을 조절합니다. 우선 '온도'와 '색조'는 사물을 비추는 광원의 성향을 보정할 때 사용하고, '포화도'와 '채도'는 색상의 풍부함을 높이거나 낮출 때 사용합니다.

▶ 온도(Temperature)는 광원(비추어진 빛)이 갖는 온도감을 의미하는데 보통 측정 단위는 절대 온도 단위인 캘빈(K)으로서 1,000~10,000의 범위를 갖으며 보통 500K 위를 차가운 색(청색)이라하고 그 이하를 따듯한 색(노란색)이라 합니다. 필모라에서는 청색과 노란색 사이를 조절할 수 있습니다.

▶ 색조(Tint 또는 Hue)는 형광등이나 나트륨 등에서 나오는 녹색빛이 촬영물에 영향을 미쳤을 경우 그것을 제거/교정해 줍니다. 필모라에서는 녹색↔자주색 사이를 조절합니다.

▶ 포화도(Vibrance)와 채도(Saturation)는 둘 다 색상을 풍부하게 만드는 조절기인데 미세한 차이가 있습니다. 우선 '포화도'는 색상이 풍부하지 못한 곳을 풍부하게 만들고, '채도'는 색상이 풍부한 곳을 더욱 부각시킵니다. 참고로 포화도는 다른 프로그램에서는 Color Boost(끌어올림)라고도 부르는데 색상이 취약한 곳을 증폭시키기 때문인 듯합니다.

한가지 명심해야할 점은 포화도를 높이면 채도가 풍성했던 곳과 빈약했던 곳의 차이가 좁아지기 때문에 결국 극적인 분위기가 줄어들거나 HDR 영상같은 인공적인 느낌이 될 수 있습니다. 그리고 조절기를 왼쪽으로 낮추면 그 반대가 됩니다.

[포화도를 높인 경우: 채도가 결핍된 곳을 부각]

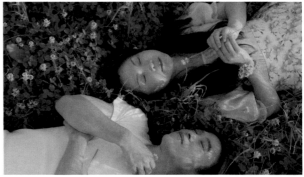
[채도를 높인 경우: 채도가 풍부한 곳을 더욱 부각]

❸ 노출, 명도, 대비, 하이라이트, 쉐도우, 화이트, 블랙 (밝기의 조절)

라이트 조절기들은 이름 그대로 채도가 아닌 빛의 양만 조절하는데 그래서인지 슬라이드들의 색깔이 모두 흑백화 되어 있습니다.

▶ 노출(Exposure)과 명도(Brightness)는 영상을 전반적인 밝기를 조절하기 때문에 얼핏 보면 비슷해 보이지만 그 방식에 차이가 있습니다. 다음 그림에서 보여지는 바와 같이 '노출'은 모든 부분을 일괄적으로 증감시키기 때문에 값을 많이 상승시켰을 경우 아주 어두운 곳(암부, a)에 노이즈가 발생할 수 있고, 아주 밝은 곳(명부, b)은 하이라이트가 발생 할 수 있습니다. '명도'는 암부와 명부를 제외한 중간 영역들을 증감시켜서 그런 문제들로부터 비교적 안전합니다.

따라서 만일 어떤 영상의 밝기를 올릴 때 이미 클리핑이 존재한다면 '밝기'를 사용하고, 클리핑이 없다면 '노출'로 올리는 것이 효과적입니다.

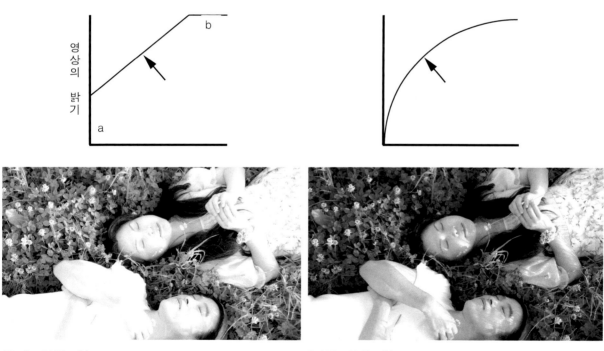

[노출: 80일 때]　　　　　　　　　　　[명도: 80일 때]

▶ '대비'는 밝은 영역과 어두운 영역의 차이를 높이거나 낮춥니다. 낮은 대비는 부드러운 느낌을 주지만 뿌연 느낌이 증가하고 피사체들 간의 구분이 모호해집니다. 반면에 높은 대비는 선명함

과 극적인 활기를 주지만 눈의 피로도를 높일 수 있습니다. 그리고 대비를 높일 때에는 암부와 명부의 이미지 손실(화이트홀, 클리핑)도 주의해야 합니다.

 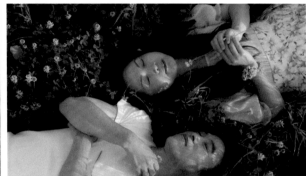

[대비: -100일 때]　　　　　　　　　　　　　[대비: 100일 때]

▶ '하이라이트'는 아주 밝은 부분을 조절하고, '쉐도우'는 아주 어두운 부분만 선별적으로 조절합니다. '화이트'은 '블랙'은 이름 그대로 영상 속에 존재하는 흰색과 검정색만을 선별적으로 조절합니다. 참고로 다음과 같이 서로 반대되는 조합으로 대비감을 높여서 비교해보면 미세한 차이가 있습니다.

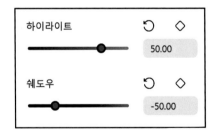 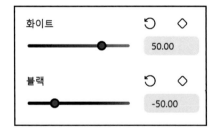

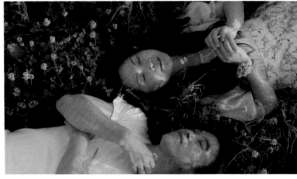

[어떤 색이냐와 상관없이, 밝은 영역과 어두운 영역이 [다른 색들은 제외하고 오직 흰색과 검정색만 대비가
고르게 대비가 높아진다] 높아진다]

❹ 맞추기 (Sharpen, 선예도 높이기)

위에서 설명된 '대비'나 '하이라이트'와 '쉐도우' 등은 색영역 사이의 밝기를 조절하는 것이었다면 '맞추기'의 Sharpen은 작은 픽셀들(영상을 구성하는 점들) 간의 대비를 증감시킴으로써 가시적인 선명도를 변화시킵니다. 그러나 촬영 당시에 좋은 렌즈와 카메라로 선명한 영상을 찍는 것과는 달리 이 Sharpen은 색상 차이를 이용하여 우리 눈을 속이는 기능이고, 값이 높을 때는 영상입자들이 깨지기 때문에 과하지 않게 사용해야 합니다. 참고로 Sharpen값을 왼쪽으로 내렸을 때 발생하는 부드러운 효과를 블러(Blur)라고 합니다.

[Sharpen값 −100일 때]

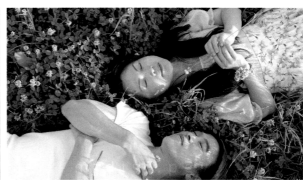

[Sharpen값 100일 때]

❺ 비네트 (주변부의 밝기 조절)

영상의 주변부에 반투명의 어두운 테두리를 표시합니다. 보통 카메라 촬영시 렌즈의 구경이 작을 경우 주변부의 광량이 부족하여 이런 현상이 발생하는데 포근하고 회상적인 감성을 불러일으킵니다.

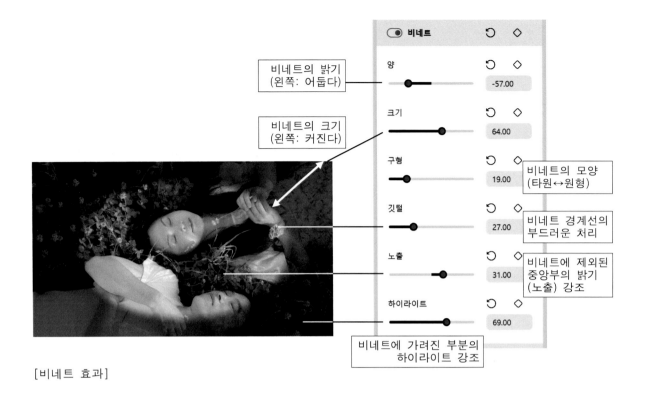

비네트의 밝기
(왼쪽: 어둡다)

비네트의 크기
(왼쪽: 커진다)

비네트의 모양
(타원↔원형)

비네트 경계선의
부드러운 처리

비네트에 제외된
중앙부의 밝기
(노출) 강조

비네트에 가려진 부분의
하이라이트 강조

[비네트 효과]

❻ 색상 매칭 (다른 클립의 색상 모방)

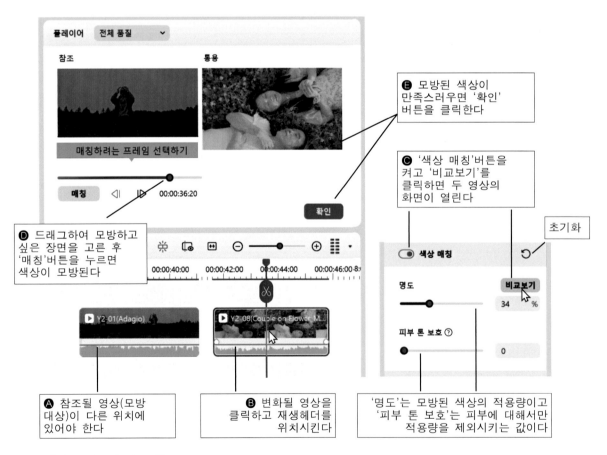

Ⓔ 모방된 색상이
만족스러우면 '확인'
버튼을 클릭한다

Ⓒ '색상 매칭'버튼을
켜고 '비교보기'를
클릭하면 두 영상의
화면이 열린다

Ⓓ 드래그하여 모방하고
싶은 장면을 고른 후
'매칭'버튼을 누르면
색상이 모방된다

Ⓐ 참조될 영상(모방
대상)이 다른 위치에
있어야 한다

Ⓑ 변화될 영상을
클릭하고 재생헤더를
위치시킨다

'명도'는 모방된 색상의 적용량이고
'피부 톤 보호'는 피부에 대해서만
적용량을 제외시키는 값이다

[색상 매칭의 사용법]

선택된 클립의 색상을 다른 클립의 특정 장면에 일치시켜주는 기능으로서 전체 작품의 일관된 색상을 연출할 수 있습니다. 그러나 전반적인 색조의 모방일 뿐 다양한 색상 조절기의 값을 모방하는 것은 아닙니다. 위의 그림처럼 Ⓐ~Ⓔ 순서대로 적용하면 됩니다.

❼ HSL (색상대역의 선별적 조절)

앞서 설명된 '기본' 조절기들은 영상의 전반적인 색상을 조절하는 것이었다면 HSL은 특정 색상 주파수 대역을 선별적으로 조절합니다. 이것은 오디오 장비 중 파라매트릭 이퀄라이저(Parametric EQ)와 유사한 기능입니다. 필모라에서는 선택할 수 있는 색상대역이 총 8개가 준비되어 있습니다.

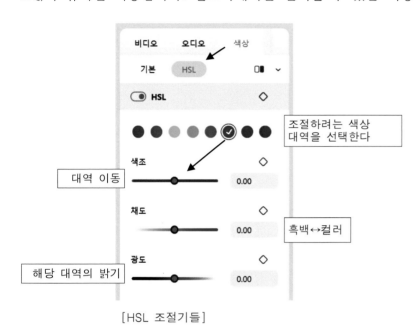

[HSL 조절기들]

'색조(Hue)' 조절기는 특정 색상대역을 다른 색상대역으로 이동시키며, '채도(Saturation)'은 그 색상다움을 강조하는데 결과적으로 '흑백↔컬러' 사이로 조절됩니다. 그리고 '광도(Luminance, 휘도)'는 해당 색상의 밝기입니다.

참고로 일상생활 속에서는 광도(휘도)와 밝기가 서로 비슷하게 쓰이지만 그래픽과 영상에서는 '광도'를 '광원이나 반사된 물체에서 빛이 발산되는 양'의 의미로, '밝기(Brightness)'는 '한 장면의 전반적인 밝기'의 의미로 쓰입니다.

❽ 곡선 (색상대역의 곡선적 조절)

앞의 'HSL'이 8가지 색상대역을 콕 찝어서 선별 조절하되 그 대상이 채도와 광도였다면, 이 '곡선 (Curve)'는 YRGB(광도,적색,녹색,청색) 색상대역의 밝기와 대비를 대략적으로 부드럽게 조절하는데 특히, 각 대역의 밝은 부분과 어두운 부분을 구분해서 조절할 수 있습니다. 예를들자면 'HSL'은 모든 녹색대역을 조절하지만 '곡선'은 녹색대역 중에서도 밝은 녹색 쪽만 선별 조절할 수 있습니다.

'곡선'은 'HSL' 조절기보다 자유도가 높지만 대신 정량화된 것이 아니라서 영상의 변화를 섬세하게 관찰하면서 사용해야 합니다.

HSL	곡선
정해진 색상대역을 수치적으로 조절한다 그 대역 전체를 일괄 조절한다 광도와 채도를 조절한다	YRGB 색상대역을 곡선적으로 조절한다 그 대역의 원하는 밝기 영역을 선택 조절할 수 있다 밝기와 대비를 조절한다

[HSL과 곡선의 차이점]

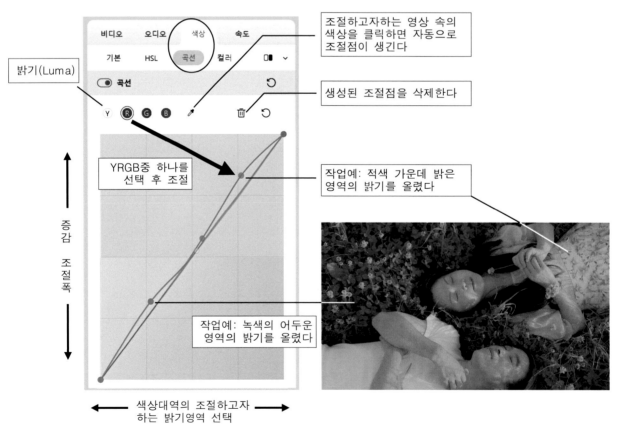

[곡선의 사용법]

❾ 컬러 휠 (명암대역의 색상/밝기 조절)

앞서 설명된 'HSL(색상대역의 선별적 조절)'과 '곡선 (색상대역의 곡선적 조절)'에 이어서 또 다른 방식의 색상 조절기 입니다. 기본적으로 '하이라이트-중간-음영' 세 단계로 나뉘어져 있는 명암대역을 선택한 후, 상하 슬라이더로 밝기를 조절할 수 있고, 원한다면 컬러휠(색상환)에서 그 대역을 다른 색상으로 변경할 수 있습니다.

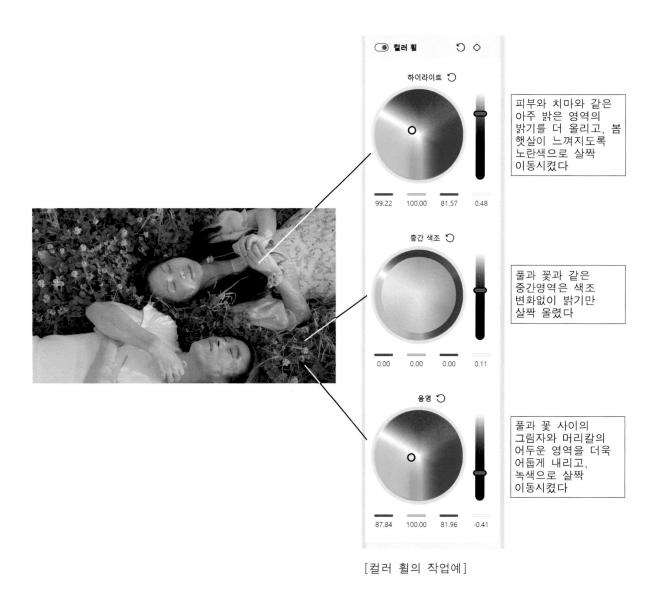

[컬러 휠의 작업예]

3 속도 – 일정한 속도와 유동적인 속도 변화

필모라에는 영상 클립의 재생 속도를 변화시킬 수 있는데 여기에는 변화된 상태를 일정하게 유지하는 '일반 스피드' 하위메뉴와 시간에 따라서 변화되는 '스피드 램핑' 하위메뉴가 있습니다.

❶ 일반 스피드 (재생 속도의 일정한 변화)

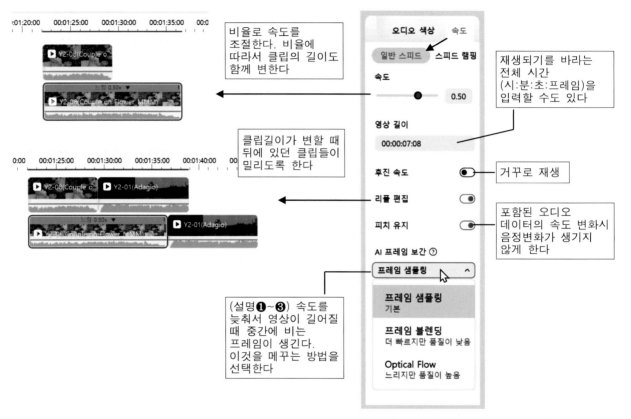

비율로 속도를 조절한다. 비율에 따라서 클립의 길이도 함께 변한다

재생되기를 바라는 전체 시간 (시:분:초:프레임)을 입력할 수도 있다

클립길이가 변할 때 뒤에 있던 클립들이 밀리도록 한다

거꾸로 재생

포함된 오디오 데이터의 속도 변화시 음정변화가 생기지 않게 한다

(설명❶~❸) 속도를 늦춰서 영상이 길어질 때 중간에 비는 프레임이 생긴다. 이것을 메꾸는 방법을 선택한다

오디오 색상　　속도

일반 스피드　　스피드 램핑

속도　　　　　　　　　　0.50

영상 길이

00:00:07:08

후진 속도

리플 편집

피치 유지

AI 프레임 보간 ⑦

프레임 샘플링

프레임 샘플링
기본

프레임 블렌딩
더 빠르지만 품질이 낮음

Optical Flow
느리지만 품질이 높음

[클립의 속도 변경법: 일반 스피드 조절기들]

영상 클립(30fps일 경우)의 재생 속도를 50% 느리게 할 경우 1초에 사진 30장을 보여주던 것을 15장만 보여주게 되므로 정해진 프레임에 맞게 강제로 채워질 필요가 생깁니다. 그 작업을 '프레임 보간(Frame Interpolation)'이라 하는데 여기에는 3종류의 방식이 있습니다.

▶ 프레임 샘플링 (프레임 활용 보간)

프레임 샘플링은 원본에 있는 프레임을 사용하는 보간법으로서 여기에는 두 가지 세분화된 방식이 존재합니다. 첫번째, 애초에 30프레임으로 촬영된 영상을 50% 느리게 만들면 어쩔 수 없이 각 프레임을 반복해서 두번씩 보여줘야하는데 옛날 무성영화처럼 툭툭 끊기는 느낌이 생깁니다.

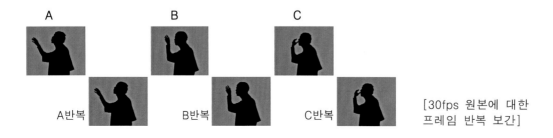

A　　　　　B　　　　　C

A반복　　　　B반복　　　　C반복

[30fps 원본에 대한 프레임 반복 보간]

두번째, 애초에 60프레임으로 촬영해 둔 영상을 30프레임 프로젝트에서 편집할 경우 사용하지 않는 프레임들(2,4,6,8...)이 생기는데, 이 원본의 속도를 50% 느리게 만들면 비로서 그 프레임들의 정상적으로 사용되며 움직임은 더욱 자연스러워집니다.

여러분들은 이제 근래의 카메라 신제품들이 60프레임 녹화 기능을 자랑하는 이유를 이해하게 된 것입니다. 그렇다면 25%로 더 느리게 만들면 또 어떻게 될까요? 다시 위의 프레임 반복법이 사용되겠지요.

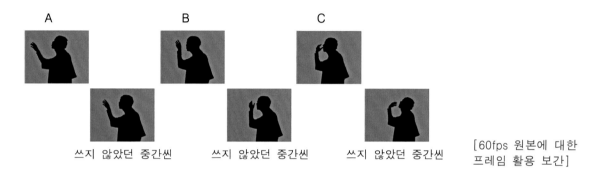

A B C

쓰지 않았던 중간씬 쓰지 않았던 중간씬 쓰지 않았던 중간씬 [60fps 원본에 대한 프레임 활용 보간]

▶ **프레임 블렌딩 (프레임 교차 보간)**

사용할 수 있는 중간 프레임이 원본에 없을 경우 앞 프레임과 뒷 프레임을 크로스오버(절충합성) 시킨 프레임을 만들어 넣습니다. 따라서 앞의 '프레임 샘플링'보다 처리 시간이 더 필요합니다.

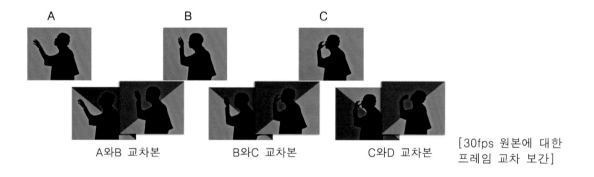

A B C

A와B 교차본 B와C 교차본 C와D 교차본 [30fps 원본에 대한 프레임 교차 보간]

▶ **Optical Flow (프레임 생성 보간)**

사용할 수 있는 중간 프레임이 원본에 없을 경우 AI가 앞/뒤 프레임들을 토대로 예상되는 중간 프레임을 만들어 넣어 보다 자연스러운 움직임을 연출합니다. 따라서 앞의 두 옵션보다 더 많은 처리 시간이 필요하기에 재생이 느려질 수 있습니다.

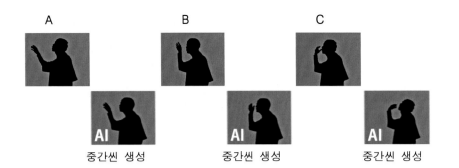

A B C

중간씬 생성 중간씬 생성 중간씬 생성

[30fps 원본에 대한
프레임 생성 보간]

❷ 스피드 램핑

앞의 '일반 스피드'와 달리 '스피드 램핑'은 재생 속도가 계속 변하는 효과를 말합니다. 헐리웃 영화를 보다보면 아주 먼 곳에서 천천히 다가오다가 눈 앞에서 휙~ 하고 사라져 버리는 효과라던가 혹은 그 반대의 효과를 종종 볼 수 있습니다. 참고로 Ramp는 '경사로'라는 뜻입니다.

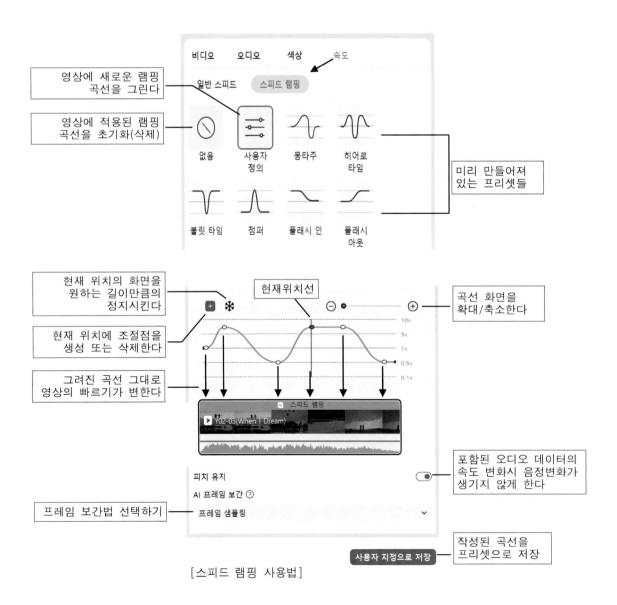

[스피드 램핑 사용법]

슬라이드 편집 - 클립 속 사용구간의 변경

어떤 한 클립의 영상 속에서 다른 장면(사용하지 않고 가려져 있던)으로 변경하고 싶을 때가 있습니다. 그럴 때 보통은 다른 트랙으로 옮긴 후 클립의 앞뒤를 늘려서 해당 장면을 찾아낸 뒤에 다시 클립들 사이로 끼워넣게 되는데 꽤 불편한 일이 아닐 수 없습니다.

타임라인 툴바에 있는 슬라이드 버튼 ·🎦· 을 사용하면 클립의 이동없이 손쉽게 사용 장면을 변경할 수 있습니다.

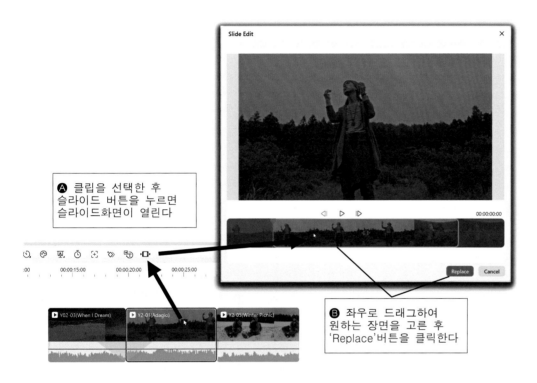

Ⓐ 클립을 선택한 후
슬라이드 버튼을 누르면
슬라이드화면이 열린다

Ⓑ 좌우로 드래그하여
원하는 장면을 고른 후
'Replace'버튼을 클릭한다

[슬라이드 편집법. 사용하려는 장면을 변경할 수 있다]

오디오 클립의 편집 - 속성패널, 오디오 늘리기

오디오 편집은 기본적으로 속성 패널의 조절기들로 할 수 있으며, 타임라인 툴바 가운데에 '오디오 늘리기' 버튼 ·🎵·이 매우 유용합니다.

❶ 속성패널의 오디오 조절기들

속성 패널의 오디오 탭을 클릭하거나 독립된 오디오 클립을 더블클릭하면 다음과 같은 오디오 조절기들이 열립니다. 특별히 '잡음제거' 도구들은 음악 보다는 나레이션 잡음제거에 더 유용합니다.
부록 Y3-11.mp4

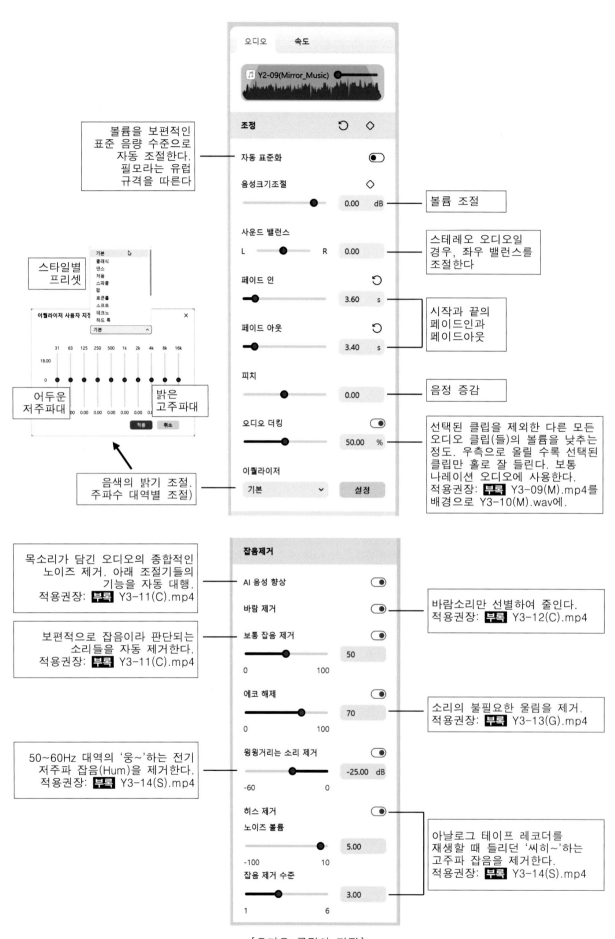

볼륨을 보편적인
표준 음량 수준으로
자동 조절한다.
필모라는 유럽
규격을 따른다

조정

자동 표준화

음성크기조절

0.00 dB

볼륨 조절

사운드 밸런스

L R 0.00

스테레오 오디오일
경우, 좌우 밸런스를
조절한다

스타일별
프리셋

이퀄라이저 사용자 지정 ×

기본

31 63 125 250 500 1k 2k 4k 8k 16k

18.00

0

어두운
저주파대

밝은
고주파대

0.00 0.00 0.00 0.00 0.00 0.00 0.00 0.00

적용 취소

음색의 밝기 조절.
주파수 대역별 조절)

페이드 인

3.60 s

페이드 아웃

3.40 s

시작과 끝의
페이드인과
페이드아웃

피치

0.00

음정 증감

오디오 더킹

50.00 %

이퀄라이저

기본 ∨ 설정

선택된 클립을 제외한 다른 모든
오디오 클립(들)의 볼륨을 낮추는
정도. 우측으로 올릴 수록 선택된
클립만 홀로 잘 들린다. 보통
나레이션 오디오에 사용한다.
적용권장: **부록** Y3-09(M).mp4를
배경으로 Y3-10(M).wav에.

목소리가 담긴 오디오의 종합적인
노이즈 제거. 아래 조절기들의
기능을 자동 대행.
적용권장: **부록** Y3-11(C).mp4

잡음제거

AI 음성 향상

바람 제거

바람소리만 선별하여 줄인다.
적용권장: **부록** Y3-12(C).mp4

보편적으로 잡음이라 판단되는
소리들을 자동 제거한다.
적용권장: **부록** Y3-11(C).mp4

보통 잡음 제거

50

0 100

에코 해제

70

0 100

소리의 불필요한 울림을 제거.
적용권장: **부록** Y3-13(G).mp4

50~60Hz 대역의 '웅~'하는 전기
저주파 잡음(Hum)을 제거한다.
적용권장: **부록** Y3-14(S).mp4

윙윙거리는 소리 제거

-25.00 dB

-60 0

히스 제거

노이즈 볼륨

5.00

-100 10

잡음 제거 수준

3.00

1 6

아날로그 테이프 레코더를
재생할 때 들리던 '씨히~'하는
고주파 잡음을 제거한다.
적용권장: **부록** Y3-14(S).mp4

[오디오 클립의 편집]

❷ 타임라인 툴바의 '오디오 늘리기'

필모라에서 오디오를 늘리거나 줄이는 기능은 다른 프로그램들과 차별화 되어 있습니다. 대부분의 프로그램들은 오디오 데이터를 강제로 늘려서 음정이 변하거나 음질이 나빠지는데 반하여 필모라의 툴은 그런 변화가 없이 지능적인 AI 분석을 토대로 음악적인 재구성이 이루어집니다.

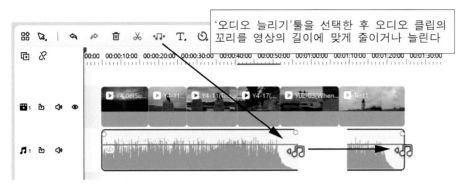

'오디오 늘리기'툴을 선택한 후 오디오 클립의 꼬리를 영상의 길이에 맞게 줄이거나 늘린다

[음질의 변화 없이 오디오 늘리거나 줄이는 방법]

즉, 음악의 시작과 끝, 리듬 단위, 휴식 부분 등을 분석해 내어, 파형을 새롭게 쪼갠 후 이들을 자연스럽게 반복/재결합시켜서 늘리거나 삭제시켜서 줄이는 방식을 사용하는데 그 결과가 상당히 자연스럽습니다. 더우기 리듬믹한 음악 뿐 아니라 느린 발라드 스타일에도 제법 자연스러운 처리가 이루어집니다.

필모라의 '오디오 늘리기' 기능은 10초~10시간 사이의 범위 내에서 가능하며 영상과 분리된 오디오 클립에서만 사용이 가능합니다. 만일 길이변화가 이루어진 오디오 클립을 다시 원상복귀시키고 싶다면 다음 그림과 같이 우클릭 메뉴에서 '오디오 늘리기 삭제'를 실행하면 됩니다.

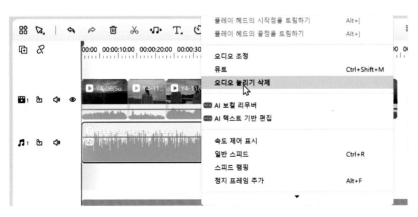

[오디오 늘리기의 취소 방법]

6 색깔 마커 - 클립에 색깔 넣기와 일괄 선택

클립의 외관에 색깔을 넣어서 장면별로 구분하기 편하게 만들 수 있는데 이것을 색깔 마커(Color Marker)라고 합니다. 클립 위의 마우스 우클릭 메뉴에서 제일 하단에 여러가지 색깔을 선택하면 됩니다. 그리고 편집을 하다가 같은 색깔을 가진 여러 클립을 '동일 색깔의 클립을 선택하기'를 통해서 한꺼번에 선택할 수 도 있습니다.

이 기능은 같은 분위기를 지닌 클립들이니 유사한 필터를 사용했거나, 유사한 색보정을 하였거나 자막 클립 중에서도 같은 성질의 것이 있을 때 이들에게 같은 색깔을 입혀둔다면 이후에 새로운 변화를 가할 때 일괄 선택을 할 수 있게 됩니다.

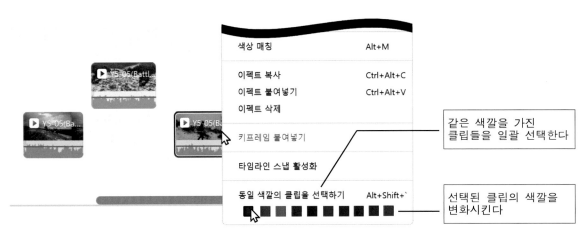

[클립에 색깔 넣기와 일괄 선택법]

Chpt3. 클립의 동적 편집

이번 장에서는 서로 다른 영상 클립 간의 상호관계를 연출할 수 있는 도구들과 영상내용를 보다 적극적으로 가공해주는 AI 도구들을 소개하겠습니다.

1 트랜지션 – 페이드 인/아웃과 두 클립의 전환효과

영상 클립이 시작할 때 어두웠다가 서서히 보여지는 효과를 페이드 인(Fade In)이라고 하고, 서서히 사라지는 것을 페이드 아웃(Fade Out)이라고 합니다.

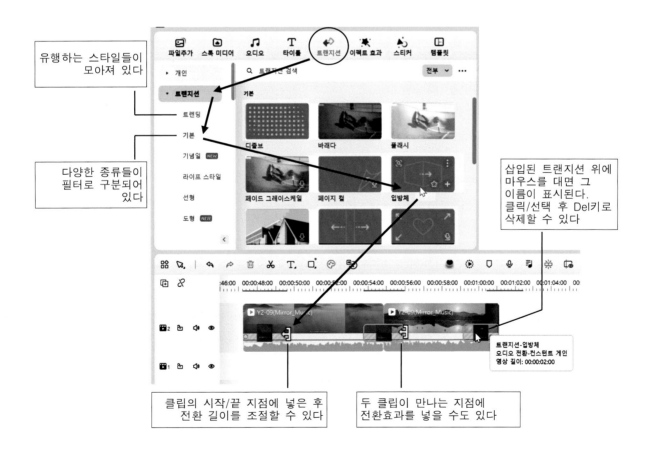

유행하는 스타일들이 모아져 있다

다양한 종류들이 필터로 구분되어 있다

삽입된 트랜지션 위에 마우스를 대면 그 이름이 표시된다. 클릭/선택 후 Del키로 삭제할 수 있다

클립의 시작/끝 지점에 넣은 후 전환 길이를 조절할 수 있다

두 클립이 만나는 지점에 전환효과를 넣을 수도 있다

특별히 두 클립의 전환효과에는 다음의 세 가지 방식이 있습니다.

❶ 두 클립의 가려진 장면이 사용되는 경우

다음 그림과 같이 두 개의 트랙에서 사용하지 않는 부분을 삭제한 후(=가려버린 후) 맞대어진 부분에 트랜지션을 넣는다면 트랜지션은 어떻게 처리될까요? 앞 클립의 꼬리에 잘려나간(가려진) 부분과 뒷 클립의 머리에 삭제되었던(가려진) 장면들이 트랜지션의 처리 재료가 됩니다. 그 이유는 앞 클립이 서서히 사라지는 효과에 쓰일 재료와 뒷 클립이 서서히 등장하는 효과에 쓰일 재료가 필요하기 때문입니다.

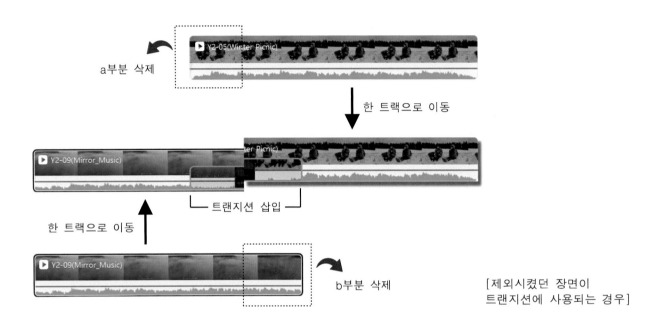

a부분 삭제

한 트랙으로 이동

한 트랙으로 이동

트랜지션 삽입

b부분 삭제

[제외시켰던 장면이
트랜지션에 사용되는 경우]

❷ 트랜지션에 사용될 장면이 없는 경우

그렇다면 다음과 같이 가려진 장면이 없는 즉, 더 이상 재생할 잔여 장면이 없는 클립들 간의 트랜지션은 어떻게 처리가 될까요? 몇몇 트랜지션(두 클립의 장면이 서로 얽히는)에서는 어쩔 수 없이 정지 화면이나 끄트머리 장면을 강제로 반복시켜서 처리하며, 그 사실을 메세지로 알려줍니다.

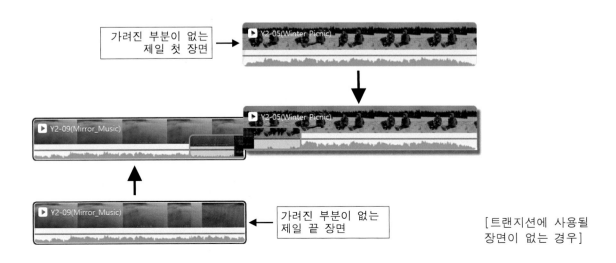

가려진 부분이 없는
제일 첫 장면

가려진 부분이 없는
제일 끝 장면

[트랜지션에 사용될
장면이 없는 경우]

클립이 연결되는 추가 미디어가 없습니다, 이 전환에는 중복 프레임이 포함됩니다

[트랜지션 재료가 될 장면이 없기에 반복사용 할 것임을 사실을 알리는 메세지]

❸ 두 트랙에서의 트랜지션

'디졸브'나 '페이지 컬', '고스 대령' 등과 같은 트랜지션들은 앞 클립에만 효과가 표현되고 뒷 클립은 온전히 등장하는 스타일입니다. 이런 트랜지션은 두 클립이 서로 다른 두 트랙에서 겹쳐 있을 경우 윗 트랙에 넣어 사용해도 됩니다. 이 방법은 상당히 많은 트랜지션에 활용할 수 있고, 위의 ❶번 방식과 달리 처리될 장면들을 겉으로 보면서 다룰 수 있어 직관적입니다.

[두 트랙에서의 트랜지션]

그러나 '입방체', '버터플라이 웨이브 스크롤러' 같이 두 클립을 모두 처리해야 되는 트랜지션에서는 적합하지 않은 방법입니다.

키프레임(Keyframe)이란 영화나 애니메이션에서 '한 동작의 시작점과 끝점'을 의미하는데, 디지털 영상 프로그램에서는 영상 클립에 대한 여러가지 효과의 변화를 만들기 위한 조절점으로 표시됩니다. 즉, A위치와 B위치에 두 개의 조절점을 만든 후 기울기를 변화시키면 그에 할당된 효과의 값이 변하게 됩니다. 그리고 그와 같이 키프레임을 다루는 일을 '키프레이밍(Key Framing)'이라고 말합니다.

키프레임은 타임라인 전체가 아닌 한 개의 클립 안에서 이루어지는 효과입니다. 그래서 클립이 삭제되면 키프레임 작성 내용도 모두 사라집니다.

❶ 키프레임 만들기

이제부터 화면의 '비율'과 '위치'가 시간에 따라서 변하는 키프레이밍을 해보겠습니다. 실습영상

부록 Y3-01(When I Dream)(3840)a.mp4

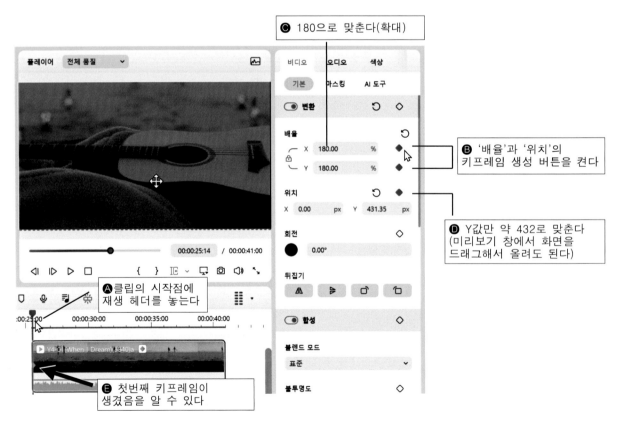

[첫번째 키프레임 만들기]

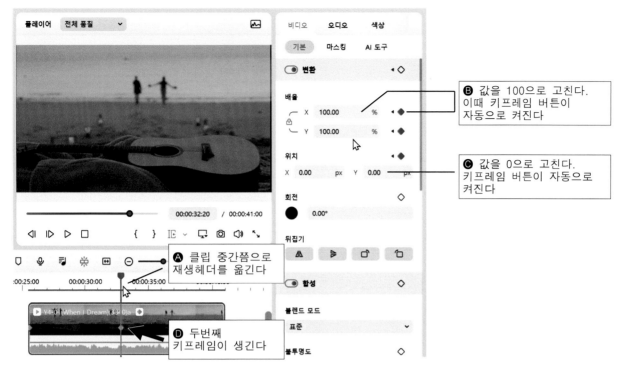

[두번째 키프레임 만들기]

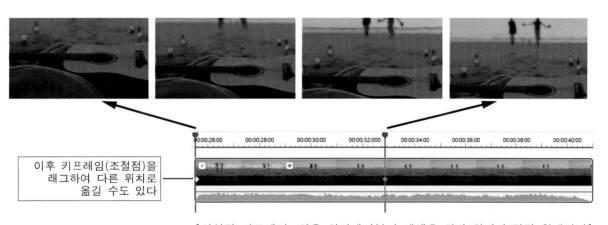

[완성된 키프레임. 처음 위치에서부터 재생을 하면 화면이 점점 확대된다]

키프레임은 화면의 크기와 위치 뿐 아니라 색상, 효과, 자막, 오디오 클립, 스티커 등에서도 널리 만들어 질 수 있습니다. 키프레임(시간에 따른 값의 변화)을 지원하는 조절기들은 항상 오른쪽 옆에 '키프레임 생성' 버튼 ◇ 이 달려 있습니다.

❷ 키프레임 패널

키프레임 작업을 좀더 다양하고 세밀하게 하려면 '키프레임 패널'을 사용하는 것이 좋습니다. 특히, 키프레임의 우클릭 메뉴 가운데 '감속 후 가속'과 '가속 후 감속'은 변화가 시작되거나 끝나는 키프레임에 적용했을 때 갑작스런 변화를 해소할 수 있어서 세련된 분위기를 만들어 줍니다.

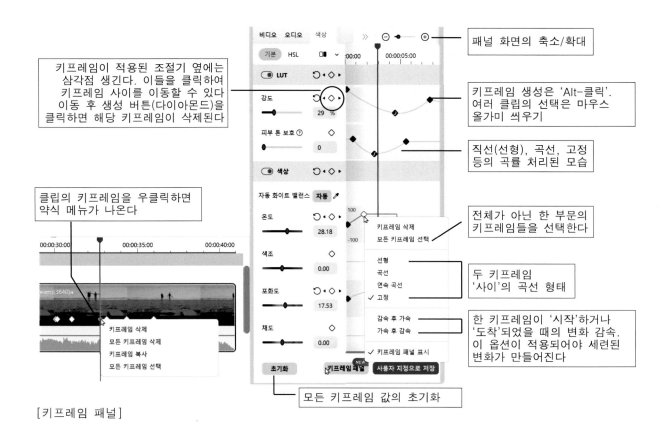

키프레임이 적용된 조절기 옆에는
삼각점 생긴다. 이들을 클릭하여
키프레임 사이를 이동할 수 있다
이동 후 생성 버튼(다이아몬드)을
클릭하면 해당 키프레임이 삭제된다

패널 화면의 축소/확대

키프레임 생성은 'Alt-클릭'.
여러 클립의 선택은 마우스
올가미 씌우기

직선(선형), 곡선, 고정
등의 곡률 처리된 모습

클립의 키프레임을 우클릭하면
약식 메뉴가 나온다

전체가 아닌 한 부문의
키프레임들을 선택한다

두 키프레임
'사이'의 곡선 형태

한 키프레임이 '시작'하거나
'도착'되었을 때의 변화 감속.
이 옵션이 적용되어야 세련된
변화가 만들어진다

모든 키프레임 값의 초기화

[키프레임 패널]

❸ 타임라인 툴바의 키프레임 버튼

타임라인 툴바에도 키프레임 버튼이 있는데 이것은 클립에 대해 사용도가 높은 '위치, 회전, 크기, 불투명' 등에만 키프레임을 적용할 수 있습니다. 그외의 조절값들이나 오디오 클립에 대해서는 작용하지 않습니다.

3 일부 가리기 - 마스크

마스크는 영상 속에 선택한 부분만 보이고 나머지는 투명하게 만드는 기능입니다. 물론 그 반대로 만드는 '뒤집기'옵션도 있습니다. 마스크는 보통 어떤 영상의 특정 부분을 다른 영상 안에 끼워넣을 때 활용됩니다.

❶ 기본 마스크

예제 실습에서는 앞에서 배운 키프레이밍과 마스크를 결합하여 보다 활력있는 영상을 만들어 보겠

습니다. 시원하게 달려가는 자동차 영상 위에 바다를 향해 질주하는 두 커플의 모습이 열리도록 하겠습니다. **부록** Y3-03(Let's Go to Jeju).mp4와 Y3-04(Running Towards The Sea).mp4

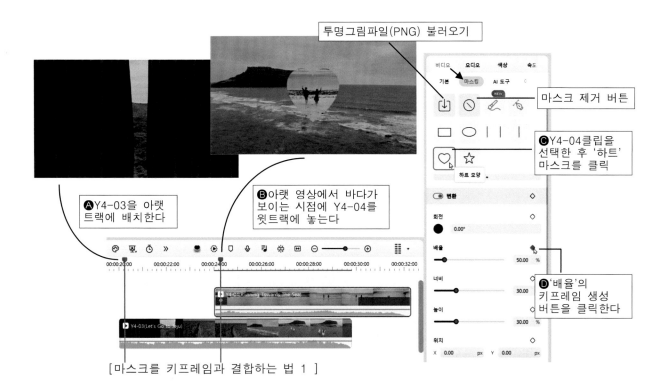

[마스크를 키프레임과 결합하는 법 1]

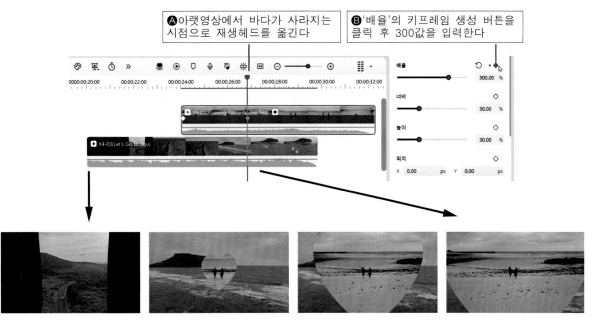

[마스크를 키프레임과 결합하는 법 2]

❷ AI 마스크

[AI 마스크 툴]

'AI 마스크'는 붓질 한번으로 특정 사물만 골라서 떼어 낼 수 있는 도구입니다. 이제부터 저녁 노을이 아름답게 지는 제주도의 바다 위에 알록달록한 무지개 열기구를 띄워 보겠습니다.

부록 Y3-05(Hot Air Balloon).mp4를 Y3-06(Sunset On Island).mp4 의 윗트랙에 얹습니다.

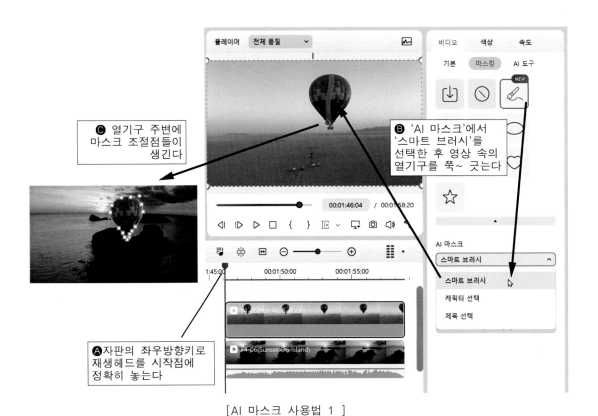

ⓒ 열기구 주변에 마스크 조절점들이 생긴다

ⓑ 'AI 마스크'에서 '스마트 브러시'를 선택한 후 영상 속의 열기구를 쭉~ 긋는다

ⓐ 자판의 좌우방향키로 재생헤드를 시작점에 정확히 놓는다

[AI 마스크 사용법 1]

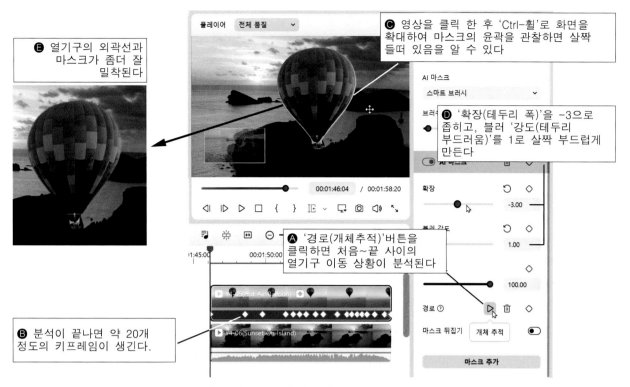

ⓒ 영상을 클릭 한 후 'Ctrl-휠'로 화면을 확대하여 마스크의 윤곽을 관찰하면 살짝 들떠 있음을 알 수 있다

ⓔ 열기구의 외곽선과 마스크가 좀더 잘 밀착된다

ⓓ '확장(테두리 폭)'을 -3으로 좁히고, 블러 '강도(테두리 부드러움)'를 1로 살짝 부드럽게 만든다

ⓐ '경로(개체추적)'버튼을 클릭하면 처음~끝 사이의 열기구 이동 상황이 분석된다

ⓑ 분석이 끝나면 약 20개 정도의 키프레임이 생긴다.

[AI 마스크 사용법 2]

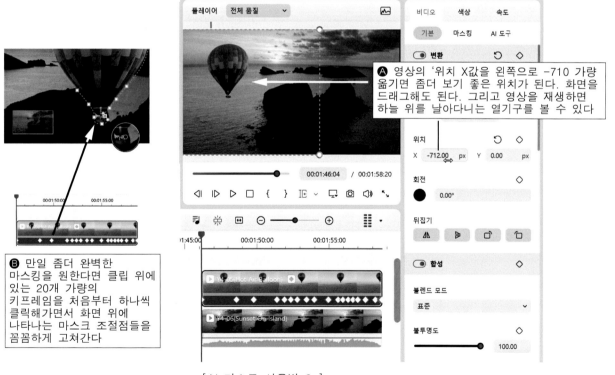

ⓐ 영상의 '위치 X값을 왼쪽으로 -710 가량 옮기면 좀더 보기 좋은 위치가 된다. 화면을 드래그해도 된다. 그리고 영상을 재생하면 하늘 위를 날아다니는 열기구를 볼 수 있다

ⓑ 만일 좀더 완벽한 마스킹을 원한다면 클립 위에 있는 20개 가량의 키프레임을 처음부터 하나씩 클릭해가면서 화면 위에 나타나는 마스크 조절점들을 꼼꼼하게 고쳐간다

[AI 마스크 사용법 3]

이에 더 나아가서 열기구 영상을 좀더 어둡게 만들어 역광 속의 사물처럼 보이게 하고(색상 탭-노출값 조절), 열기구를 오른쪽에서 왼쪽으로 이동시키면(위치X값의 키프레임 활용) 좀더 재미있는 결과가 나옵니다. 결과물 **부록** Y3-07(Hot Air Balloon in Sunset).mp4

지금까지 AI 마스크 도구 가운데 '스마트 브러시'의 사용법을 설명하였습니다. 이 도구 외에도 아래와 같이 '캐릭터 선택'과 '제목 선택'의 도구가 더 있는데 전자는 사람을 추적 마스킹하고, 후자는 사물을 추적 마스킹 합니다. 이 둘은 스마트 브러시와는 달리 처음부터 끝까지 완전 자동 마스킹 도구 입니다. 참고로 '제목 선택'은 'Select Subject'의 오역으로서 아마도 '대상 선택'이라 해야 맞을 겁니다.

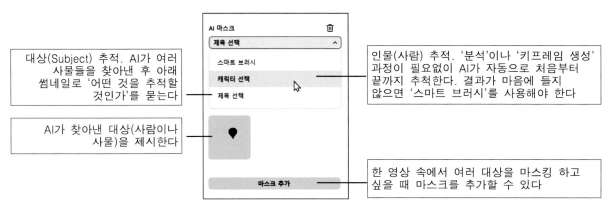

['캐릭터 선택'과 '제목 선택' 마스킹 도구]

4 사물/사람 남기기 - 스마트 컷아웃, AI 인물효과

AI에 의해서 사물이나 사람을 자동으로 추출해주는 기능으로서 '스마트 컷아웃'과 'AI 인물효과'가 있습니다.

❶ 스마트 컷아웃

앞에서 소개한 'AI 마스크'와 유사한 기능이지만 보다 더 섬세한 선택이 가능하고, 뒤에서 소개할 '배경 남기기(크로마키)'의 기능도 갖고 있습니다. 이번에는 해변을 걷는 여인을 오솔길로 옮기는 실습을 해보겠습니다. **부록** Y3-08(Woman,Walking On Beach).mp4를 Y3-09(Moving On A Path).mp4의 윗 트랙에 놓는다.

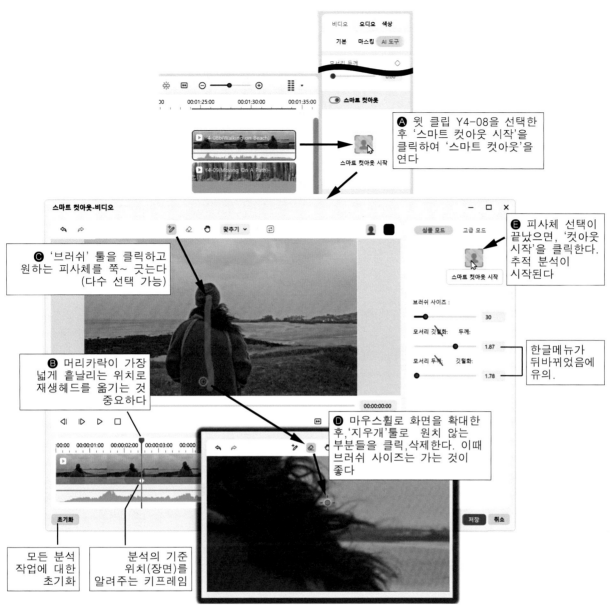

[스마트 컷아웃 사용법]

위 실습의 결과물은 **부록** Y3-10(Woman,Walking On A Path_AI CutOut).mp4 입니다.

스마트 컷아웃은 일반 영화수준의 완벽한 기능은 아니지만 정적인 자세로 촬영에 임하는 아나운서의 배경을 바꿀 때나 이와반대로 속도감 있게 빨리 흘러가버리는 장면이나 또는 주인공과 배경의 묘한 불이치를 고의적으로 연출하는 영상 등에서 유용합니다.

그리고 다음과 같은 추가 기능들이 있습니다.

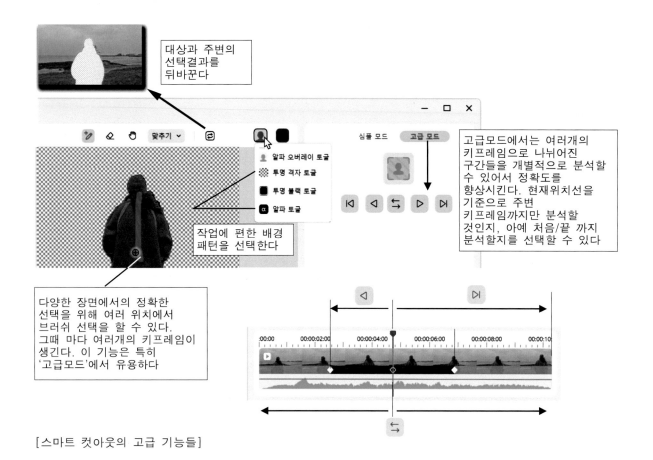

대상과 주변의
선택결과를
뒤바꾼다

알파 오버레이 토글
투명 격자 토글
투명 블랙 토글
α 알파 토글

작업에 편한 배경
패턴을 선택한다

심플 모드 고급 모드

고급모드에서는 여러개의
키프레임으로 나뉘어진
구간들을 개별적으로 분석할
수 있어서 정확도를
향상시킨다. 현재위치선을
기준으로 주변
키프레임까지만 분석할
것인지, 아예 처음/끝 까지
분석할지를 선택할 수 있다

다양한 장면에서의 정확한
선택을 위해 여러 위치에서
브러쉬 선택을 할 수 있다.
그때 마다 여러개의 키프레임이
생긴다. 이 기능은 특히
'고급모드'에서 유용하다

[스마트 컷아웃의 고급 기능들]

❷ AI 인물효과

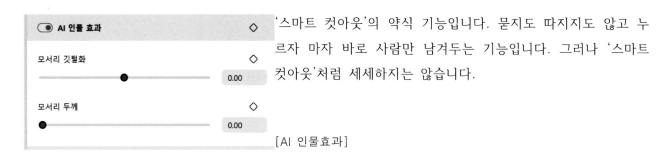

'스마트 컷아웃'의 약식 기능입니다. 묻지도 따지지도 않고 누르자 마자 바로 사람만 남겨두는 기능입니다. 그러나 '스마트 컷아웃'처럼 세세하지는 않습니다.

[AI 인물효과]

5 배경 바꾸기 - 크로마키

피사체를 단색의 배경 앞에 촬영한 후 그 단색을 **빼내고** 다른 풍경을 넣는 합성기법을 크로마키 (Chroma Key)라고 합니다. 배경을 빼내기에 가장 손쉬운 단색을 이용하기 때문에 AI의 분석으로 이루어지는 'AI 마스크'보다 훨씬 더 깔끔한 결과를 얻을 수 있습니다.

참고로 크로마키 배경색은 녹색이 가장 많이 사용되는데 그 이유는 사람의 신체과 의상에 녹색이 적기 때문입니다. 간혹 청색도 사용되곤 하나 서양인들의 푸른 눈동자가 문제 생길 수 있어 역시 녹색이 가장 안전합니다. 그리고 배경체에 주름이 생기면 이 역시 배경 삭제에 문제될 수 있으므로

평평한 재질을 사용하는 것이 좋습니다.

다음 실습은 파란색 배경에서 촬영을 하였으나 배경이 얼룩이 진 경우를 예를 들어 보았습니다. 크로마키 처리를 했을 경우 결과에도 얼룩이 생기기 때문에 이런 경우에는 'AI 인물 효과'로 인물을 어느 정도 추출한 뒤에 크로마키를 처리를 하여 결과를 개선해 보았습니다.

실습영상 **부록** Y3-11(Wlaking Woman).mp4

결과영상 **부록** Y3-12(Wlaking Woman_AI&ChromaKey).mp4

[파란색 배경이지만 얼룩져 있다]

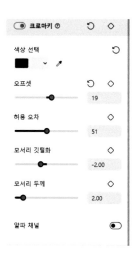

[크로마키 처리를 하였으나 배경색이 미세하게 새어 나온다]

크로마키 조절기들의 역할은 다음과 같습니다.

▶ 오프셋: 배경의 가시성을 조정합니다.

▶ 허용치: 선택한 색상(스포이드로 찍은 색)을 기준으로 크로마키 처리될 색조 범위로서 마치 카메라의 촛점을 맞추는 일과 비슷합니다.

▶ 모서리 깃털화: 테두리 경계선을 부드럽게 합니다.

▶ 모서리 두께: 테두리 경계선의 두께를 조정합니다.

▶ 알파 채널: 제거된 색상은 검은색으로 표시되고 남겨진 피사체는 흰색으로 표시됩니다.

6 사물 추적과 모자이크 - 모션트래킹

'모션트래킹(Motion Tracking)'이란 어떤 대상의 '동선을 뒤쫓아 분석'하는 기능인데 분석된 동선에 다른 요소를 따라붙일 때 사용합니다. 즉, 두 사물이 쌍둥이처럼 함께 움직이게 됩니다. 그리고 따라다니는 요소를 사람의 얼굴 정면에 붙일 경우 TV 방송 등에서 흔히 볼 수 있는 얼굴 모자이크 효과가 됩니다.

❶ 사물 추적

해변을 뛰어가는 여인의 동선을 찾아낸 후 등 뒤에 날개를 달아 보겠습니다.

실습영상 **부록** Y3-13(Woman, Flying On White Beach).mp4

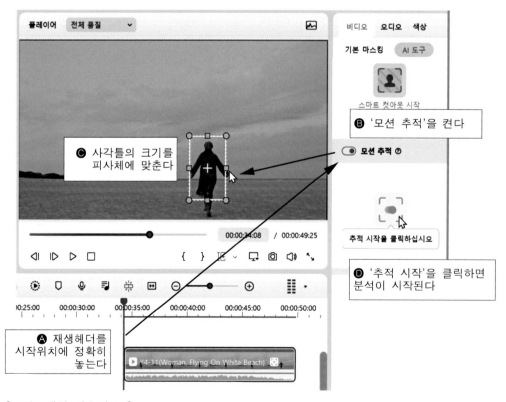

[모션트래킹 사용법 1]

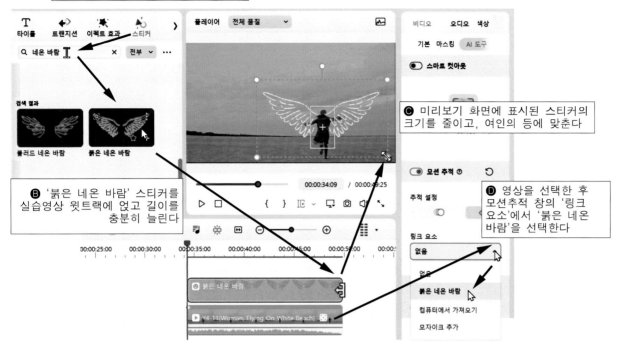

Ⓐ 미디어 패널 툴바에서 '스티커'를 선택 후, 네온 바람을 검색한다

Ⓑ '붉은 네온 바람' 스티커를 실습영상 윗트랙에 얹고 길이를 충분히 늘린다

Ⓒ 미리보기 화면에 표시된 스티커의 크기를 줄이고, 여인의 등에 맞춘다

Ⓓ 영상을 선택한 후 모션추적 창의 '링크 요소'에서 '붉은 네온 바람'을 선택한다

[모션트래킹 사용법 2]

완성된 결과는 **부록** Y3-14(Woman, Flying On White Beach_Motion Tracking).mp4에서 볼 수 있습니다. 스티커 외에도 '타이틀'이나 PNG파일이나 다른 동영상(마스크, AI 인물효과, 크로마 키, 스마트 컷아웃 등으로 일부만 추출된) 등을 따라다니게 할 수도 있습니다.

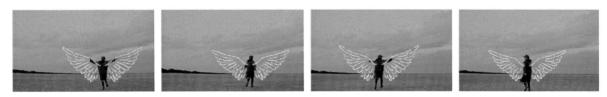

[모션트래킹의 결과]

❷ 얼굴 모자이크 처리

[모자이크 요소]

초상권 문제로 인하여 영상 속의 특정 인물(들)을 모자이크 처리해야 한다면 가장 쉬운 방법으로서 따라다니는 요소를 동그란 스티커나 모자이크 PNG(투명 그림파일) 파일 등으로 선택하여 가리면 됩니다. 그런데 필모라에서는 해당 얼굴을 비트맵 알갱이로 모자이크화 시키는 기능이 마련되어 있습니다. '모션 추적' 패널의 '링크 요소'에 '모자이크 추가'가 바로 그것입니다.

이번 실습에서는 공공 장소에서 촬영된 여러 사람의 얼굴을 모자이크 처리해 보겠습니다. **부록** Y3-15(GangJin Arirang).mp4

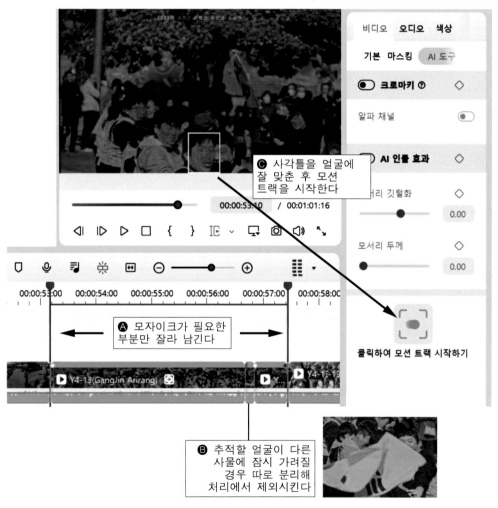

[얼굴 모자이크 처리법 1]

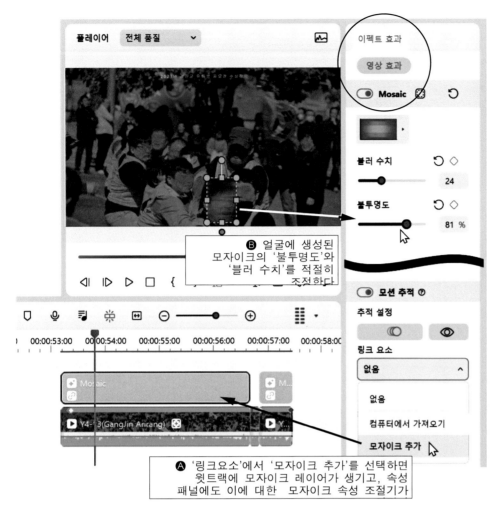

플레이어 전체 품질 ⌄

이펙트 효과

영상 효과

⬤ Mosaic 🖾 ↻

블러 수치 ↻ ◇
24

불투명도 ↻ ◇
81 %

❸ 얼굴에 생성된
모자이크의 '불투명도'와
'블러 수치'를 적절히
조정한다

🎵

00:00:53:00 00:00:54:00 00:00:55:00 00:00:56:00 00:00:57:00 00:00:58:00

Mosaic

Y4-13(GangJin Arirang) 🖾

⬤ 모션 추적 ⑦

추적 설정

🔘 👁

링크 요소

없음 ⌃

없음

컴퓨터에서 가져오기

모자이크 추가

❹ '링크요소'에서 '모자이크 추가'를 선택하면
윗트랙에 모자이크 레이어가 생기고, 속성
패널에도 이에 대한 모자이크 속성 조절기가

[얼굴 모자이크 처리법 2]

만일 또 다른 사람의 얼굴을 추가로 모자이크 처리하고 싶다면 어떻게 해야할까요? 간단합니다. 위에서 완성된 클립들을 모두 선택한 후 한 개의 컴파운드 클립으로 만들어 버린 후(Alt-G) 그 자체를 또 다시 모션트래킹 하면 됩니다. 처리결과 **부록** Y3-16(GangJin Arirang_Mosaic).mp4

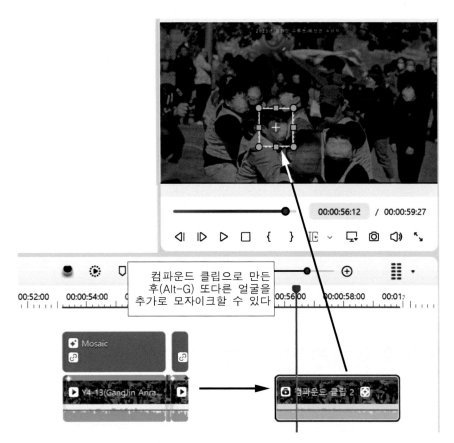

[얼굴 모자이크 처리법 3]

❸ 트래킹의 교정

필모라의 모션트래킹은 AI의 자동 분석을 토대로 이루어지는데요, 만일 분석에 아쉬운 부분이 있을 경우 그 부분에 대한 교정 트래킹이 가능합니다.

우선, 자동 트래킹이 완료된 후 재생 헤드를 천천히 드래그하면서 틀린 부분을 찾아냅니다. 그 위치에서 화면 위에 보이는 사각틀을 정확한 위치로 이동시킵니다. 그 순간 빨간색의 키프레임이 클립 위에 생성됩니다. 그렇게 주변으로 옮겨가면서 수정된 키프레임을 만들어가는 것입니다.

이 교정 방법은 앞서서 배운 바 있는 '스마트 컷아웃'의 '고급모드'에서 설명된 키프레임 작업과 동일합니다.

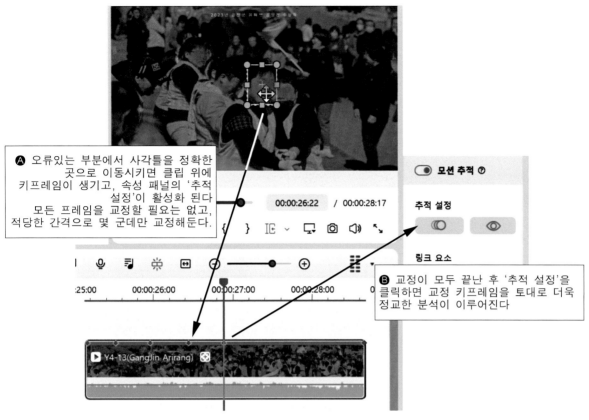

[모션트래킹의 추가 교정법]

7 흔들림 제거 – 스테빌라이저

카메라를 손으로 잡고 촬영을 하여 화면이 흔들리게 된 것을 좀더 안정적으로 교정해주는 기능으로서 영어로는 스테빌라이저(Stabilizer)라고 합니다. 이런 종류의 소프트웨어 교정 기능에서는 보통 상하좌우로 흔들리는 화면을 AI가 이리저리 중앙으로 몰다보면 화면 주변부가 잘리기도 하는데요(바깥 검정색이 노출), 이것을 방지하기 위해서 애초에 화면을 살짝 확대하고서 처리를 시작합니다.

필모라의 흔들림 제거에 있어서 유의할 점은 첫째, 편집을 위해서 클립의 길이를 줄였을 때 보이지 않는 부분들까지도 처리되기 때문에 굉장히 긴 영상일 경우에는 시간이 오래 걸립니다. 둘째, 중앙부를 집중적으로 교정하기 때문에 경우에 따라서는 주변부의 왜곡(일그러짐)이 필연적으로 발생되는데 만일 결과물이 만족스럽지 못한다면 그것은 어쩔 수 없는 문제입니다. 촬영할 당시에 삼각대나 짐벌과 같은 하드웨어 안정 장치가 필요합니다.

실습영상은 **부록** Y3-17(Now We Are Free,Climbing).mp4이며, 처리 결과는 **부록** Y3-18 (Now We Are Free,Climbing_Stabil).mp4 입니다.

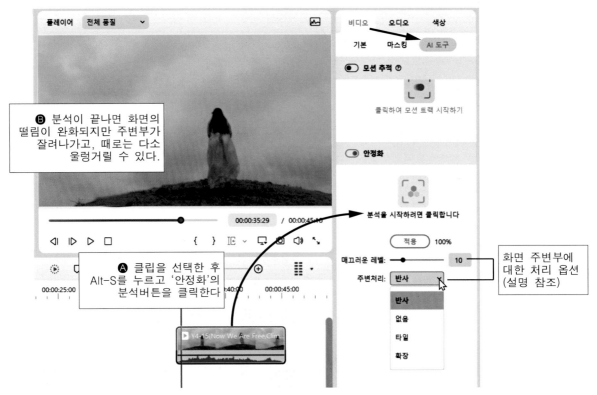

[스테빌라이저 사용법]

ⓑ 분석이 끝나면 화면의 떨림이 완화되지만 주변부가 잘려나가고, 때로는 다소 울렁거릴 수 있다.

ⓐ 클립을 선택한 후 Alt-S를 누르고 '안정화'의 분석버튼을 클릭한다

화면 주변부에 대한 처리 옵션 (설명 참조)

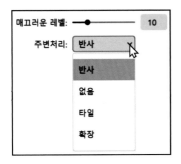

[주변부 처리 옵션]

그리고 소프트웨어 스테빌라이저의 특성상 화면 주변부에 문제가 생길 수 있어서 그에 관한 처리 옵션도 있습니다. 그러나 특이한 점은 2024년 필모라13에서는 이 옵션들이 빠져 있는데 이것은 임시적인 오류라 생각되어 본 책에는 설명을 넣었습니다)

▶ 매끄러운 레벨

흔들리는 주변부에 대한 잘리는 양을 조절합니다. 10이 기본이고 그 아래로 내리면 처리 전(원본)의 바깥이 드러나게 됩니다. 따라서 이 부분을 어떻게 처리할 것인가에 대한 옵션으로서 '주변 처리'가 있습니다.

▶ 주변 처리

우선 '없음'은 주변부 바깥에 아무런 처리를 하지 않고 대신 검정색이 나타납니다. '반사'는 기본값으로서 주변부 화면을 바깥에 데칼코마니 처리하여 눈 속임을 합니다. '타일'은 주변부의 반대편 영상으로 채워보입니다. 즉, 마치 본 영상을 여러개 타일처럼 재생하고 있는 상태를 화면에 잘라서 보여주는 방식입니다. 마지막의 '확장'은 주변부 화면을 바깥으로 길게 늘려 눈속임을 합니다.

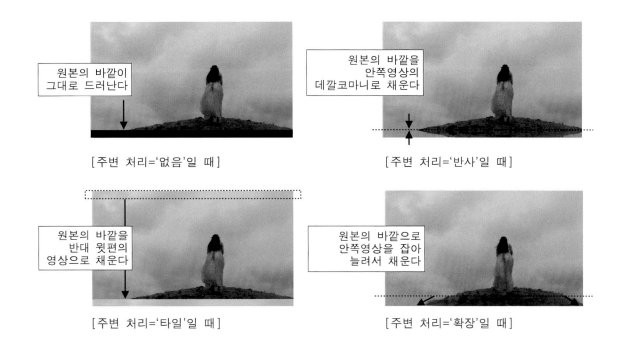

[주변 처리='없음'일 때]

원본의 바깥이
그대로 드러난다

[주변 처리='반사'일 때]

원본의 바깥을
안쪽영상의
데깔코마니로 채운다

[주변 처리='타일'일 때]

원본의 바깥을
반대 윗편의
영상으로 채운다

[주변 처리='확장'일 때]

원본의 바깥으로
안쪽영상을 잡아
늘려서 채운다

8 렌즈 교정 - 주변부 왜곡 교정

보통 광각 렌즈로 촬영을 하면 주변부가 둥그렇게 휘어지는 왜곡(배럴 디스토션, Barrel Distortion)이 생깁니다. 특히, 필모라에는 고프로, 소니, 파나소닉 등에서 발매하는 액션캠들을 위한 왜곡 교정 기능이 있습니다. 실습영상 **부록** Y3-19(GoPro7 in Tokyo,1080).mp4

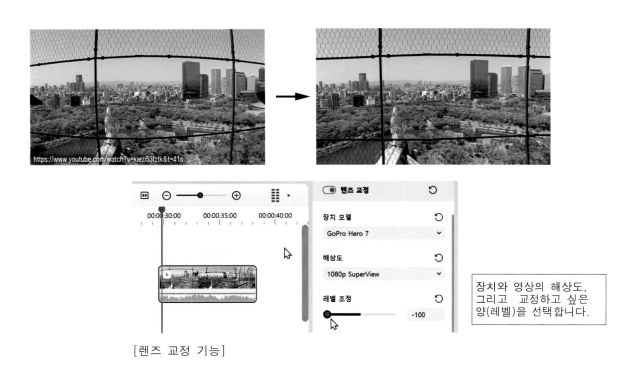

[렌즈 교정 기능]

장치와 영상의 해상도,
그리고 교정하고 싶은
양(레벨)을 선택합니다.

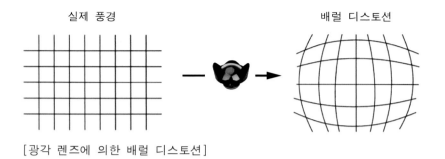

실제 풍경 → 배럴 디스토션

[광각 렌즈에 의한 배럴 디스토션]

9 화면 움직이기 - 애니메이션

속성 패널의 '애니메이션' 탭 애니메이션 은 영상 전체를 흔들거나 움직이게 하는 기능입니다. 영상의 내용에 변화를 주는 것은 아니고, 단지 프레임 자체에 역동적인 변화를 줌으로써 즉, 화면을 흔들거나 작았다가 커지거나 비틀거나 하여 시각적인 즐거움을 줍니다.

'애니메이션 사전 설정'의 효과들은 클립 위에 여러개의 조절점을 만들어 줌으로써 보다 더 편리하다. Legacy(옛날식)는 조절점이 클립의 처음과 끝에만 생긴다

화면 전체가 이리저리 재미있게 움직이면서 시작되거나 종료된다

효과를 더블클릭하면 선택된 클립 안에 적용되고, 조절점이 생긴다

조절점의 기울기를 조절하여 효과가 시작/종료되는 시간을 조절 할 수 있다

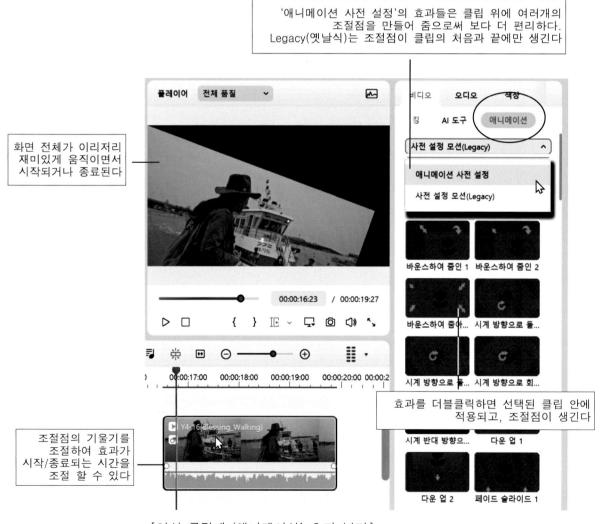

[영상 클립에 '애니메이션' 효과 넣기]

Chpt4. 효과와 부가 기능들

이 장에서는 색감과 형태에 특수한 효과를 주는 도구들과 '꼭 필요하지는 않지만 알고 있으면 편리한' 자잘한 기능들을 소개하겠습니다. 모니터가 넓은 사용자라면 이제부터는 '보기'메뉴의 '레이아웃 모드'에서 '구성'을 선택하여 미디어 패널을 넓게 보는 것을 권합니다.

1 변형 효과 – 비디오효과/필터/써드파티 효과들

미디어 패널의 '이펙트 효과'를 클릭한 후 좌측의 '비디오 효과'나 '필터'메뉴, 'Boris FX나 'NewBlue FX'메뉴들을 누르면 비디오 클립의 형태나 색감을 변화시킬 수 있는 수백개의 효과(FX)들이 나타납니다.

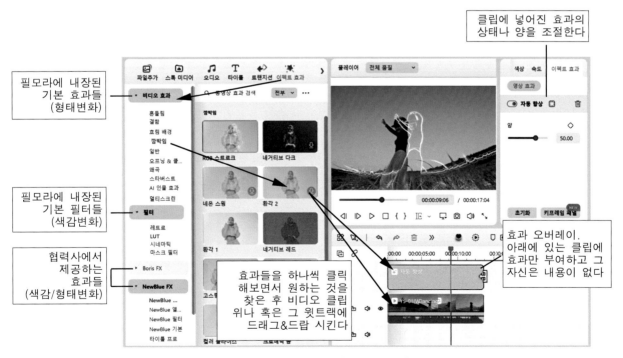

[변형효과들: 비디오효과,필터,써드파티 효과들]

[효과 검색 창]

이 비디오 효과들을 처음 사용해보면 얼핏 요란스럽거나 재미있는 변형들이 많아 보이지만 그 가운데서도 대중매체에서 흔히 볼 수 있는 효과들, 많이 쓰이는 효과들이 있습니다. 다음과 같은 몇 가지를 추천해 보겠는데요 효과 검색 창에서 해당 명칭을 치면 쉽게 찾아낼 수 있습니다.

▶ 확대

영상의 특정 부분을 확대해줍니다. 대상이 움직인다면 X,Y값의 키프레임을 사용해서 살짝 따라다니게 하면 됩니다. 실습영상 **부록** Y2-05(Winter_Picnic).mp4

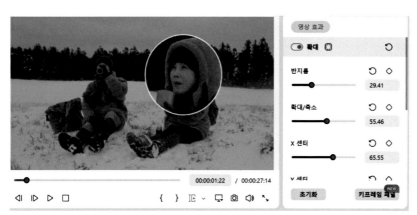

['확대' 효과]

▶ 자동 향상

영상의 색감을 적정 수준으로 맞춰 줍니다. 다수의 클립들을 급하게 색감 보정해야 할 때 요긴합니다. 실습영상 **부록** Y3-08(Woman,Walking On Beach).mp4

▶ 스마트 디노이즈

센서가 작은 소형 카메라나 스마트폰으로 조명이 약한 곳을 촬영하거나 높은 ISO값으로 촬영하면 노이즈(미세하게 반짝거리는 점들)가 생기게 됩니다. 필모라의 스마트 디노이즈(DeNoise, Noise Reduction)는 이것들을 제거해줍니다.

노이즈에는 휘도(밝기) 노이즈와 컬러(색상) 노이즈가 있는데 이들은 주변 픽셀에 비교해서 특이

한 밝기/색상을 갖으며 무작위적으로 발생하며, 이리저리 돌발적으로 이동하는 특징을 갖고 있습니다. 따라서 디노이즈 필터는 이런 픽셀들을 주요 처리대상으로 삼고 주변의 정상 픽셀들과의 평균적인 밝기/색상 값으로 대체시켜 영상의 품질을 개선합니다. 그런 작동 원리로 인하여 각 조절값들을 높게 올릴수록 제거 효과가 향상되지만 그만큼 영상 픽셀들이 뭉개져 버리므로 최소한으로 제한하는 것이 좋습니다. 물론 더 좋은 것은 애초에 조명이 밝은 환경에서 촬영하는 것입니다. 실습영상 **부록** Y4-01(When I Dream).mp4

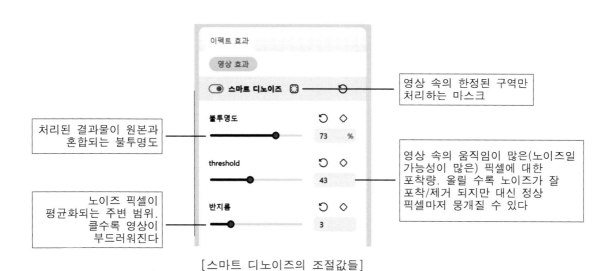

[스마트 디노이즈의 조절값들]

▶ 'VCR 왜곡'과 '레트로 필름 오버레이 15'

옛날 TV에서 볼 수 있었던 요소들(플리커 노이즈나 프레임과 색감)을 입혀 줍니다.

[VCR 왜곡 효과]

[레트로 필름 오버레이 15 효과]

▶ '필름 그레인'과 '오래된 비디오'

낡은 필름, 낡은 비디오로 시청하는 느낌을 만듭니다. 노이즈, 색감 등의 조절도 가능합니다.

[필름 그레인 효과]

[오래된 비디오 효과]

▶ 카운트다운, AR 스티커, 오프닝&클로징

'카운트다운'은 화면 속에 카운트다운 디스플레이를 첨가하고, 'AR 스티커'는 얼굴에 안경, 뿔, 머리띠 같은 재미있고 코믹한 스티커들을 붙여 주며, '오프닝&클로징'은 클립이 시작하거나 종료될 때 어울리는 여러가지 효과들을 제공하는데 작동하는 시간도 조정할 수 있습니다.

[카운트다운 효과]

[AR 스티커]

▶ 결합 (Glitch, 글리치)

글리치(Glitch)란 우리말로 '결함'을 뜻하는데, 과거에 고장나거나 수신 상태가 나쁜 TV, 비디오 테잎 등에서 볼 수 있었던 효과입니다. 지금은 레트로, 감각적인 분위기를 연출하고자 의도적으로 사용하곤 합니다. 실습영상과 결과영상 **부록** Y4-02(Wind Dancing).mp4와 Y4-02(Wind Dancing_Glitch).mp4

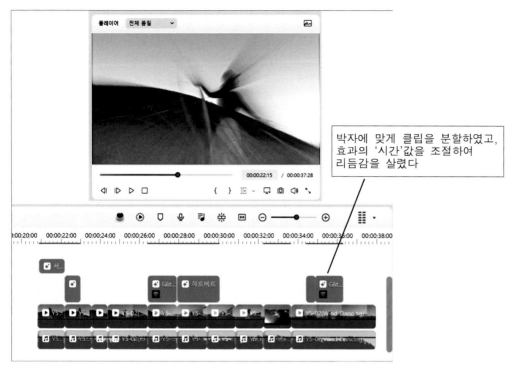

> 박자에 맞게 클립을 분할하였고,
> 효과의 '시간'값을 조절하여
> 리듬감을 살렸다

[결합(Glitch) 효과를 넣어 본 예]

2 추가 효과 - 오버레이/비트효과/오디오비주얼효과/써드파티효과

[오버레이 효과들]

오버레이(Overlay, 위에 덧붙이다)는 투명값이 들어가 있는 영상을 본 영상 위에 덧붙이는 방법을 의미합니다. 태양 빛이 렌즈에 비춰지는 오버레이(Lens Flare), 창 밖에 비나 눈이 오는 오버레이, 필름의 틀(프레임)을 재현하는 오버레이, 몽환적인 먼지들이 공기 중에 떠다니는 오버레이(Particle), 카메라 뷰파인더의 시각을 재현한 오버레이 등의 다양한 것들이 준비되어 있습니다. 실습영상 **부록** Y4-03(Cloudy Jeju).mp4

['겨울 눈' 오버레이]　　　　　　　　['오디오 비주얼' 오버레이, 음악에 맞춰 움직인다]

3　음향 효과 - 오디오 효과

이 메뉴에 있는 기능들은 음향, 목소리에 대한 특별한 효과들로서 복잡한 조절값들이 없이 단순한 편인데 아마도 필모라에서 가장 약한 기능이라고 생각됩니다. 참고로 클립 오디오의 조절과 녹음에 관해서는 19페이지와 36~38페이지에 설명되어 있습니다.

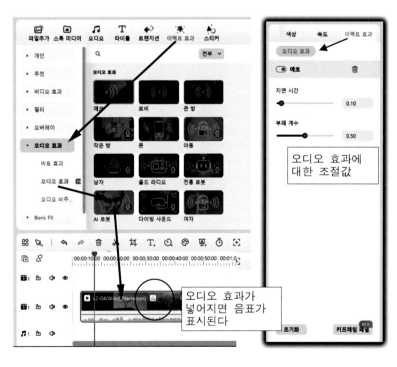

[오디오 효과들]

4 효과 복사하기

한 클립에 넣어진 효과들을 다른 클립에도 동일하게 적용하고 싶다면 먼저 효과가 적용된 클립을 선택한 후 Ctrl-Alt-C(효과복사)를 누른 후, 새로 적용하고 싶은 클립을 선택한 후 Ctrl-Alt-V(효과 붙여넣기)를 하면 됩니다. 그리고 만일 애초에 효과 레이어로 적용했던 경우라면 해당 레이어를 Alt-드래그로 복사하면 됩니다.

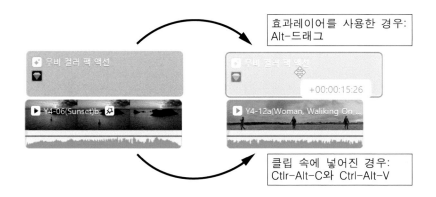

[클립의 효과를 복사하는 두 가지 방법]

5 편집의 자동화 - 템플릿,화면분할

어떤 작업 순서의 틀을 짜맞추어 둔 것을 보통 템플릿(Template, 견본)이라고 합니다. 필모라에는 몇 개의 클립만 미리 준비해 두고서 해당 틀에 넣기만 하면 알아서 편집을 완성시켜주는 도구가 두 가지 있는데 첫번째가 시간 순서대로 자르고 붙여서 완성시켜주는 '템플릿'이고 두번째가 화면을 여러개로 쪼개어 여러 클립들을 한번에 볼 수 있게 해주는 '화면 분할'입니다.

❶ 템플릿

여러개의 클립들을 짜집기할 때 멋진 틀이 준비되어 있어서 자동으로 편집이 완성 된다면 얼마나 편리할까요? 바로 그런 기능이 필모라에 '템플릿'이라는 이름으로 준비되어 있으면 사용법도 대단히 간단하면서도 결과물은 아주 근사합니다.

실습영상 **부록** Y4-04(Snowball Fight).mp4에서부터 Y4-10(Snowball Fight).mp4까지.

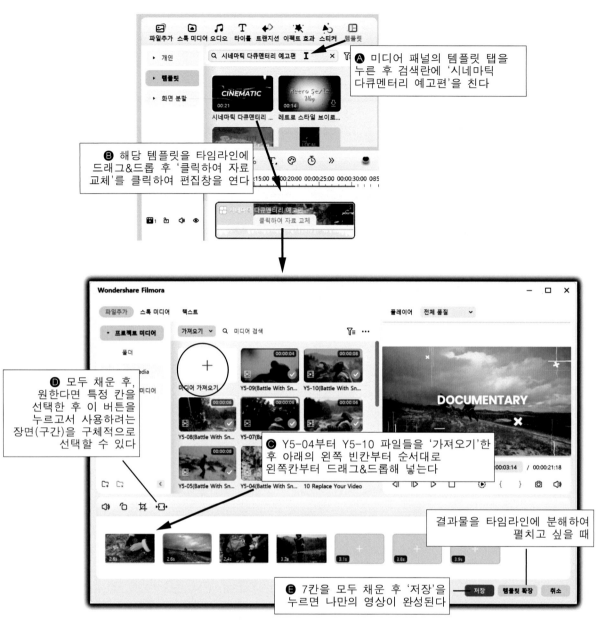

[템플릿 활용하기]

위에서 '저장' 버튼 ▢저장▢ 을 클릭하면 다음 그림의 왼쪽 같이 하나의 컴파운드 클립처럼 타임라인 위에 나타나지만 만일 '템플릿 확장' 버튼 ▢템플릿 확장▢ 을 클릭하면 오른쪽과 같이 각 요소들이 여러 트랙에 분해되어 나타납니다. 후자의 경우를 선택하면 배경음악, 트렌지션, 효과 등을 사용자가 새 것으로 교체할 수 있게 됩니다. 물론 하나로 뭉쳐진 클립도 언제든지 내부에 들어가서 '템플릿 확장' 버튼으로 분해할 수 있습니다.

결과물 **부록** Y4-11(Snowball Fight_Template).mp4

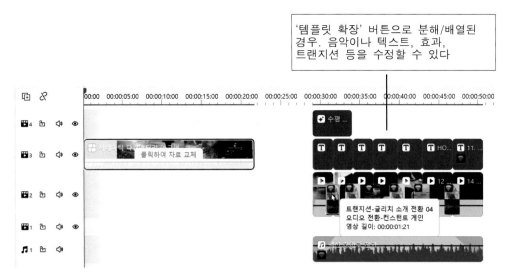

'템플릿 확장' 버튼으로 분해/배열된 경우. 음악이나 텍스트, 효과, 트랜지션 등을 수정할 수 있다

트랜지션-글리치 소개 전환 04
오디오 전환-컨스턴트 게인
영상 길이: 00:00:01:21

[완성된 템플릿을 '저장' 처리한 경우와 '템플릿 확장' 처리한 경우]

❷ 화면 분할

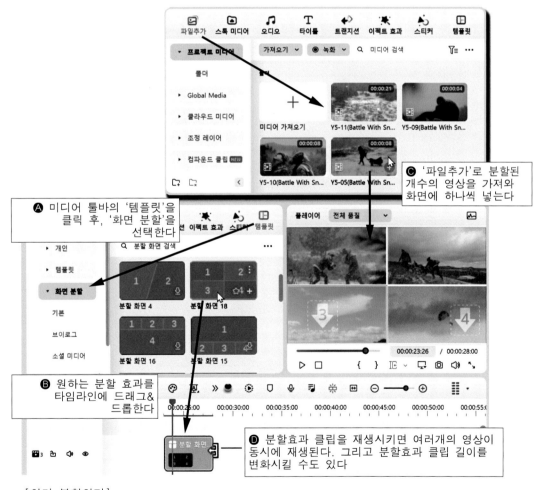

Ⓐ 미디어 툴바의 '템플릿'을 클릭 후, '화면 분할'을 선택한다

Ⓑ 원하는 분할 효과를 타임라인에 드래그& 드롭한다

Ⓒ '파일추가'로 분할된 개수의 영상을 가져와 화면에 하나씩 넣는다

Ⓓ 분할효과 클립을 재생시키면 여러개의 영상이 동시에 재생된다. 그리고 분할효과 클립 길이를 변화시킬 수도 있다

[화면 분할하기]

화면을 나누어 여러 영상들을 동시에 재생시킬 수도 있습니다. 필모라에는 다양한 '화면 분할' 프리셋이 준비되어 있어서 그 틀 안에 영상들을 드래그&드롭 시키기만 하면 됩니다. 이때, 분할칸에 들어가는 영상들은 어느 정도 확대가 된 상태로 들어갑니다.

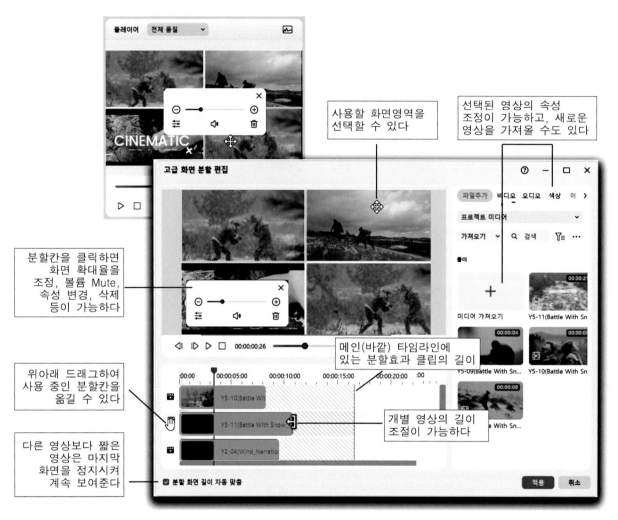

사용할 화면영역을 선택할 수 있다

선택된 영상의 속성 조정이 가능하고, 새로운 영상을 가져올 수도 있다

분할칸을 클릭하면 화면 확대율을 조정, 볼륨 Mute, 속성 변경, 삭제 등이 가능하다

메인(바깥) 타임라인에 있는 분할효과 클립의 길이

위아래 드래그하여 사용 중인 분할칸을 옮길 수 있다

개별 영상의 길이 조절이 가능하다

다른 영상보다 짧은 영상은 마지막 화면을 정지시켜 계속 보여준다

[화면 분할하기. 고급 분할 편집창]

6 편집 속도의 향상 - 부분 렌더링,배경 렌더링,프록시

컴퓨터의 성능이 느리거나 고해상도/고품질의 영상을 편집할 때 또는 영상 클립에 대하여 많은 효과를 적용하게 되면 미리보기 화면이나 화면의 스크롤 등이 느려지게 됩니다. 사진과 달리 영상 편집에 있어서 이런 문제는 매우 흔하게 경험할 수 있는데요 필모라에는 이런 문제를 완화시켜주는 지능적인 기능들이 있는데 바로 '렌더링'과 '프록시' 입니다.

❶ 부분 렌더링

보통 다른 프로그램에서는 '렌더링(Rendering)'이라고 하면 완성된 편집영상 전체를 밖으로 내보내는 것을 의미하기도 합니다만 필모라에서는 일부 클립이나 구간에 대한 처리를 의미합니다.

우선 다음과 같은 영상편집을 가정해 보겠습니다. 쉬운 컷편집을 진행하다가 중간쯤에서 여러가지 효과나 스티커, AI 처리 등을 넣었다면 그 부분에서만 컴퓨터의 처리 속도가 지체되어 미리보기 화면이 매끄럽지 못하게 됩니다. 특히 여러분의 컴퓨터 성능이 나쁘거나 영상이 고품질로 녹화되어 있을 때 더더욱 문제가 됩니다. 대부분의 영상 편집 프로그램에서는 이런 문제를 해결하기 위해서 '사전 렌더링 처리' 기능을 가지고 있습니다. 바로 타임라인 툴바에 있는 렌더링 버튼 ⚙ 이 그것입니다.

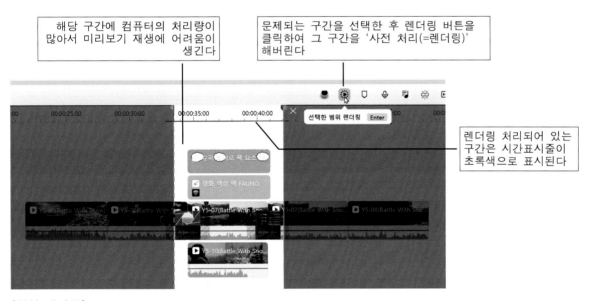

[부분 렌더링]

이로써 렌더링 처리가 된 구간은 매끄럽게 잘 재생이 됩니다. 렌더링 처리결과의 데이터는 윈도우 PC의 경우 '바탕화면/내PC/Wondershare/Wondershare Filmora/Render'라는 폴더에 저장되는데 이것을 굳이 일부러 찾아가서 관리할 필요는 없습니다. 이 렌더링 상태를 의도적으로 삭제하고 싶다면 '파일' 메뉴의 '렌더링 파일 미리보기 삭제'를 실행하면 됩니다.

그리고 이 부분 렌더링의 문제는 해당 구간을 수정하게 되면 또 다시 렌더링을 해야 하므로 되도록이면 편집이 확정되었을 때 렌더링하는 것이 좋습니다. 하지만 편집을 하다보면 그런 점을 미리 정확히 판단하는 것이 쉽지 않기 때문에 다음과 같은 또다른 방법이 필요합니다.

➋ 배경 렌더링

편집을 하는 동안 잠시라도 짧게 쉬는 시간이 발생하면 필모라가 자동으로 타임라인 전체를 항상 렌더링하는 기능이 있습니다. 우선 '파일' 메뉴의 '환경설정'을 실행한 후 '성능' 탭을 클릭합니다. '배경 렌더링' 옵션을 켠 후 '편집시 얼마동안 쉬고 있을 때 자동 렌더링을 할 것인가'의 시간을 입력합니다.

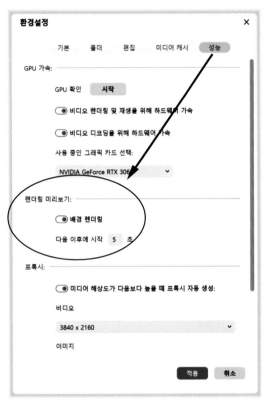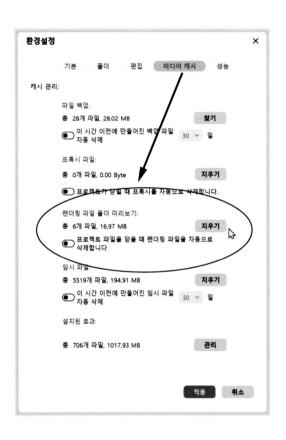

[배경 렌더링의 설정과 파일 관리법]

그리고 매번 만들어지는 렌더링 파일을 그대로 두면 내 컴퓨터의 하드디스크 용량이 소비될 수 있으므로 '미디어 캐시' 탭에서 '프러젝트 파일을 닫을 때 렌더일 파일을 자동으로 삭제합니다'를 켜두면 됩니다. 그러나 이 경우에는 다음 번에 프로젝트를 다시 열 경우 잠시 렌더링을 하느라 시간이 지체 됩니다. 따라서 만일 렌더링 파일을 여러분이 수동으로 가끔씩 삭제할 줄 안다면 이 옵션은 꺼두는 것이 좋습니다.

➌ 프록시 만들기

앞에서 설명한 렌더링은 영상 편집을 원할하게 수행되도록 편집된 상태(클립과 그것에 넣어진 효과들)에 대한 사전 처리를 의미합니다. 이와 달리 프록시는 애초에 덩치가 크거나 고품질의 영상 그 자체의 쌍둥이 데이터를 어딘가에 몰래 만들어 두는 것입니다. 즉, 영상이 편집된 상태를 것에 대

한 사전 처리가 아니고, 애초에 불러들이자 마자 용량이 작은 쌍둥이 영상데이터를 만들어서 디스크의 어딘가에 저장을 해둔 후 원본이 편집될 때마다 쌍둥이 데이터를 대신 미리보기창에 표시하는 것입니다. 그렇게 함으로써 편집 속도를 향상 시키는 기법, 그것이 바로 프록시(Proxy, 대리인) 활용법입니다.

그런데 아무 영상이나 항상 프록시 데이터를 만드는 것은 아니고, 용량이 많은 고품질 영상에 마대해서만 이 처리를 하게 되어 있는데, 어떤 영상이 고품질이냐 하는 문제는 사용자의 컴퓨터 성능에 따라서 달라지게 되므로 이것을 사용자가 선택할 수 있어야 합니다. 그것이 바로 '파일'메뉴의 '환경설정'창의 '성능'탭에 있는 '프록시'옵션입니다.

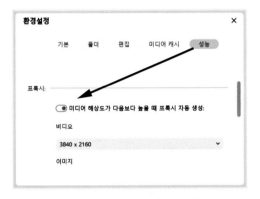 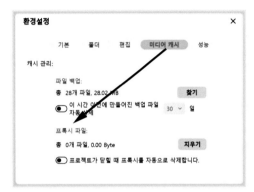

[프록시 설정과 데이터 관리 옵션]

자신의 컴퓨터가 힘들어 하기 시작하는 비디오 해상도를 설정해 주면 되는데, 이 값은 실제 편집을 어느 정도 해본 후에 알 수 있습니다. 그리고 프록시 데이터의 삭제와 자동삭제의 장단점은 위에서 설명한 렌더링의 경우와 같습니다.

7 클립의 우클릭 메뉴

클립 위에 대고 마우스 오른쪽 버튼을 클릭하면 다음과 같은 팝업 메뉴가 나오는데 대부분의 기능들은 이미 다른 장에서 설명이 되었거나 혹은 메뉴의 명칭만 보아도 쉽게 알 수 있는 것들입니다. 따라서 이제부터 새로운 기능들을 하나씩 설명하겠습니다.

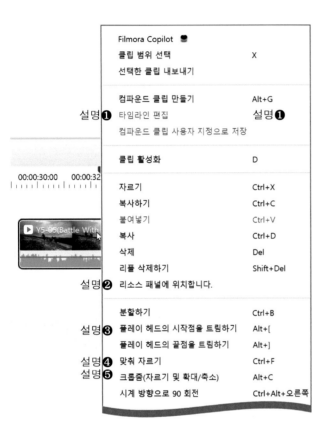

Filmora Copilot	
클립 범위 선택	X
선택한 클립 내보내기	
컴파운드 클립 만들기	Alt+G
설명❶ 타임라인 편집	설명❶
컴파운드 클립 사용자 지정으로 저장	
클립 활성화	D
자르기	Ctrl+X
복사하기	Ctrl+C
붙여넣기	Ctrl+V
복사	Ctrl+D
삭제	Del
리플 삭제하기	Shift+Del
설명❷ 리소스 패널에 위치합니다.	
분할하기	Ctrl+B
설명❸ 플레이 헤드의 시작점을 트림하기	Alt+[
플레이 헤드의 끝점을 트림하기	Alt+]
설명❹ 맞춰 자르기	Ctrl+F
설명❺ 크롭줌(자르기 및 확대/축소)	Alt+C
시계 방향으로 90 회전	Ctrl+Alt+오른쪽

오디오 조정	
오디오 분리하기	Ctrl+Alt+D
뮤트	Ctrl+Shift+M
NEW AI 보컬 리무버 설명❻	
NEW AI 텍스트 기반 편집	
속도 제어 표시	
일반 스피드	Ctrl+R
스피드 램핑	
정지 프레임 추가 설명❼	Alt+F
음성 텍스트 변환	
스마트 편집 도구 설명❽	
색상 매칭	Alt+M
이펙트 복사	Ctrl+Alt+C
이펙트 붙여넣기	Ctrl+Alt+V
이펙트 삭제	
키프레임 붙여넣기	
✓ 타임라인 스냅 활성화	
동일 색깔의 클립을 선택하기	Alt+Shift+`

[클립의 우클릭 메뉴들]

❶ 타임라인 편집, 컴파운드 클립 사용자 지정으로 저장

[사용자 지정 폴더에 저장된 컴파운드 클립]

'타임라인 편집'은 컴파운드 클립 안에 들어 있는 여러 클립들을 다시 타임라인 밖으로 분해하여 배치하며, '컴파운드 클립 사용자 지정으로 저장'은 선택된 컴파운드 클립을 미디어 패널의 '컴파운드 클립-사용자 지정' 폴더 안에 저장하여 다른 프로젝트에서도 꺼내어 쓸 수 있게 해줍니다.

❷ 리소스 패널에 위치합니다

선택된 클립이 '미디어 패널의 어디에 담겨 있는지' 그 위치를 알려 줍니다.

❸ 플레이 헤드의 시작점을 트림하기/끝점을 트림하기

재생헤드(=플레이헤드)를 기점으로 앞을 잘라 삭제할 것인지, 뒤를 삭제할 것인지를 의미합니다. '시작점을 트림하기=앞을 트림하기, 끝점을 트림하기=뒤를 트림하기'라고 기억하면 쉬울 것이고, 자주 쓰는 편집이므로 단축키 Alt=[와 Alt=]가 유용합니다.

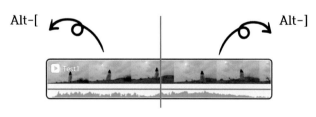

[앞을 트림하기, 뒤를 트림하기]

❹ 맞춰자르기

가져오기한 클립의 화면 크기를 편집 중인 프로젝트의 화면비에 맞게 자동으로 오려내어(트리밍) 맞춥니다. 간혹 카메라의 기종이나 설정 상태에 따라서 화면 촬영비가 흔히 사용되는 16:9가 아닌 17:9나 21:9 혹은 4:3 등이 될 수 있습니다. 이럴 경우 보통은 해당 클립의 속성 패널의 화면 배

율을 조종해서 프로젝트에 맞추어 검은색 테두리가 안보이게 해야 하는데 이 작업을 한번의 클릭으로 간단히 처리해 줍니다.

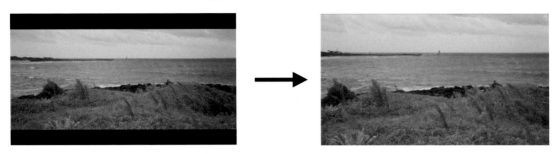

[맞춰자르기. 확대하여 자동으로 화면을 채워준다]

❺ 크롭줌(자르기 및 확대/축소)

앞에서 설명된 '맞춰자르기'가 화면크기에 대한 일회성 자동 조정이라면 '크롭줌'은 화면의 일부분을 수동으로 잘라 선택하거나(첫번째 기능: 자르기) 시간의 흐름에 따라 그 조정상태를 변하게 만듭니다(두번째 기능: 이동&줌).

첫번째 기능은 '자르기'로서 원하는 화면비율을 선택한 후 사각틀의 크기와 위치를 조정하여 사용하고 싶은 영역을 선택합니다.

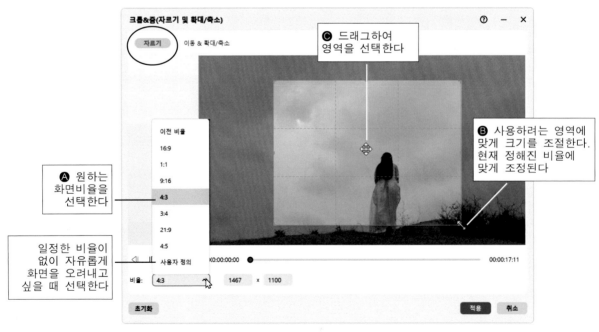

[크롭줌의 '자르기' 기능]

두번째 기능은 '이동과 확대/축소'로서 화면비율을 선택한 후 '시작' 사각틀로 클립이 재생되기 시작할 때 보여질 영역(과 크기)를 조정하고, '종료' 사각틀로 재생이 끝날 때 보여질 영역을 선택합니다. 이후 재생버튼을 누르면 두 영역 사이를 이동하면서 화면 크기와 위치가 변합니다.

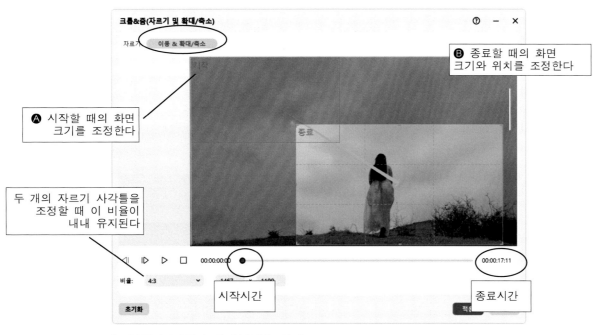

[크롭줌의 '이동과 확대/축소' 기능]

❻ AI 보컬 리무버

보컬이 들어있는 음악을 목소리와 반주로 분해합니다. 일반적으로 대부분의 스테레오 음악파일들은 양쪽 귀로 여러 악기들이 고르게 배치되어 있고, 보컬이 중앙으로 몰려서 믹싱됩니다. 그래서 기존의 오디오 프로그램들은 중앙의 오디오 신호만 따로 뽑아내는 팬(Pan) 분석 방식을 사용했지만 악기들의 소리까지 완벽하게 제거하지는 못했습니다. 그런데 필모라의 보컬 리무버는 그런 수준을 넘어서서 거의 완벽하게 목소리와 반주를 분리해 냅니다. 실습오디오 **부록** Y4-12(Janinto).wav

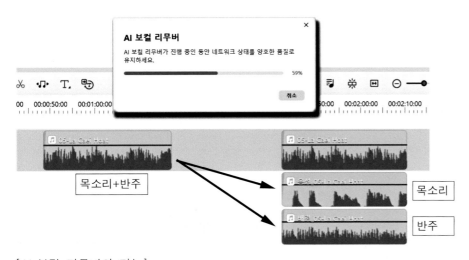

[AI 보컬 리무버의 기능]

❼ 정지 프레임 추가

일정 시간의 정지된 화면(Freeze Frame)을 클립 속에 넣어 줍니다. 부각시켜서 잠시 오래동안 보여주고 싶은 장면을 사진처럼 일정시간 동안(보통 수 초) 보여줄 수 있습니다. 이 기능을 실행하면 5초의 정지 장면이 넣어지는데 사용하고 싶은 길이만큼 클립을 잘라서 쓰면 됩니다만 '파일'메뉴의 '환경설정'에서 '편집' 탭 속의 '프리즈 시간'을 미리 넉넉하게 변경해 두어도 됩니다.

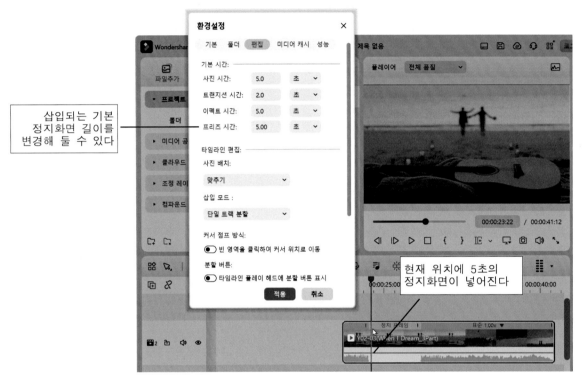

[클립 안에 정지 프레임을 넣는 방법]

❽ 스마트 편집 도구 (무음 구간탐지, 장면 감지)

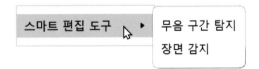

'무음 구간탐지'는 클립 속에서 오디오 신호가 일정 볼륨 이하로 떨어지는 곳을 잘라서 분리해 줍니다. 이 기능은

긴 인터뷰나 사전 기획이 없이 길게 촬영한 영상에서 불필요한 부분(아무 음성이 없는 부분)을 잘라서 버릴 때 유용합니다. 실습영상 **부록** Y1-04(Wind_Narration).mp4

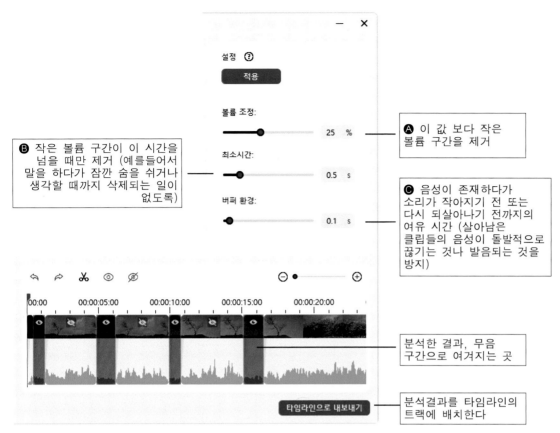

ⓐ 이 값 보다 작은 볼륨 구간을 제거

ⓑ 작은 볼륨 구간이 이 시간을 넘을 때만 제거 (예를들어서 말을 하다가 잠깐 숨을 쉬거나 생각할 때까지 삭제되는 일이 없도록)

ⓒ 음성이 존재하다가 소리가 작아지기 전 또는 다시 되살아나기 전까지의 여유 시간 (살아남은 클립들의 음성이 돌발적으로 끊기는 것이나 발음되는 것을 방지)

분석한 결과, 무음 구간으로 여겨지는 곳

분석결과를 타임라인의 트랙에 배치한다

[스마트 편집 도구 중 '무음 구간탐지'의 사용법]

'장면 감지' 기능은 긴 영상 속에 담겨있는 여러 다른 장면들을 개별적으로 자동 분리해 줍니다. 빠른 컷 편집에 있어서 상당히 유용한 기능입니다. 실습영상 **부록** Y4-05(Snowball Fight).mp4

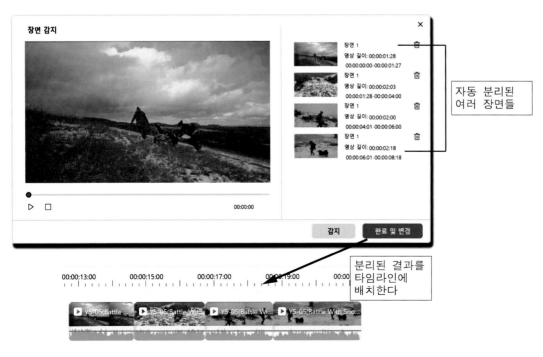

자동 분리된 여러 장면들

분리된 결과를 타임라인에 배치한다

[스마트 편집 도구 중 '장면 감지'의 사용법]

Chpt5. 촬영장비

이 장에서는 영상 촬영을 위한 카메라와 렌즈, 그리고 여러가지 부가 장비들을 소개할 것이며, 이어서 오류없는 영상 촬영을 위한 원리와 개념들을 설명할 것입니다.

1 카메라

스마트폰이 보급된 이후로 카메라 분야에는 많은 변화가 생겼습니다. 간혹 스마트폰 때문에 카메라 시장이 점점 작아질거라 말하는 사람도 많고, 실제로 우리 주변에는 카메라를 들고 다니는 사람들 보다는 스마트폰으로 촬영하는 사람들이 훨씬 더 많아졌습니다. 그러나 SNS와 유튜브, OTT(Over-The-Top,셋톱박스)라는 신영상 매체가 급성장하고 있고 또한, 그 콘텐츠의 창작자가 전문가 뿐 아니라 일반인들에게까지 널리 확산되고 있는 현 시점에 과연 우수한 성능의 카메라들이 스마트폰 이라는 평준화된 기기로 대체/소멸될 수 있을까요?

실제 조사 결과에 의하면 카메라 제품들은 스마트폰의 추격과 경쟁으로부터 차별화될 수 있도록 점점 더 고기능, 고가품으로 발전하면서 오히려 그 시장이 성장하고 있습니다. 스마트폰과 체감 화질이 좁아진 소형 카메라들은 소멸해가고 있으나 센서가 큰 풀프레임 카메라들은 스마트폰의 추격 속도에 비례하여 더욱 고성능화 되어 높은 가격으로 판매되고 있습니다.

우리가 유념해야 할 점은 '일반인들의 창작 콘텐츠가 기존의 영상 분야에 합산된 것이지 그것을 대체/삭감시킨 것이 아니다'라는 사실입니다. 즉, 영상창작에 있어서 스마트폰과 카메라가 동반 발전 하고 있으며 각각의 사용 영역에 관심을 가질 필요가 있다는 것입니다.

이제부터 카메라의 미러리스와 센서와에 관한 이야기를 전해드리겠습니다.

❶ DSLR vs 미러리스

과거, 카메라에 영상 기능이 없던 시절에는 DSLR(Digital Single Lens Reflex)이 널리 쓰였고, 2008년 등장한 파나소닉의 GH1으로 시작된 미러리스(Mirrorless Interchangeable Lens Camera)는 내부의 반사거울을 빼버리고 동시에 영상기능을 대폭 강화시켰습니다. 이후, 타 회사들 은 미러리스 합류에 주저했었지만 캐논 5Dmk2의 큰 반향과 소니 A7 시리즈의 발전으로 현재 동 영상 카메라의 중심기기가 되었습니다. 그리고 2024년 현재, DLSR 신제품은 더이상 발표되고 있 지 않습니다.

[DSLR과 미러리스의 차이
(출처: EOS Magazin)]

❷ 센서의 크기

디지털 카메라의 가장 핵심적인 부품인 이미지 센서와 화질은 어떤 관계가 있을까요? 일반적으로 센서가 클 수록 화질이 좋아지며 특히 조도가 낮은 상황에서 적은 노이즈와 넓은 계조폭의 화질을 얻을 수 있고, 결국 그 차이는 PC 모니터급의 디스플레이에서 쉽게 감지됩니다.

특징 / 센서	크기 (mm)	크롭 비율	채용기종	장점 (비고)
중형	53x40.02	0.64		렌즈교환, 적은 노이즈, 선명하고 심도 얇은 화질, 잡지/광고/대형인쇄, 16Bit컬러사진 (필름SLR과 DSLR, 미러리스가 공존하며, 동영상 기능이 없거나 약하다)
풀프레임	35x24	1 (기준)		렌즈교환, 적은 노이즈, 선명하고 심도 얇은 화질, 잡지/광고/인쇄, 14Bit컬러사진, 성능/주변장비호환성/영상기능이 최고 (DSLR은 거의 소멸, 미러리스는 상승세)
APS-C	23.6x15.6	1.52		렌즈교환, 휴대성, 준수한 화질 (사양세)
마이크로 포서즈	17x13	2		렌즈교환, 휴대성, 준수한 화질 (사양세)
1인치	12.8x9.60	2.7		*
1/1.3이하		*		휴대성, 편의성, 일상 속에서 무난한 화질

[카메라 센서의 크기별 특징, 2024년 현재]

2024년 현재, 카메라 시장은 풀프레임 카메라와 스마트폰, 드론, 액션캠 등이 성장하고 있고, 크롭 카메라들은 점차 수요가 줄고 있습니다. 특히, 영상 카메라 영역에서 소니가 압도적인 인기를 얻고 있으며, 니콘/파나소닉 등은 소니의 센서를 사용하기도 합니다.

❸ 액션캠, 드론

액션캠은 신체나 교통장비(오토바이,자전거 등) 등에 부착하거나 소형 짐벌과 일체화되어 판매되는 소형 카메라로서 스포츠/레저/일상활동에 있어서 1인칭 시점으로 세상을 바라보는 장면을 촬영하는 것이 주목적입니다. 제대로 된 액션캠은 2006년 'GoPro HD'라는 제품이었는데 현재는 DJI 오즈모 포켓, 소니 액션캠, 파나소닉 HX-A1 같은 동종 제품들이 출시되어 있습니다. 또, Insta 360 X나 고프로 MAX와 같은 360도 영상이 가능한 제품들도 있습니다.

액션캠은 그 사용목적에 맞게 가벼운 무게, 다양한 부착 방식, 방수기능, GPS, 강력한 손떨림 보정 기능, 터치스크린, 고속 프레임 촬영 등의 특화된 기능을 갖고 있습니다.

참고로 근래에는 스마트폰을 액션캠의 대용으로 사용하는 사람들도 많아져서 관련 악세사리들도 판매되고 있습니다.

[액션캠용 그립]

[액션캠용 체스트 마운트]

[스마트폰용 체스트 마운트]

액션캠과 반대로 몸으로부터 멀리 떨어져 촬영하는 장비가 바로 드론(Drone)입니다. 드론은 '웅웅 거리는 소리, 숫벌'라는 뜻에서 유래된 신생어인데 실제 1935년 최초의 영국 군사용 드론의 이름 이 여왕벌(Queen Bee)이었습니다. 그러나 원래 드론의 항공법상의 명칭은 '무인항공기 (Unmanned Aerial Vehicle)'이고, 그 가운데 일반 대중들이 가장 많이 사용하는 형태가 회전익의 멀티콥터(Multicopter) 즉, 2개 이상의 모터와 프로펠러를 가진 비행체들입니다. 현재 우리가 주변 에서 볼 수 있는 촬영용 소형 드론은 중국 DJI사 제품들이 대부분이며 방송/영화용으로는 인스파 이어(Inspire) 시리즈가, 소규모/유튜버 촬영용으로는 매빅(Mavic) 시리즈가 널리 사용됩니다.

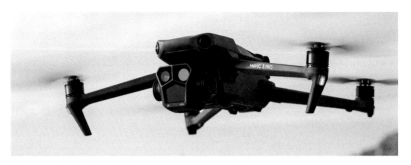

[대표적인 촬영용 센서 드론 Mavic 3 Pro]

촬영용 드론은 무선 조종, 자율 주행 기능, 프로그래밍 촬영 기능, 충돌 방지 센서, GPS 위치 파악 기능, 스테빌라이징 카메라, 영화용 영상포맷 지원 등이 특화되어 있습니다. 그런데 매빅/인스파이어 같은 표준 촬영용 드론(=센서드론) 뿐 아니라 특별히 조종자가 고글을 착용한 후 빠른 속도로 촬영하는 레이싱드론(FPV)이나 일반 카메라를 얹어서 비행하는 대형 씨네리프터(CineLifter)라는 것도 있습니다.

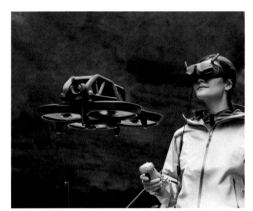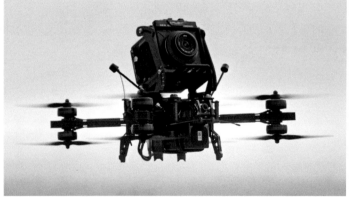

[FPV 드론과 시네리프터 드론 (출처:DJI/iFlight 홈피)]

참고로 한국에서 250g 이상의 드론은 비행 교육과 면허증을 받아야 하는데 어떤 국가에서는 무게와 상관없이 모두 비행/촬영 허가를 받아야 합니다(2024년 현재).

2 렌즈

렌즈 또한 화질에 큰 영향을 미칩니다. 일반적으로 소니/캐논/니콘/파나소닉 등과 같이 동일 영역에서 경쟁이 이루어지는 회사들의 렌즈라면 화질은 '비쌀 수록, 최신 제품일 수록, 대물렌즈가 클 수록' 좋아집니다. 렌즈의 종류에 대한 구분 방법은 다음과 같이 여러가지가 있습니다.

❶ 줌렌즈 vs 단렌즈

그리고 줌렌즈(촬영 거리를 조절할 수 있는)와 단렌즈(발걸음으로 피사체와의 거리를 조절해야 하는)의 비교에 있어서도 화질은 '동일한 가격대라면 단렌즈가 좋고, 조리개가 더 열린다'가 일반적입니다. 그런데 근래는 렌즈 기술의 발전으로 인하여 줌렌즈의 화질도 개선되었고, 그 편의적 잇점이 더해져서 단렌즈보다 선호도가 높아지고 있습니다. 또, 흥미로운 점은 렌즈의 무게와 가격이 점점 높아지고 있는데 아마도 지구촌의 전반적 생활 수준의 향상과 개인 차량의 확산(휴대성 개선), 높은 화질에 기대치 상승, 전문 크레에이터 수요에 대한 집중(=수요의 축소) 등의 변화된 환경 때문이 아닌가 생각됩니다.

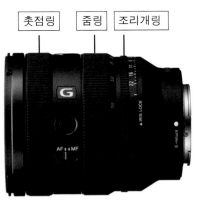

[줌렌즈의 외관]

[단렌즈의 외관]

❷ 크롭용 vs 풀프레임용

35mm 센서가 채용된 카메라를 위해 제작된 렌즈들을 풀프레임용(FF) 렌즈라고 부르고, 그보다 작은 센서가 채용된 카메라용 렌즈를 크롭용(APS-C) 렌즈라고 일컫습니다. 이 두 렌즈의 외관은 큰 차이점이 없고 단지 풀프레임용 렌즈가 센서에 비추어주는 영상의 폭(화각)이 넓고, 가격이 비쌉니다. 참고로 풀프레임 렌즈는 크롭 카메라에 아무 문제없이 쓸 수 있지만 그 반대일 경우에는 화면의 주변부에 검은 테두리가 나타나므로 사용하지 않는 것이 좋습니다.

2024년 현재, 감소된 수요로 인하여 크롭용 렌즈의 생산을 중단한 회사도 있습니다.

[렌즈 마켓에서 볼 수 있는 크롭용과 풀프레임용의 구분 표시 예]

❸ 사진용(DSLR용) vs 영상용(미러리스용), 손떨림 방지 기능

엄밀히 따져서 '사진용은 DSLR 렌즈이고, 영상용은 미러리스 렌즈이다'라는 구분은 틀리지만 두 렌즈군의 발매 시기가 DSLR에서 미러리스로의 전환 시기와 거의 비슷합니다.

사진용과 영상용 렌즈는 서로의 외관에 차이가 없을 뿐더러 마켓에서 그 둘을 구분하여 판매하지도 않기 때문에 여러분들 스스로 다음의 특징들을 기준으로 선택, 구입해야 합니다.

보통 영상용은 조리개/촛점 모터의 소음이 적거나 없고(스테핑모터/리니어모터 채용), 움직이는 피사체에 촛점이 항시 유지되는 AF-C(또는 AF-F) 능력과 속도가 더 탁월하며, 촛점이 변할 때 화각(화면폭)이 변하는 포커스 브리딩 형상이 억제되어 있습니다. 또한, 극히 짧은 순간에 1장의 사진을 찍는 것과 영상에서는 화면 흔들림이 발생하기 때문에 영상용 렌즈에는 이것을 억제를 위해서 손떨림 방지 기능(Image Stabilizing)이 채용되어 있습니다.

보통 렌즈 제작사마다 VR, IS, OS, AS 등의 여러 약칭을 사용하는데 2024년 현재 캐논과 파나소닉의 해당 기술이 높게 평가받고 있습니다. 이런 이유로 영상용 렌즈의 가격이 훨씬 더 비싸게 책정되어 있습니다. 보통 렌즈 구입시 '손떨림방지 기능'의 탑재 여부와 측면에 있는 On/Off 스위치의 존재를 확인해 보면 됩니다.

[소니와 캐논의 렌즈 손떨림 방지 On/Off 스위치]

미러리스 카메라 또한 영상시대에 걸맞도록 많이 발전되어 있는데 단순히 반사거울만을 제거한 것이 아니라 캐논과 니콘처럼 근본적인 설계구조를 과감하게 바꾸어버린 회사들도 있습니다. 특히 이들은 이전 렌즈들을 더 이상 사용할 수 없는 상황을 감수하면서까지 렌즈와 센서 간의 거리(플랜지 백)를 완전히 새롭게 바꿔버렸습니다. 대체로 카메라의 휴대성과 광학적 잇점을 얻고자 프랜지백을 짧게 변화시켰는데, 결국 렌즈의 설계에도 변화가 생기면서 다음과 같이 포맷(마운트) 명칭이 바꾸었습니다.

마운트 회사	DSLR용	어댑터로 구버전의 사용 가능성 →	미러리스용 (발표년도)
소니	A	가능	FE(풀프레임용) E(크롭용) (2013)
캐논	EF	가능	RF (2018)
니콘	F	가능	Z (2018)

[제조사별 마운트 변화]

재미있는 여담으로 각 회사들의 미러리스 카메라는 타 회사의 렌즈들까지도 어댑터를 통해 사용할 수 있습니다. 예를들자면 '캐논EF렌즈→니콘Z카메라'나 '소니E렌즈→니콘 Z카메라'나 '니콘F렌즈→소니E카메라' 등이 가능합니다. 그러나 일부 기능만 수행되는 경우도 있으므로 사전에 정보를 알아보고서 시도해야 합니다. 참고로 필자는 렌즈값을 절약하고자 '니콘 구형F렌즈→니콘Z카메라'로 촬영을 하고 있는데 다행히 AF나 조리개 조절 등이 정상적으로 잘 작동합니다.

❹ 시네 렌즈와 아나모픽 렌즈

영상용 렌즈 가운데는 전문 시네 렌즈(Cine Lens)라는 부류도 있습니다. 이들은 일단 ❹수동 포커스 단렌즈들이 세트로 구성되어 디자인이 통일되어 있기 때문에 조작법이 일관되고, ❸섬세한 촛점

작업이 가능하도록 수동 포커스링이 장착되어 있고, ❸포커스 브리딩이 더욱 강하게 억제되어 있으며, ❹조리개 숫자값이 영화분야에서 사용하는 T값으로 표기되어 있고, ❺카메라를 짐벌에 올렸을 때 렌즈를 바꾸어도 밸런스가 흐트러지지 않도록 무게가 서로 통일되어 있으며, ❻여러 렌즈들이 일관된 색감을 가지고 있고, ❼똑똑 끊기지 않고 연속적으로 돌려지는 무단 조리개가 많습니다.

아나모픽 렌즈(Anamorphic Lens)는 시네 렌즈의 일종으로서 센서에 인위적으로 화면(좌/우)을 압축해서 기록되게 합니다. 이후 편집 프로그램에서 가로비율을 늘리면 정상 화면으로 나타나는데 그렇게 하는 이유는 일반렌즈를 썼을 때보다 더욱 넓고 시원한 화각과 얕은 심도를 얻을 수 있기 때문입니다. 참고로 스마트폰용 아나모픽 렌즈도 판매되고 있습니다.

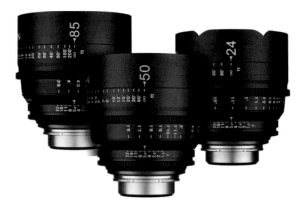

[시네렌즈들]

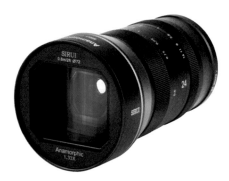

[아나모픽 렌즈]

[일반 렌즈로 촬영한 화면 (출처:SIRUI 홈피)]

[아나모픽 렌즈로 촬영한 화면]

❺ 광각 vs 표준 vs 망원 v 매크로

렌즈의 종류를 나누는 기준에는 화각(Focal Length)도 있는데 영어 단어를 보면 알 수 있듯이 '렌즈와 센서 사이에 촛점이 맞춰지는 거리'를 의미합니다. 예를들어서 35mm 렌즈는 센서와 35mm 가량 떨어진 거리에서부터 촛점이 맞기 시작하고, 150mm는 더 먼 거리에서 촛점이 맞기 시작합니다. 다시말해 그 이내의 물체에는 촛점을 맞출 수 없습니다.

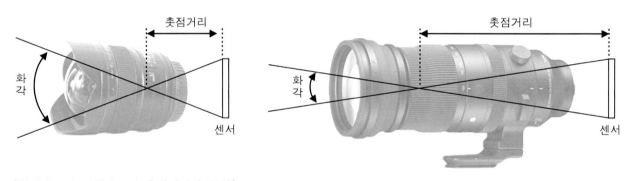

[광각렌즈와 망원렌즈의 촛점거리와 화각]

사람의 양안 시야각(Angle of View)은 대략 120~190°인데 이상하게도 '인간의 시야와 비슷하다'는 뜻에서 50mm(47°)를 표준화각이라고 말합니다. 그 이유는 사람이 주목할 수 있는 심리적 시야를 이미하기 때문입니다. 화각 범위에 대한 명칭들은 다음 그림같이 8~14mm는 초광각, 15~35mm 이하는 광각, 35~65mm는 표준화각, 그 이상은 준망원/망원/초망원 등으로 호칭합니다.

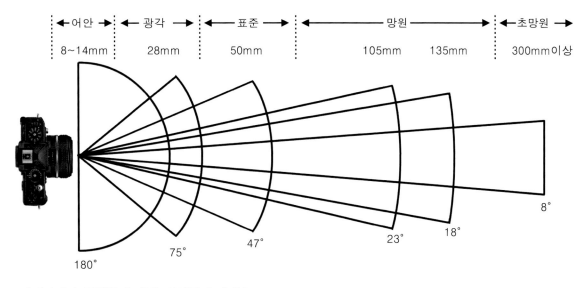

[여러가지 화각들에 대한 일반적인 호칭]

참고로 사람을 촬영할 때 망원으로 촬영할 수록, 크롭센서가 아닌 풀프레임 센서로 촬영할 수록 아웃포커싱(피사체의 뒷배경이 흐리게 나오는) 효과가 잘 나옵니다.

▶ 마크로 렌즈(Macro Lens)

위에서 설명된 표준 화각 렌즈들은 약 40cm 이내의 가까운 사물들을 다가가서 촬영할 수가 없는데 그 이유는 촛점이 맞춰지지 않기 때문입니다. 그러나 광각 렌즈들은 가까이 다가가 촬영할 수 있는데 이때 문제는 피사체가 화면에 채워지지 않고 주변까지 넓게 촬영된다는 것입니다.

그렇다면 광고 영상이나 제품 사진에서 보아왔던 귀걸이, 반지, 화면에 꽉찬 음식 사진들은 어떻게 촬영된 것일까요? 그것은 특별히 제작된 마크로 렌즈가 사용됐기 때문입니다. 마크로 렌즈는 꽃잎이나 창문의 물방울, 동전 같은 작은 사물들을 화면이 채워질 정도로 가까이 근접해 촬영할 수가 있습니다. 엄밀히 말하면 확대촬영에 해당되므로 렌즈 사양표에 1:2(=0.5x), 1:1(=1x), 5:1(=5x) 등의 확대배율이 표시되어 있습니다. 그런데 사실 마크로 렌즈는 보통 일반 렌즈에 해당 기능이 추가 채용된 형태로 많이 출시되어 있으므로 사양표에서 'Macro' 표시나 렌즈 측면의 '∞-0.5m'와 같은 촛점 영역 조절 스위치를 확인해 보면 됩니다.

마크로 촬영에서는 마크로 전용 조명을 사용해서라도 조리개를 F4.5~11 정도로 조이고 촬영을 하게 되는데 그 이유는 근접촬영으로 인해 발생되는, 불필요한 아웃포커싱을 완화시키기 위해서 입니다.

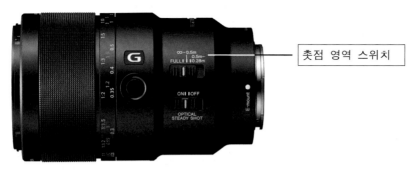

촛점 영역 스위치

[매크로 렌즈]

❻ 밝은 렌즈 vs 어두운 렌즈

렌즈에 들어오는 빛의 양을 조절하는 부분을 조리개(Lens Aperture 또는 Lens Iris)라고 하고 보통 조리개는 계단식으로 조절되며 그 단계는 F1.4, F2,8, F4 등으로, 닫혀질 수록 높은 값이 매겨집니다.

조리개가 닫힐 수록 들어오는 빛이 어두워지기 때문에 셔터 속도를 길게 세팅하게 되고, 조리개가 열릴 때는 그 반대가 됩니다. 보통 인물 사진을 찍을 때 조리개가 열릴 수록 뒤배경이 흐려지기 때문에 인물의 아름다움을 부각시키기 위해서 조리개를 최대한 개방하고 찍는 경우가 많고, 풍경 사진을 찍을 때는 그 반대로 촬영하는 경우가 많습니다. 풍경사진을 찍을 때는 많은 사물들이 선명하게 찍혀야하는 것이 일반적인데 대략 F5.6~F16 사이에서 렌즈들의 선명도가 가장 높아진다는 사실을 알면 도움이 될겁니다.

화면이 밝아지므로 셔터속도를 짧게 해야 한다
뒷배경이 아웃포커싱 된다(=심도가 얕아진다)

화면이 어두워지므로 셔터속도를 길게 해야 한다
뒷배경이 선명해진다(=심도가 깊어진다)

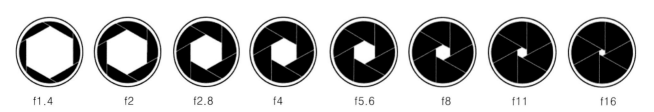

| f1.4 | f2 | f2.8 | f4 | f5.6 | f8 | f11 | f16 |

[조리개와 밝기, 아웃포커싱의 관계]

사진 촬영에서는 조리개의 개방 상태에 맞춰서 빛을 조절하기 위해 셔터 속도를 조절하면 되지만 영상 촬영에서는 그렇지 않습니다. 영상 촬영에서는 셔터 속도를 다음의 공식에 의해 결정하는 것이 가장 일반적입니다.

$$촬영\ 프레임\ 수 \times 2 = 셔터속도n\ (1/n)$$

예를들어서 30프레임 영상을 촬영한다면 1/60초의 셔터 속도로, 60프레임 영상에서는 1/120초로 많이 사용합니다. 물론 이 공식은 획일적인 규범은 아니고 가장 무난한 영상을 얻을 수 있기 때문에 보편화된 것이기에 연륜과 의도가 있는 경우에는 변화될 수 있습니다. 그러나 사진 촬영처럼 1/수백~수천 초의 극히 짧은 셔터 속도는 거의 사용되지 않는데, 그 이유는 바로 '모션블러(Motion Blur)'라는 것을 담아 내기 위해서 입니다.

▣3 모션블러와 ND 필터, 블랙미스트/GND/CPL

사진을 찍을 때 카메라를 들고 있던 손이 흔들리거나 또는 피사체가 흔들리면 사진에도 고스란히 그 흔들림이 나타나는데 전자를 핸드블러(Hand Blur)라하고 후자를 모션블러(Motion Blur)라고 합니다. 사진촬영에서 특별히 모션블러를 포착해서 안개나 파도, 도로의 자동차 불빛선을 촬영하는 경우가 있지만 일반적으로는 위의 두 가지 블러는 좋지 않은 사진을 만듭니다. 사진은 대체로 선명하고 깨끗해야 좋은 사진으로 여겨지기 때문이지요.

이와 달리 영상 촬영에서는 모션블러를 기본적으로 담아내는데 그 까닭은 '사람이 세상을 볼 때 눈 망막에 빛의 잔상이 남아 부드럽게 번져 보인다'는 착시 현상을 재현하려는 것입니다. 셔터 속도를 사진처럼 높여서 촬영을 하면 각 장면들은 분명 선명하지만 연결된 결과에 있어서는 뚝뚝 끊기는 영상이 되어서 동적 예술로서의 미감이 손상됩니다. 모션블러는 느린 영상에서도 담겨지지만 특히 춤과 액션영상과 같이 격렬한 움직임에서는 더욱 두드러집니다.

부록 Y5-06(Dancing Woman).mp4과 Y5-07(Wonder Woman).mp4

[춤과 액션영상에서의 모션블러. Y5-06.mp4와 Y5-07.mp4]

그런데 모션블러를 얻으려면 셔터 속도를 느리게 해야 하고 그렇게 되면 빛이 너무 밝게 들어와서 조리개를 조여야 하는데 우리가 보는 모든 영화들이 과연 그렇게 촬영되었을까요? 또, 만일 피사체를 부각시키고자 의도적으로 조리개를 열고 촬영하고자할 때는 쏟아져 들어오는 빛을 줄여줄 또 다른 방법이 필요하게 되는데, 그것이 바로 ND 필터입니다.

ND(Neutral Density) 필터는 우리말로 '중립적 농도 여과기'로 직역할 수 있는데 들어오는 빛의 여러 주파수에 대하여 균형있게 여과하기 때문입니다. 즉, 특정 색상에 편향되지 않게 전체 빛의 밝기만 줄이는 필터입니다. 다음 그림과 같이 ND 필터는 그 농도별로 여러가지가 있어 자신의 촬영 목적에 맞는 것을 렌즈의 구경에 맞추어 여러 개를 구입해야 합니다.

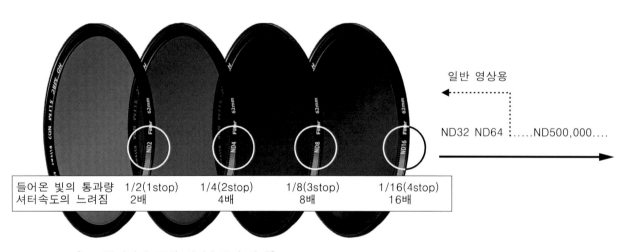

[ND 필터의 농도와 셔터속도의 관계]

영상촬영에서는 셔터속도와 조리개를 촬영 내용에 맞게 고정시켜 두고서 밝기의 변화를 이 ND 필터로 조정을 합니다. 그런데 여기서 다음과 같은 의문점이 생기지 않나요? '촬영 도중에 피사체의 밝기가 변한다면 중간에 어떻게 ND 필터를 갈아 끼워야 할까?'

위에서 설명된 ND 필터는 농도가 정해져 있는 단일 농도 필터로서 보통 사진촬영에 많이 사용하

고, 영상촬영에서는 한 개의 필터에서 농도를 변화시킬 수 있는 가변 ND 필터(Variable ND Filter)가 주로 사용됩니다.

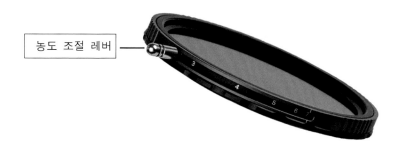

농도 조절 레버

[가변 ND 필터]

만일 가변ND 필터가 없을 경우에는 단일ND 필터를 2장 겹쳐서 촬영해도 되는데 이때 농도는 더하기가 아닌 곱하기로 진해집니다. 예를 들어서 ND4와 ND8을 두 장 겹쳐 사용하면 ND32의 효과를 얻을 수 있습니다. 그리고 VND 필터는 두 장의 유리를 사용하는 이유로 단일ND보다 화질 보존에 불리하기 때문에 되도록이면 검증된 고가품을 구입하는 것이 좋으며 ND2~ND400같이 농도범위가 넓은 것 보다는 ND2~32(2~5stop와 ND64~512(6~9stop)처럼 범위가 절반씩 나눠진 것을 두개 구입하는 것이 화질상 좋습니다.

ND 필터의 농도는 다음과 같이 광학적 기준을 무엇으로 두느냐에 따라서 3가지 표기법이 존재하므로 구입시 참조하시기 바랍니다. 필터계수는 '빛의 양이 줄어드는 1/n 배수'를 의미하고, 조리개 F변화는 '조리개를 n 단계 조인 것과 같음'을 의미하고, 광학밀도는 '빛을 차단하는 성분의 밀도'를 의미합니다.

기준	농도 변화								
필터계수	ND2	ND4	ND8	ND16	ND32	ND64	ND128	ND256	ND512
조리개 F변화	1stop	2stop	3stop	4stop	5stop	6stop	7stop	8stop	9stop
광학밀도	0.3	0.6	0.9	1.2	1.5	1.8	2.1	2.4	2.7

[ND 필터의 농도 표기법]

참고로 스마트폰용 ND 필터도 판매되고 있어 촬영시 '전문가 모드'에서 셔터 속도를 조절하여 활용할 수 있습니다.

[아이폰과 갤럭시폰을 위한 ND 필터]

▶ **블랙미스트 필터**

요즘 영화나 드라마에서 많이 사용되는 필터로서 '블랙미스트(Black Mist) 필터'라는 것이 있습니다. 디퓨전 필터 또는 확산 필터라고도 불리는데 촬영 장면 속에서 강한 광원이 존재할 경우 그 주변을 흐릿하고 퍼뜨리는 효과(할레이션)를 줌으로서 부드럽고 몽환적인 분위기를 만들어줍니다. **부록** Y5-08(In Trutina_No Filter).mp4와 Y5-09(In Trutina_With MistFilter).mp4

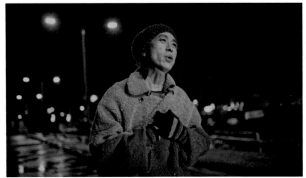

[미스트필터 미사용. Y5-08.mp4]　　　　　　[미스트필터 사용. Y5-09.mp4]

참고로 기존 VND 필터에 이 미스트 필터의 기능이 결합된 제품이나 별도의 스마트폰용 미스트 필터도 판매되고 있습니다.

▶ **CPL필터, GND**

이외에도 노을이나 여명 촬영시 밝은 태양 빛을 감소시켜서 하늘과 지상의 밝기를 균등하게 맞춰주는 GND(Gradient Neutral Density) 필터나 창문이나 물 표면, 나뭇잎, 자동차 본네트, 얼굴 피부 등에 하얗게 반사되는 잡빛을 제거해주는 CPL필터도 있습니다.

[GND 필터 (출처: K&F Concept 홈피)]

[CPL 필터의 효과 (출처:Neewer 홈피)]

4 케이지, 삼각대

영상용 카메라는 사진용과 달리 부가 장비가 많이 부착됩니다. 그래서 외부에 알루미늄으로 된 '케이지(Cage)'라는 튼튼한 프레임을 씌운 후 다양한 장치들을 부착합니다. 아래의 사진들은 작업 내용에 맞게 다양한 조합을 보여주는데 Ⓐ는 AF가 되는 카메라에 마이크와 탑핸들 정도로 가볍게 하여 핸드헬드 촬영에 적합하도록 했고, Ⓑ는 상단에 필드 모니터를 설치하여 촬영 내용을 보다 잘 모니터링 할 수 있게 하고 좌측에 사이드핸들과 그 위에 윈드 스크린(바람소리 감쇄용 털)이 끼워진 마이크를 부착하였으며, Ⓒ는 사이드핸들을 '배터리+조종 기능'이 있는 것으로 달았고 카메라 촛점링에 팔로우 포커스 시스템(촛점을 수동 조작)을 부착하고 렌즈 앞에는 매트박스(필터교체와 잡광 가리개(후드) 부착이 가능한 장치)를 달았습니다.

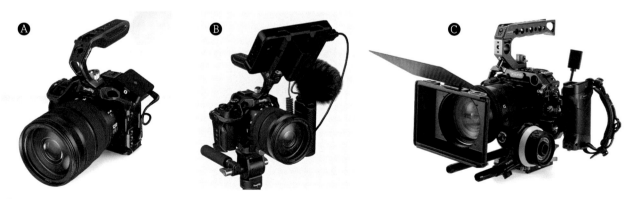
[미러리스 카메라에 대한 용도별 케이지 시스템 (출처: Tilta 홈피)]

이렇게 영상 카메라는 시스템은 사진용보다 무게가 더 나가고 더 안정적이어야 합니다. 또한 사진용 삼각대는 흔들리지 않게 잘 고정되는 것이 중요하지만 영상용 삼각대(Tripod)는 부드럽게 움직

이는 것이 중요합니다. 카메라를 위아래로 움직이는 작동을 틸팅(Tilting), 좌우로 움직이는 작동을 패닝(Panning)이라고 하는데 이 촬영 기술들이 잘 이루어지도록 삼각대의 헤드 또한 더 크고 안정적입니다.

일반적으로 삼각대와 헤드는 비싼 제품들이 정교하고 튼튼하다고 하는데 사용자의 용도에 부합하기만 하다면 저가형/보급형에서도 가격대비 성능이 좋은 제품들의 많이 있습니다. 재질은 알루미늄과 카본(탄소섬유)이 있는데 전자보다 후자가 튼튼함을 유지하면서도 가벼워서 가격이 비싼 편입니다. 그러나 실외/여행 촬영이 많지 않다면 알루미늄 제품도 괜찮습니다. 참고로 필자는 제주도의 드센 바람을 견뎌야하기 때문에 높은 지대에 올라갈 때도 알루미늄 삼각대를 사용하고 있습니다.

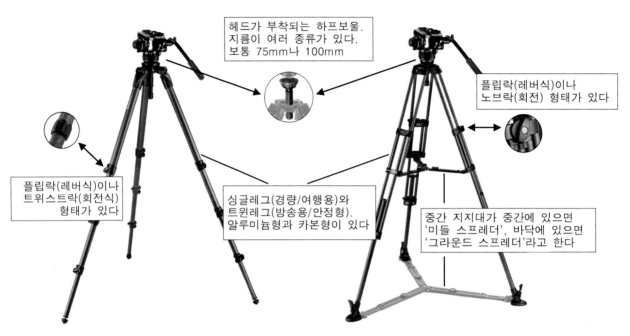

[일반적인 비디오용 삼각대들 (출처: Manfrotto 홈피)]

헤드의 크기나 헤드를 부착하는 하프보울 어댑터의 지름이 75mm나 100mm가 일반적인데 75mm만으로도 왠만한 장비들이 올라가지만 방송용 중형 세팅에서는 안정성을 위해서 100~120mm도 사용됩니다.

참고로 테이블 위에 올려 사용하거나 스마트폰을 위한 미니 삼각대도 있고, 스마트폰용 케이지도 있습니다.

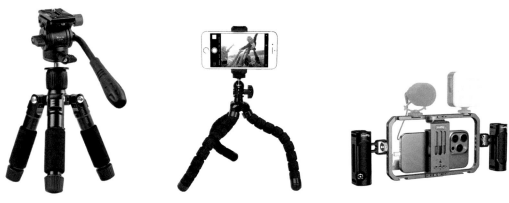

[다양한 거치 장비들]

5 짐벌

카메라와 렌즈, 그리고 스마트폰에는 기계적인 장치(Optical Image Stabilizer)와 소프트웨어에 의한 손떨림 해소 기능(Electronic Image Stabilizer)이 있지만 완벽하지는 않습니다. 그래서 전문 촬영인들은 짐벌(Gimbal)이라는 안정 장치에 카메라를 얹어 촬영합니다. 짐벌은 내부에 자이로 센서(Gyro Sensor)와 가속도 센서(Acceleration Sensor)라는 장치가 있어서 카메라의 균형이 어떻게 흔들리는가를 파악한 후 3개의 모터(3축)들을 통해 흔들리는 반대 방향으로 재빨리 교정하여 자세를 유지시킵니다.

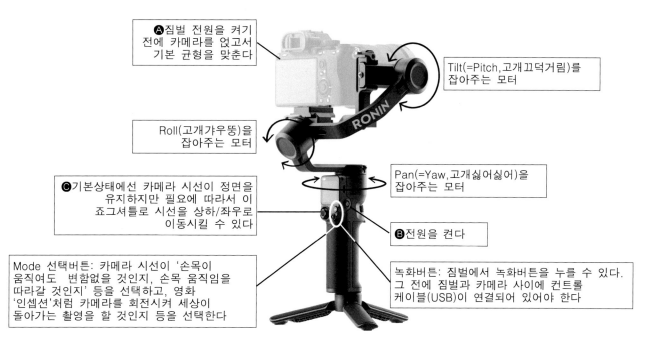

Ⓐ짐벌 전원을 켜기 전에 카메라를 얹고서 기본 균형을 맞춘다

Tilt(=Pitch,고개끄덕거림)를 잡아주는 모터

Roll(고개갸우뚱)을 잡아주는 모터

Ⓒ기본상태에선 카메라 시선이 정면을 유지하지만 필요에 따라서 이 죠그셔틀로 시선을 상하/좌우로 이동시킬 수 있다

Pan(=Yaw,고개싫어싫어)을 잡아주는 모터

Ⓑ전원을 켠다

Mode 선택버튼: 카메라 시선이 '손목이 움직여도 변함없을 것인지, 손목 움직임을 따라갈 것인지' 등을 선택하고, 영화 '인셉션'처럼 카메라를 회전시켜 세상이 돌아가는 촬영을 할 것인지 등을 선택한다

녹화버튼: 짐벌에서 녹화버튼을 누를 수 있다. 그 전에 짐벌과 카메라 사이에 컨트롤 케이블(USB)이 연결되어 있어야 한다

[3축 짐벌의 일반적 구조와 사용법]

짐벌은 그 크기와 탑재 중량(Payload,페이로드)에 따라서 여러가지 제품들이 있으므로 자신의 카메라 무게(장착된 악세사리 포함)에 맞는 것을 구입해야 합니다. 이때 경량 짐벌에 무거운 카메라를 얹는 것도 문제가 되지만 거꾸로 중형 짐벌에 가벼운 카메라를 얹는 것도 문제를 일으킨다는 점에 유의해야 합니다.

21세기 현재, 지구촌 시청자들은 보다 더 역동적이고 활기찬 영상을 선호하고 있습니다. 따라서 삼각대의 고전적이고 정적인 구도를 뛰어넘는 짐벌의 동적인 영상들이 일반화 되었고, 짐벌 세팅과 촬영 기법들이 나날이 발전하고 있습니다.

링그립 이지리그

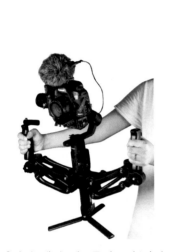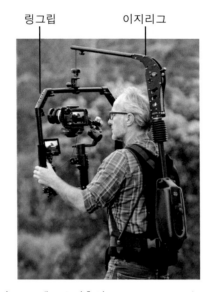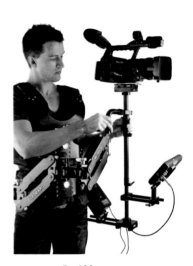

[짐벌 세팅 예: 듀얼그립/이지리그/서포트 베스트 (출처: Zhiyun Crane/Easyrig/Digitalfoto 홈피)]

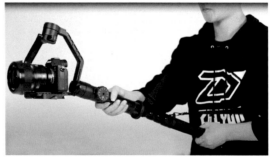

[짐벌 세팅 예: 슬링핸들/모노포드 연장/스마트폰 짐벌 (출처: Smallrig/Zhiyun Crane/Hohem 홈피)]

6 부가장비 - 슬라이더, 프리뷰 모니터, 조명/반사판, 디퓨저, 마이크

❶ 슬라이더

카메라를 한 자리에 고정시킨 채 시선만 좌우로 회전시키는 것을 패닝샷(Panning Shot)이라고 합니다. 그런데 슬라이더는 카메라의 시점을 부드럽게 좌우/앞뒤로 이동시켜(Moving Perspective)

대상의 여러 측면을 보여주고 사물들 사이의 공간감을 부각시킵니다.

슬라이더는 장비가 크고 무겁고 설치가 오래 걸리고 촬영 시점의 이동폭이 좁아서 점차 사용도가 짐벌에 의해 밀리고 있지만 대신 섬세하고 정교한 영상을 만들 수 있어 인물 인터뷰나 제품 광고, 멜로/휴먼 영상, 다큐멘터리 등에서 아직도 중요한 역할을 합니다.

슬라이더에는 20~120cm 가량의 1인 촬영용과 그 이상의 전문 촬영용이 존재하는데 단순 이동형과 상하 틸팅과 패닝이 결합된 고급형과 큰 길이의 드라마/영화 제작용 등이 있습니다. 또, 손으로 이동시키는 수동형과 모터를 사용하는 전동형, 카메라 받침대에 바퀴가 달려 있는 레일 돌리(Dolly) 스타일도 있습니다.

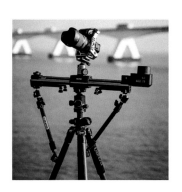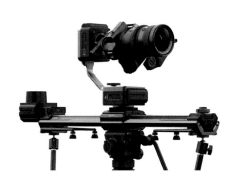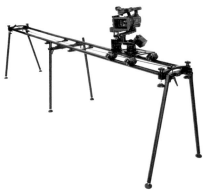

[슬라이더의 여러 종류 (출처: Zeapon/Edelkrone/Honsien 홈피)]

❷ 프리뷰 모니터

카메라의 LCD 화면은 크기가 3인치 정도이고 밝기가 500nits 안팎이라서 야외 촬영시 어려움이 많으며 그렇다고 해서 사진 촬영처럼 뷰파인더에 눈을 대고 촬영할 수도 없습니다. 이 문제를 해결해주는 것이 바로 프리뷰 모니터(=필드 모니터)입니다. 프리뷰 모니터는 5~7인치 크기와 1500~3000nits 밝기의 제품들의 널리 사용되고 있는데 야외 대낮에는 2000nits 이상이 되어야 가시성이 보장됩니다.

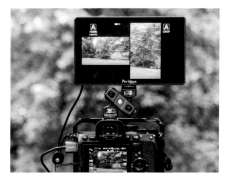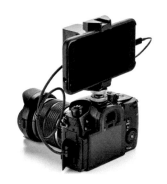

[카메라 프리뷰 모니터의 활용 예 (출처: Feelworld/Portkeys/Accson 홈피)]

프리뷰 모니터는 카메라의 케이지 위나 짐벌의 측면에 클램프로 거치되는데 당연히 클 수록 잘 보입니다만 휴대성과 가벼운 무게가 중요하기 때문에 5~7인치 정도가 가장 널리 쓰입니다. 특히 짐벌에 부착할 때에는 5인치가 가장 좋고 때로는 밝기가 높은 스마트폰을 갖고 있다면 'HDMI to USB C' 케이블을 이용하여 프리뷰 모니터로 활용할 수 있습니다.

참고로 촬영 현장에서 카메라맨의 영상을 무선으로 총감독에게 보여주는 모니터(보통 15인치 이상)를 '레퍼런스 모니터'라고 부릅니다.

❸ 조명과 반사판

입문자들에게는 조명의 중요성이 잘 체감이 안되겠지만 촬영의 본질은 빛을 담는 작업이므로 평소 촬영 장소의 빛의 상태와 조명의 필요성에 관심을 가질 필요가 있습니다.

우선 조명은 발광시간을 기준으로 할 때 순간광(Strobe,Flash)과 지속광(Continuous Light)으로 나누어집니다. 일반적으로 사진촬영에서는 극히 짧은 순간에 높은 광량을 발산하는 순간광이 중심 조명으로 사용되고, 영상촬영에서는 저전력이지만 계속 빛을 발산하는 지속광이 사용됩니다. 사진 촬영에서 실내 공간이나 어두운 기후에서 지속광이 순간광에 대한 보조장치로 쓰일 수 있지만 영상촬영에서 순간광은 쓰이지 않습니다.

또, 밝은 태양 아래에서도 순간광은 효력이 있지만 지속광은 실내에서 제 아무리 밝게 보였다 해도 태양 아래에서는 무용지물이기 때문에 차라리 반사판을 사용하는 것이 낫다는 점을 유념하시기 바랍니다. 물론 영화제작에 쓰이는 커다란 Arri Daylight와 같은 대형 지속광은 대낮에도 사용이 가능합니다.

 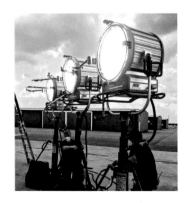

[조명의 여러 종류. 순간광과 지속광 그리고 Daylight 프레넬 조명 (출처: Godox/Arri 홈피)]

근래 영상촬영에서 가장 널리 사용되는 조명형태로는 패널조명(룩스패드)과 모노조명이 있습니다. 패널조명은 가격이 저렴하고 작은 광원들이 넓게 분산되어 있어 빛을 부드럽게 발산하며 또, 설치

가 용이하고 사용법도 직관적입니다. 그래서 입문 및 1인 유튜버들이 가장 많이 사용하는 형태입니다.

모노조명은 하나의 광원을 원통으로 발산하기 때문에 빛을 한 곳으로 모을 수 있고, 필요하다면 보편적 체결 규격인 '보웬스 마운트'의 소프트박스를 전면에 부착하여 빛을 부드럽게 분산시킬 수도 있습니다. 이렇게 모노조명은 빛의 다채로운 변형이 가능하다보니 관련 지식이 필요한 전문 수준에서 사용됩니다.

두 조명군에서는 빛의 양과 방향, 확산형태 등을 변화시키는 다양한 라이트 쉐이핑(Light Shaping) 장치들이 사용됩니다.

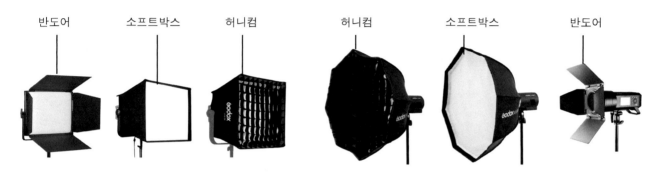

[패널조명과 모노조명에 사용되는 여러가지 쉐이퍼툴]

반도어(Barndoor)는 범용 컨트롤러로 개방량을 변화시켜 빛의 양을 편리하게 조절합니다. 소프트박스(Softbox)는 빛을 부드럽게 만드는 가장 대표적인 쉐이퍼인데 전신을 촬영할 때는 사각박스를 사용하지만 눈동자에 동그란 반사빛(캐치라이트)을 만들고 싶을 때는 옥타소프트박스(8각형)를 사용합니다. 또, 허니컴(Honeycomb, Grid)은 보통 소프트박스에 덧붙여 사용하는데 지나치게 확산되는 빛을 전방으로 향하게 하여 인물을 차분하게 보여줌과 동시에 집중도를 높여줍니다.

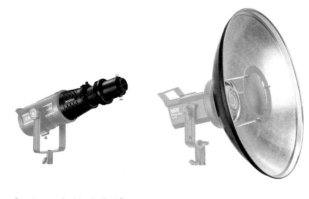

그밖의 모노조명에 대하여 선명하게 빛을 모아주는 스누트(Snoot) 리플렉터와 인물에 대하여 부드러움 빛과 동시에 이목구비의 윤곽형성을 도와주는 뷰티디쉬(Beauty Dish) 리플렉터 등 다양한 부속장치들이 있습니다.

[스누트와 뷰티디쉬]

▶ 반사판

반사판은 실내외를 막론하고 촬영지에 이미 존재하는 빛을 두 배로 활용할 수 있는, 가성비가 뛰어난 도구입니다. 실내에서는 주광(Main Light, Key Light)에 대한 보조도구로 많이 사용되지만 야외에서는 태양빛을 활용하게 되는데 그 반사광량은 일반 휴대용 인공조명보다 훨씬 뛰어나고 광질이 더 자연스럽고 부드럽습니다. 특히 접이식 반사판(Collapsible Reflector)은 휴대성까지 뛰어나서 1인 촬영작가들의 실내 및 주간 촬영에 효과적입니다.

필자의 경우엔 제주도의 높은 오름을 올라갈 때 장비의 무게를 줄이고, 부드러운 자연광을 활용하기 위해서 1.5m 접이식 반사판을 애용하고 있습니다. **부록**

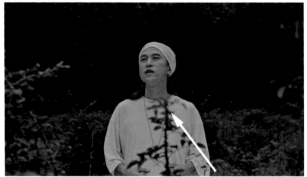

[1.5m 반사판의 활용 예]

▶ 조명의 기본, 3점 조명

보통 입문자들은 조명이 인물의 얼굴 특히, 피부를 곱게 해주고, 얼굴에 그늘을 없애 줄 수 있도록 정면에서 1개(점)를 비추거나 양면에서 2개를 밝게 비추는 정도로 생각할 것입니다. 그러나 조명은 인물의 피부와 윤곽을 매끄럽고 '동질'하게 만드는 것이 목적이 아닙니다. 오히려 '차이'를 만들기 위한 것인데 우선 한 장면 속에서는 배경과 인물과의 주객 관계(광량 차이로 발생하는 중요도의 차이)와 인물의 안면 윤곽(돌출부와 함몰부의 차이), 배경 속에서 사물들 간의 중요도의 차이 등을 연출합니다. 그리고 여러 장면들 간에는 스토리와 감정/분위기 변화와 구성 차이를 위해 조명감독은 열심히 일을 하고 있습니다. 비록 시청자들은 그런 부분까지 직접적으로 이해하면서 감상하지는 않지만 말입니다.

그러나 이 책에서는 더 이상 깊은 이야기는 자제하고, 한 장면 속에서 특히, 인물이 등장할 경우에 행해지는 3점 조명(3 Point Lighting)에 관해서만 언급을 하겠습니다. 3점 조명은 왼쪽이나 오른쪽 어느 한 곳에 강한 조명을 놓고, 그 반대편에 약한 조명을 두고, 인물의 뒷편이나 옆에 약한 조명을 두는 방법입니다.

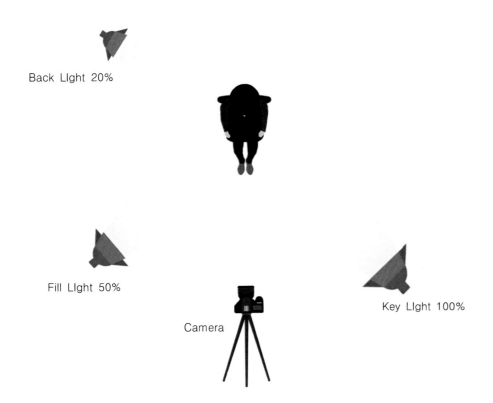

Back Light 20%

Fill Light 50%

Key Light 100%

Camera

[3점 조명의 예]

주광(Key Light)은 오른쪽이나 왼쪽에서 인물에게 비춰지는 조명으로서 인물과 배경 간의 명암 차이를 만듭니다. 즉, 인물이 주인공으로서 돋보이게 되고 배경은 뒤로 물러난 존재가 됩니다.

보조광(Fill Light)은 주광의 반대편에 형성된 어두운 그림자를 살짝 채워주는 역할을 합니다. 그러나 주광보다는 어둡게 해야 인물의 입체감이 형성됩니다.

백라이트(Back Light 또는 Rim Light)는 머리 뒷면과 옆면을 비춰주어서 신체에 빛 선을 형성 시킴으로써 배경과 인물을 분리시킵니다. 즉, 인물의 존재감이 더욱 돋보이게 되는 것입니다. 상당히 섬세하고 세련된 조명법인데 상황에 따라서는 반사판으로 대체할 수도 있습니다.

그러나 1인 촬영 환경에서는 두 개의 조명도 충분하고, 만일 한 개만 사용하려면 당연히 주광 을 두면 됩니다. 그리고 각 조명 간의 광량 밸런스는 연출하려는 분위기에 따라서 다양한 조합 이 가능한데 예를들어서 인물의 앞 쪽에 검은 그림자가 보이면서 윤곽선이 하얗고 빛날 때 신 비하고 낭만적인 느낌이 주기도 한데 이럴 경우에는 주광의 조명을 좀더 어둡게 내립니다.

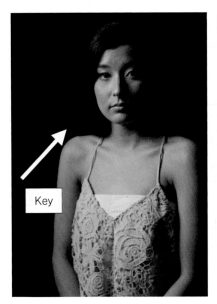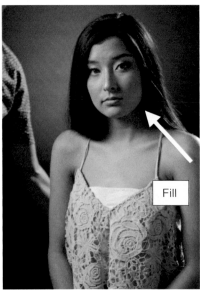

[3점 조명의 효과 (출처: The Slanted Lens 채널)]

Chpt6. 영상의 개념들

원래 사진용 카메라는 10여년 전 까지만 해도 이름 그대로 사진 촬영용이었습니다. 2008년 니콘이 세계 최초로 동영상 촬영이 가능한 DSLR D90을 발표한 후로 본격 미러리스가 등장했고, 그후 사진기가 캠코더로 변모해가는 진화의 과정이 숨가쁘게 펼쳐졌습니다. 초반에는 기존의 캠코더의 작동 기술들을 채택하는 것으로 성장해왔지만 지금은 미러리스 카메라와 캠코더는 동반적 속도로 발전이 이루어지고 있습니다. 그 예로서 이미지 스테빌라이징 기술이나 듀얼 네이티브 ISO 기술 등이 그렇습니다.

미러리스 카메라의 영상 촬영 방식 또한 초기에는 '반드시 이래야 한다'는 기성 영상 규범을 따르기에 급급했지만 개인 영상 분야의 발전으로 인하여 비규범적/무지몽매한 촬영 습관들 조차 대중의 영상 소비에 큰 문제를 일으키지 않고 있습니다. 비유해보자면 뛰어난 촬영감독이 '나는 옷은 잘 못입지만 촬영기법 영상을 올려보겠다'와 뛰어난 패셔니스트가 '나는 촬영은 못하지만 옷 입는 영상을 올려보겠다'라고 했을 때 과연 결과는 어떻게 될까요? 아마도 촬영감독이 전해주는 정보들이 훌륭하다면 그의 옷차림새는 별 문제가 안될 것이며, 패셔니스트 또한 옷차림새만 근사하다면 카메라의 밝기 정도만 잘 맞춰두어도 대중이 즐기기에는 큰 문제가 없을 것입니다.

필자는 21세기의 문화시장은 엄숙주의와 규범주의 보다는 자유롭고 털털한 개성주의가 우세한 상태라고 진단합니다. 따라서 이 책에서 소개하는 촬영기법들을 최소한의 범위로 제한하였으며 그것들이 여러분의 자유로운 창작을 도와줄 작은 디딤돌이 되기를 빕니다.

1 카메라 모드

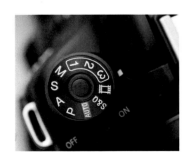

보통 카메라의 왼쪽 상단에 모드 다이얼이 있습니다. 이것는 카메라의 셔터와 조리개에 대한 자동/수동 방식을 선택하는 것으로서 카메라 기종이 다를지라도 다음의 5가지 모드는 공통적으로 탑재되어 있습니다.

Mode	기 능
M	셔터 속도와 조리개값을 사용자가 설정한다. 숙련된 사용자를 위한 것이지만 촬영할 때 피사체의 밝기가 변할 때에는 불편한데 그럴 경우 자동 ISO(감도) 옵션을 켜거나 TV모드로 전환하는 것이 좋고, 애초에 가변 ND 필터를 돌리면서 수동 대처할 수도 있다.
TV	사용자가 정한 셔터 속도를 고정시키고, 카메라가 조리개값을 적정값으로 변화시킨다. ISO와 플래시는 사용자가 조절한다. 자동모드 중에서 셔터값을 고정시켜야 하는 영상촬영에 가장 적합한 모드이다. 우리말로는 '셔터 우선모드'라고 하며 기종에 따라서는 'T'나 'S'로 표기되기도 한다. 심도(DOF)의 변화가 발생함을 알고 사용해야 한다.
AV	사용자가 정한 조리개값을 고정시키고, 카메라가 셔터속도를 적정값으로 변화시킨다. ISO와 플래시는 사용자가 조절한다. 우리말로는 '조리개 우선모드'라고 하며 기종에 따라서는 'A'로 표기되기도 한다. 셔터속도 변화로 모션블러 상태가 변화가 생길 수 있음을 알고 사용해야 한다.
P	카메라가 셔터속도와 조리개값을 적정값으로 변화시킨다. ISO와 플래시는 사용자가 조절한다. 모션블러와 심도 상태가 변할 수 있음을 알고 사용해야 한다
Auto	카메라가 셔터속도와 조리개값, ISO값을 적정값으로 변화시킨다.

[카메라의 모드: 셔터와 조리개, ISO에 관한 작동 상태]

카메라 모드를 사용함에 있어서 당황스럽고 애매모호한 상황을 겪게 되는데요, 예를들자면 'M모드에서 자동 ISO로 놓고 쓰다보니 어두운 곳에서 노이즈가 심해지더라'와 'TV 모드로 놓고 쓰다보니 조리개가 열려서 두 명 중에 앞에 있는 사람만 촛점이 맞아버렸다' 등과 같은 원치 않는 결과물을 얻곤 합니다. 전자의 경우에는 촬영 당시에 조리개를 열었어야 했고, 후자의 경우에는 촬영할 당시에 조명상황을 개선해서 조리개가 열리지 않게 하거나 TV모드가 아닌 'M모드+높은ISO'로 촬영했어야 겠지요. 그렇게 여러분들은 예상치 못했던 문제들을 겪으면서 촬영기술이 왜 필요한가를 느끼고 또 배우게 될 겁니다.

두 인물이 카메라와 유사한 거리임에도 불구하고, 낮은 조리개값으로 인하여 한 명만 촛점이 흐려보인다

[조리개값을 자동으로 놓은 TV 모드에서 생길 수 있는 결과]

ISO

ISO는 국제표준화기구(International Organization for Standardization)에서 정한 필름의 빛에 대한 감도값에 대한 규격이었으나 현대의 디지털 카메라에서는 센서의 민감도로 사용됩니다.

디지털 카메라에서 ISO는 센서로 들어온 빛의 양을 강제로 증폭시키는 값인데 지나치게 높은 증폭은 노이즈를 발생시키고 선명도가 떨어지며 다이나믹레인지(DR, 색상 변화폭)가 좁아집니다. 따라서 사용자의 입장에서는 촬영 당시에 셔터속도와 조리개 그리고 조명을 활용해서 충분한 광량을 확보하는 일이 선행되어야 합니다.

그래도 다행히 디지털 이미지 센서는 필름에 비해 처리 효율이 월등히 좋고 훨씬 적은 노이즈가 발생합니다. 일반적으로 디지털 카메라의 경우 ISO 100에서부터 25600~51200까지의 범위를 가지며 ISO 숫자가 증가할 때마다 센서 감도가 두배 정도로 증가합니다(2024년 현재).

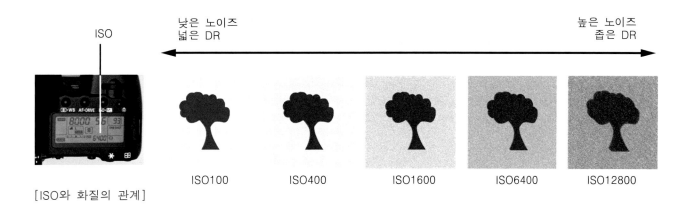

[ISO와 화질의 관계]

❶ 상용감도와 확장감도

보통 ISO값은 100을 기본값(Base ISO,Native ISO)으로 하여 200, 400, 1600 등으로 감도가 상승하는데 일부 고급기종에서는 100, 125, 160 등의 더 세분화된 변화를 지원하고 심지어는 100보다 낮은 값도 지원합니다. 카메라 사양표의 '상용감도(Standard ISO, Native ISO)'라는 것은 센서가 기계적으로 지원하는 범위이고, '확장감도(Extended ISO)'라는 것은 소프트웨어적으로 지원하는 범위인데 자칫 노이즈가 발생될 우려가 있어서 너무 어둡거나 너무 밝은 환경에서는 조심히 사용해야 합니다. 필자는 촬영현장에서 급하게 촬영을 강행할 경우가 아니면 확장감도를 사용하지 않고 차라리 편집 프로그램에서 보정을 하는 편입니다.

참고로 기록 포맷이 LOG 또는 HDR/HLG일 경우에는 사용할 수 있는 ISO의 범위가 대폭 줄어듭니다. 또, 간혹 '자동 ISO' 상태로 촬영을 할 경우 자칫 지나치게 높은 값으로 올라가 화질에 문제가 생길 때가 있는데 이것을 방지하고자 자동 ISO의 범위를 제한할 수 있는 메뉴도 있습니다.

카메라 기종 (센서화소수)	상용감도	확장감도
소니 A7S3 (1200만)	80 ~ 102,400	40 ~ 409,600
캐논 R6mk2 (2400만)	100 ~ 102,400	50 ~ 204,800
니콘 Z8 (4500만)	64 ~ 25,600	32 ~ 102,400
Galaxy S24 Ultra	미확인	12 ~ 3,200 (1.0x 렌즈의 경우)
iPhone 15 Pro	미확인	50 ~ 12,320 (비공식)

[카메라 기종별 ISO. 센서의 물리적 화소수와 카메라의 용도에 따라 상용감도가 차이난다]

❷ 듀얼 베이스 ISO

보통 일반 기종에서는 Base ISO가 100 뿐이지만 근래의 고급 기종에서는 높은 쪽에도 하나를 더 마련해 두는 '듀얼 베이스 ISO (Dual Base ISO, Dual Native ISO)' 기술이 도입되었습니다. 높은 쪽의 어떤 값을 베이스 ISO로 두었느냐는 카메라 기종이나 기록 포맷에 따라서 달라지는데 만일 두번째 베이스 ISO가 3200이라면 3200에서 가장 좋은 다이나믹 레인지를 얻을 수 있고 그 주변으로 이동할 수록 다시 화질이 떨어지기 시작합니다. 그러나 아래의 싱글 베이스 ISO에서부터 증폭되는 방식보다는 훨씬 더 좋은 화질을 얻을 수 있습니다.

물론 듀얼 베이스 ISO는 다이나믹 레인지를 개선시키는 기술이므로 노이즈가 가장 적은 곳은 여전히 100 근처 입니다.

3 AF와 MF

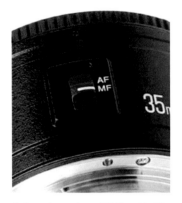

[렌즈의 AF/MF 전환스위치]

MF는 많은 사람들이 알다시피 렌즈의 촛점 다이얼을 손으로 돌리는 방식이고, AF(Auto Focus)는 카메라가 자동으로 촛점을 맞춰주는 방식입니다. 촛점의 변화를 하나의 영상미로 삼는 영화촬영에서는 아직도 수동렌즈를 여전히 사용하고 있지만 전반적으로는 AF를 사용하는 촬영이 많고, 그 기술도 나날이 좋아지고 있습니다. 특히 짐벌과 드론 촬영이 확대되어 가다보니 정확한 AF를 카메라 선택의 필수 조건으로 여기는 사람들이 많아졌습니다.

보통 사진촬영에서는 셔터를 살짝 눌렀을 때만 촛점이 맞아지는데 그 상태를 AF-S(single)라고 하고, 영상촬영에서는 셔터버튼과 상관없이 실시간으로 촛점이 맞춰지는데 그 상태를 AF-C (Continuous) 또는 AF-F(Full-Time,니콘의 경우)라고 합니다. 근래의 카메라들은 옛날 카메라처럼 중앙의 피사체만 촛점을 맞춰주는 것이 아니라 사용자가 그 대상을 지정할 수 있는 다양한 옵션들이 존재합니다. 2024년 현재, 소니/캐논/니콘의 AF 기능이 우수하다도 평가받고 있습니다.

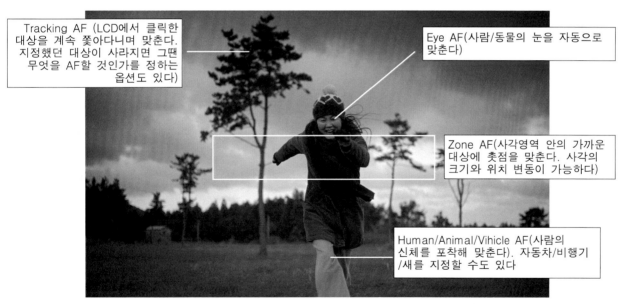

Tracking AF (LCD에서 클릭한 대상을 계속 쫓아다니며 맞춘다. 지정했던 대상이 사라지면 그땐 무엇을 AF할 것인가를 정하는 옵션도 있다)

Eye AF(사람/동물의 눈을 자동으로 맞춘다)

Zone AF(사각영역 안의 가까운 대상에 촛점을 맞춘다. 사각의 크기와 위치 변동이 가능하다)

Human/Animal/Vihicle AF(사람의 신체를 포착해 맞춘다). 자동차/비행기/새를 지정할 수도 있다

[최신 미러리스 카메라들의 AF 옵션들]

그리고 사진촬영에서는 빠른 AF 속도가 중요하지만 영상촬영에서는 빠른 액션이나 스포츠 장면이 아닌 이상 비교적 느린 AF가 선호되기도 합니다. 근래의 카메라들에는 A라는 피사체를 촬영하던 중에 B라는 피사체가 등장했을 때 새로운 '새 피사체가 얼마나 오래 화면에 존재해야 촛점 맞출 대상으로 여길 것인가(Sensitivity)'과 '새 피사체로 촛점을 맞출 때 얼마나 서서히 맞춰질 것인가

(Transition)' 등에 관한 시간 조절 메뉴가 있습니다.

[소니 A7S3, 캐논 R6mk2, 니콘 Z8의 AF 속도 조정화면]

4 영상 포맷

영상 포맷(=녹화 포맷)이란 동영상의 데이터를 담는 파일 규격을 말하는데 컨테이너라고도 부르며 MP4, AVI, MOV, MKV, ProRes, Raw, Log 등이 있습니다. 이들은 크게 다용도 포맷과 편집용 포맷으로 나눌 수 있습니다.

▶ 다용도 포맷은 전송과 배포에 용이하도록 데이터가 심하게 압축됩니다. 편집용으로도 사용이 가능하지만 컴퓨터의 실시간 압축해제가 필요하기 때문에 CPU에 부하가 많이 걸립니다.

▶ 편집용 포맷은 편집시 발생하는 화질열화를 줄이고자 낮은 압축률이 사용되어 결국 파일 용량이 커서 저장매체에 부하가 많이 걸립니다. 그러나 SSD처럼 읽기 속도가 빠른 저장매체만 있다면 편집 속도가 원활해집니다.

영상 포맷 안에 데이터를 담아 넣을 때 사용되는 압축 방식을 코덱(Codec)이라 부르는데 H.264나 H.265(HEVC)가 근래 널리 사용되는 방식입니다. 종종 서로 다른 영상 포맷임에도 사용되는 코덱이 동일한 경우도 있지만 그외에도 비디오와 오디오의 결합 방식, 추가되는 정보 등이 서로 다르기 때문에 결과적으로 다양한 영상 포맷들이 탄생되었습니다. 사람들의 오해와 달리 서로 다른 포맷 간에는 기능적인 차이가 있을 뿐 화질과 용량을 결정하는 것은 사용된 코덱입니다.

용도	포맷	사용코덱과 특징
다용도	MP4	비디오 (MPEG-1, MPEG-2, MPEG-4, H.264, H.265, H.266 등), 오디오 (AAC, MP3, PCM 등). 1998년 MPEG.org에서 발표. 넓은 호환성을 위해 비디오+오디오 단일 트랙을 사용. 파일 손상시 복구률이 낮다. 압축률이 높은 H.265 코덱일 경우 영상 편집시 컴퓨터 CPU에 부하가 걸린다.
	MKV	비디오(거의 모든 코덱), 오디오(거의 모든 코덱). 2003년 마트료시카 프로젝트가 발표. 다국어 음성 트랙, 자막도 담길 수 있는 가장 진보되고 멀티플한 포맷이지만 미국 소프트웨어/하드웨어에서는 다소 배타적이다.
	AVI	비디오(거의 모든 코덱), 오디오(거의 모든 코덱). 1992년 MS사에서 발표하여 널리 쓰였으나 스트리밍 기능이 떨어져 지금은 사용도가 적다.
	MOV	비디오(H.264, H.265, MPEG-2, MPEG-4, Cinepak 등), 오디오(AAC, MP3 및 PCM 등). 1998년 애플사에서 발표하였으며, 규격이 잘 관리/준수된다. 자막이나 3D, VR 컨텐츠도 저장될 수 있으나 PC와 안드로이드 기기에서는 별도의 재생 코덱이 필요하다.
	그외	GIF(소리없는 애니매이션), MTS(소니 캠코더용), WMV(MS사의 인터넷용), 3GP(휴대폰용), MPG(구형 인터넷용)
편집용	RAW	카메라가 기록하는 데이터에 아무런 처리를 하지 않은, 압축률이 없거나 적은 원본이기 때문에 화질 정보가 그대로 보존되어 있어 편집시 보정폭이 넓다. 카메라 제작사들마다 고유한 파일 확장자를 가지고 있는데, 캐논은 CRM, 소니는 ARW, 니콘은 NEV, 애플은 MOV, 블랙매직은 BRAW이며 대체로 영상 특화 카메라에 쓰인다. 고품질 영상을 추구하는 영화, 방송, 광고, 뮤직비디오 등에서 사용된다. RAW 포맷에는 주로 12Bit 이상의 높은 색심도가 사용된다(2024년 현재).
	LOG	RAW 파일과 달리 어두운 영역과 밝은 영역의 빛 정보에 로그(Log) 변환 함수를 이용해 '어두운 곳은 밝게, 밝은 곳은 어둡게' 가공 기록하는데 이로써 편집시 풍부한 계조(HDR: High Dynamic Range)를 만들어 낼 수 있다. 고품질 영상을 추구하는 영화, 방송, 광고, 뮤직비디오 등에서 사용된다. 카메라 제작사별로 캐논은 C-Log, 소니는 S-Log, 니콘은 N-Log 등의 고유한 이름의, 서로 다른 기술을 사용한다. LOG 포맷에는 주로 10Bit 이상의 색심도가 사용된다(2024년 현재). 파일 확장자는 다용도 포맷과 마찬가지로 MP4나 MOV 또는 RAW 파일의 것이 사용된다.

[주요 영상 포맷들]

 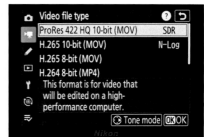

[소니 A7S3, 캐논 R6mk2, 니콘 Z8의 녹화 영상포맷 선택화면]

참고로 LOG 포맷들은 가공된 색상 정보를 갖고 있기 때문에 재생을 해보면 스모그 낀 것처럼 뿌옇게 보입니다. 그래서 편집시 Rec. 709나 2020, 2100과 같은 색공간 표준 규격으로 변환해야 온전한 모습으로 나타납니다.

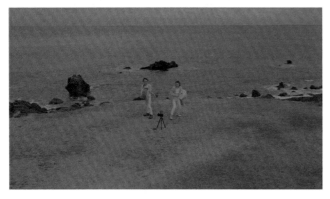 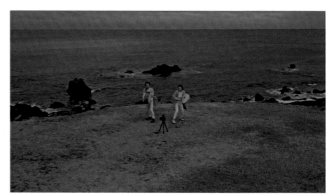

[LOG 파일의 원본과 색보정 예]

▶ LUT 파일

LOG 영상을 색보정할 때 사람들이 널리 사용하는 보정 스타일을 파일에 담아서 공유/판매하기도 하는데 그것을 LUT(럿) 파일이라고 합니다. 보통 색보정할 때 사용자가 많은 조절값들을 만져야 하지만 LUT은 그냥 한번의 클릭만으로 전문가급의 색보정 결과를 얻을 수 있습니다. 보통 LUT은 자신의 카메라에 맞는 것을 사용하는 것이 바람직하지만 그렇지 않더라도 약간의 응용 가능성이 있습니다.

LUT 파일은 CUBE라는 확장자를 갖고 있는데 전문가들이 제작하여 인터넷에서 널리 공유/판매하고 있습니다. 기본적으로 내 카메라에 맞게 제작된 것을 구해야 하기 때문에 카메라 제조업체가 무료로 배포하기도 하고, 그외에도 셔터스톡과 같은 스톡(Stock: 사진/영상/디자인 샘플) 전문 사이트, 영상 전문 유튜버 등이 무료나 유료로 배포하고 있습니다. 무/유료 사이트의 예를 든다면 PremiumBeat, Lutify, Motion Array, Color Grading Central 등이 있습니다.

보통 구해진 LUT 파일은 영상 편집 프로그램이 설치된 폴더 밑의 'LUT'이라는 곳에 복사하여 등록한 후 편집 프로그램 안에서 메뉴를 통해 호출/사용하는데 영상클립에 한번 적용한 후 자신의 취향에 맞게 살짝 수정하는 방식으로 널리 쓰입니다.

아래 화면은 포맷에 대한 이해를 돕고자 필모라의 내보내기 옵션들을 설명한 것입니다.

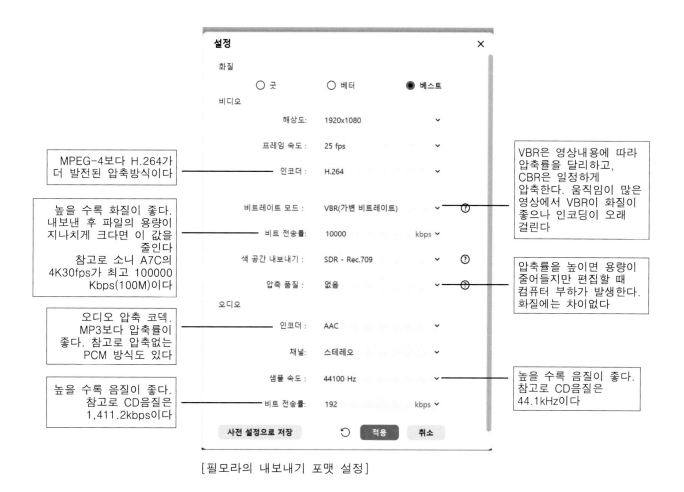

설정 ✕

화질
○ 굿 ○ 베터 ● 베스트

비디오

해상도 : 1920x1080 ∨

프레임 속도 : 25 fps ∨

인코더 : H.264 ∨

비트레이트 모드 : VBR(가변 비트레이트) ∨ ⑦

비트 전송률 : 10000 kbps ∨

색 공간 내보내기 : SDR - Rec.709 ∨ ⑦

압축 품질 : 없음 ∨ ⑦

오디오

인코더 : AAC ∨

채널 : 스테레오 ∨

샘플 속도 : 44100 Hz ∨

비트 전송률 : 192 kbps ∨

사전 설정으로 저장 ↺ 적용 취소

MPEG-4보다 H.264가 더 발전된 압축방식이다

높을 수록 화질이 좋다. 내보낸 후 파일의 용량이 지나치게 크다면 이 값을 줄인다 참고로 소니 A7C의 4K30fps가 최고 100000 Kbps(100M)이다

오디오 압축 코덱. MP3보다 압축률이 좋다. 참고로 압축없는 PCM 방식도 있다

높을 수록 음질이 좋다. 참고로 CD음질은 1,411.2kbps이다

VBR은 영상내용에 따라 압축률을 달리하고, CBR은 일정하게 압축한다. 움직임이 많은 영상에서 VBR이 화질이 좋으나 인코딩이 오래 걸린다

압축률을 높이면 용량이 줄어들지만 편집할 때 컴퓨터 부하가 발생한다. 화질에는 차이없다

높을 수록 음질이 좋다. 참고로 CD음질은 44.1kHz이다

[필모라의 내보내기 포맷 설정]

5 해상도와 프레임

해상도는 화면이 몇 개의 점(pixel,화소)로 이루어져 있는가를 의미하는데 화소가 적은 영상을 큰 화면에 펼쳐서 보면 선명도가 떨어집니다. 근래에는 스마트폰으로 영상을 감상하는 경우가 많아서 1920x1080 정도만 되어도 감상하는데 지장이 없지만 영상을 편집할 때 화면을 자르거나 확대하는 작업이 많다면 높은 해상도로 촬영하는 것이 유리합니다.

해상도 명칭	해상도 (가로:세로16:9)
SD (Standard Definition)	720x480
HD (High Definition)	1280x720
FHD (Full Definition=1080P)	1920x1080
QHD (Quad High Definition)	2560x1440
UHD 4K (Ultra High Definition)	3840x2160
DCI 4K (Digital Cinema Initiatives)	4096x2160
FUHD 8K (Full Ultra High Definition)	7680x4320

[해상도의 명칭]

프레임(Frame)은 '1초에 몇 장의 사진을 보여주는가'의 값입니다. 여러분, 동영상은 여러장의 사진을 연속해서 우리 눈에 보여주는 원리임을 이미 알고 있지요? 그런데 만일 1초 동안의 움직임을 15장 찍어서 보여주는 경우와 30장을 찍어서 보여주는 경우가 있다면 어느 쪽이 더 부드럽게 보일까요? 당연히 30장일 때 더 부드럽게 보이는데 그 사진의 갯수를 프레임 속도(Frame Rate, 단위는 fps)라고 말합니다. 프레임 속도는 국가와 매체에 따라서 다양한 값으로 촬영되는데 보통 24, 30, 48, 60, 120fps 등이 사용됩니다.

한국에서는 TV용으로 29.97와 59.94와 119.9fps가 사용되고, 영화용으로는 23.98fps가 쓰이지만 기술적인 이유로 그냥 24, 30, 60 등을 선택해도 무방합니다. 여담으로서 과거 흑백TV는 30fps였는데 컬러 TV 등장하면서 컬러 정보를 0.01%(=0.03 프레임)에 담기 위해서 29.97fps로 촬영을 하게 되었답니다.

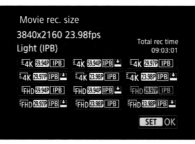

[소니 A7S3, 캐논 R6mk2, 니콘 Z8의 녹화 해상도/프레임 선택화면]

편집할 때 슬로우 비디오 효과를 대비해서 평소 촬영을 60프레임으로 하는 촬영자들이 많은데 원

래는 슬로운 비디오 장면을 사전에 미리 계획을 하고서 그 부분만 60~120프레임으로 촬영하는 것이 좋습니다. 왜냐하면 60프레임으로 늘 촬영을 하면 30프레임 촬영 때 얻을 수 있었던 부드러운 모션블러(셔터속도를 더 낮게 설정할 수 있으므로)를 잃을 수 있기 때문입니다. 그러나 근래의 SNS용 촬영에서는 이 규범이 종종 논쟁거리가 되고 있습니다.

6 다이나믹 레인지

다이나믹 레인지(Dynamic Range)는 가장 검정색(어두운색)과 가장 하얀색(밝은색) 사이를 몇 단계로 표현할 수 있는가를 의미합니다. 그 단위는 스탑(stop)으로 표현하지만 우선 입문자들에게는 설명하기에는 잘 이해가 안되는 단어이므로 필자는 좀더 쉽게 설명하겠습니다.

만일 여러분이 가지고 있는 디지털 시계가 1시간을 10분 단위로만 알려준다면 했을 때 1분과 10분 사이에 있는 시간들을 우리에게는 단순히 '1분'으로 뭉쳐서 표시하게 됩니다. 즉, 1시간에 대한 표시단계가 고작 6단계 밖에 없는 것이죠. 이와 비교해서 1분 단위로 표시할 수 있는 시계가 있다면 1시간을 60등분하므로 보다 섬세하게 시간을 표현하게 됩니다.

빛을 기록하는 카메라나 TV도 마찬가지입니다. 밝기의 가장 어두운 곳과 가장 밝은 곳 사이를 필름 카메라나 초기의 디지털 카메라는 64단계(6stop)로 기록했고, 근래의 카메라들은 약 4,096~32,768단계(12~15stop)로 세분화 기록할 수 있지만 인간의 눈은 무려 약 4,194,304단계(22stop)로 밝기를 세분화 인지할 수 있습니다.

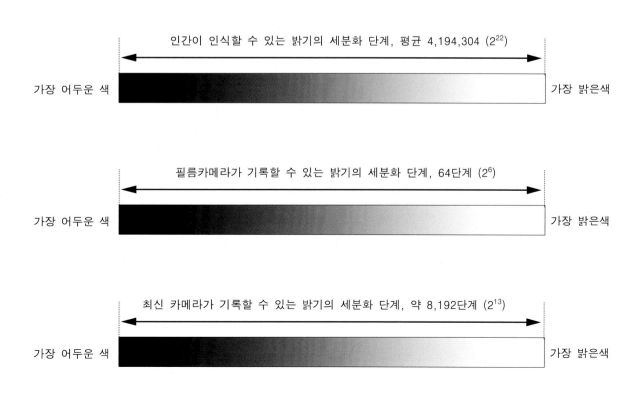

인간이 인식할 수 있는 밝기의 세분화 단계, 평균 4,194,304 (2^{22})

가장 어두운 색 가장 밝은색

필름카메라가 기록할 수 있는 밝기의 세분화 단계, 64단계 (2^6)

가장 어두운 색 가장 밝은색

최신 카메라가 기록할 수 있는 밝기의 세분화 단계, 약 8,192단계 (2^{13})

가장 어두운 색 가장 밝은색

다이나믹 레인지의 단위가 스탑(stop)이 된 이유는 카메라의 조리개 다이얼(F값)의 단위에서 차용되었기 때문입니다. 다이나믹 레인지는 1스탑 증가할 때마다 2배의 밝기가 되기 때문에 만일 어떤 영상기기의 다이나믹 레인지가 6스탑이라면 가장 밝은 곳은 가장 어두운 곳보다 결국 2^6=64배 밝다는 뜻이고, 우리에게 64 세분화 단계로 빛을 보여주게 되는 것이죠.

여러분이 오해해서는 안되는게 '다이나믹 레인지가 6스탑인 카메라는 밝기의 변화를 6단계로 기록한다'가 아니고 '64단계로 기록하는 방식을 2배씩 증가하는 단위로 나누어 보니까 6토막이 쌓이더라(6승)'는 것입니다. 필름 사진을 아무리 쳐다보아도 밝기의 변화단계가 6개 밖에 없는게 아니기 때문입니다.

다이나믹 레인지는 ISO값마다 약간씩 차이가 나는데 몇몇 카메라들의 최고 다이나믹 레인지를 비교해보면 다음과 같습니다.

카메라 기종	다이나믹 레이지 (최고값)
소니 A7S3	15 stops
캐논 R6mk2	11.2 stops
니콘 Z8	14.2 stops

[카메라 기종별 다이나믹 레인지]

다이나믹 레인지가 좁은 카메라가 문제를 일으키는 가장 좋은 예는 고대비 상황입니다. 고대비 상황이란 한 장면 속에 밝은색과 어두운 색의 차이가 크게 놓여진 경우인데 예를들자면 '창 밖으로 밝은 빛이 보이는 실내 공간'이나 '태양을 등에 지고 있는 인물을 촬영할 때'가 그런 고대비 상황입니다. 이런 상황에서 낮은 다이나믹 카메라로 촬영을 할 때 어느 한쪽에 노출값을 맞추면 그 반대 밝기의 피사체가 완전히 검거나 완전히 하얀 색으로 촬영이 됩니다.

위에서 디지털 시계에 비유했듯이 다이나믹 레인지가 좁은 카메라는 두 밝기값 사이를 표현할 수 있는 세분화 능력이 없기 때문에 두 밝기를 하나로 뭉쳐서 표현해 버립니다. 그 폐해는 극단적으로 밝은 영역과 극단적으로 어두운 영역에서 부각되어 나타나게 됩니다. 즉, 어두운 영역이 우리 눈으로 볼 때는 분명 여러 단계로 구분되어 있음에도 불구하고 그 카메라에서는 한 덩어리로 기록이 되버린 것이죠.

[다이나믹 레인지가 넓은 경우(좌)와 좁은 경우(우)]

카메라의 다이나믹 레인지는 센서의 크기, ISO 성능 등에 의해 영향을 받는데 센서가 클 수록 한 픽셀에 대한 정보를 많이 담을 수 있어 다이나믹 레인지가 증가됩니다. 그리고 ISO가 높아질 수록 다이나믹 레인지가 좁아지는데 센서의 성능을 개선하거나 베이스 ISO를 하나 더 추가함으로써 다이나믹 레인지를 증가시킬 수 있습니다.

다이나믹 레인지를 넓힐 수 있는 또 하나의 방법으로는 RAW 파일로 기록하는 것입니다. RAW 파일은 카메라가 아무런 압축/손실 작업을 거치지 않았기 때문에 다이나믹 레인지가 더 넓게 보존됩니다.

7 색공간

색공간(Color Gamut, Color Space, 색영역)은 TV나 스마트폰과 같은 디스플레이가 표현할 수 있는 색의 넓이 규격을 의미하는데 '국제전기통신연합(ITU-R)'이라는 기관에서 Rec.709와 Rec.2020, Rec.2100을 발표했습니다.

Rec.709는 가장 널리 사용되는 규격으로서 총 16만 7천 8백 색상(=8Bit)와 약 10억 7천만(10Bit) 색상을 지원합니다.

이에 더나아가서 Rec.2020은 샘플당 10Bit 또는 12Bit의 색깊이를 정의합니다. 687억(12Bit) 색상을 담을 수 있고, UHD(Ultra High Definition 고해상도) 디스플레이까지 지원합니다. 해상도는 3840×2160 ("4K") 7680×4320 ("8K")가 규정되어 있는데 이 해상도는 가로세로비가 16:9 입니다.

보통 영상 편집 프로그램의 '색 공간' 옵션에서는 Rec.709를 선택하는 것이 가장 적당한데 그 이유는 대부분의 영상 소비자들의 디스플레이가 8Bit가 쵀처수준이기 때문에 그에 맞추어서 색상을 보정하려는 것입니다. 물론 UHD 디스플레이가 보편화될 시기를 대비하여 Rec.2020로 색보정하는 것 또한 나쁘지는 않겠지만 그것을 지원하는 모니터가 필요합니다.

촬영원본이 10~12Bit라면 어떤 색 공간을 선택하던 또, 여러분의 디스플레이가 8Bit이던, '내보내기'할 때 8Bit로 하던 그와 무관하게 편집 프로그램 안에서 색보정할 때는 항상 원본의 풍부한 색상 정보가 온전히 활용됩니다. 참고로 2024년 현재, 유튜브에서도 Rec.2020 업로드가 가능해졌다고 합니다.

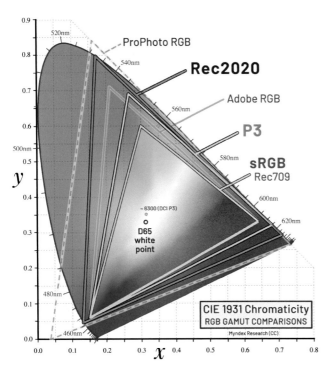

[여러가지 색공간 규격들 (출처:위키피디아)]

Rec.2100이라는 규격도 존재합니다. 이것은 DCI-P3과 HDR 디스플레이에 상응하며, 채널당 10비트 이상의 색 심도를 요구합니다. DCI-P3은 디지털 영화 및 TV 산업에서 사용하는 색영역 중 하나로, sRGB보다 더 넓은 색영역을 가지고 있습니다. 특히, 밝은 붉은색과 깊은 청록색을 재현할 수 있기 때문에 주로 영화관에서 사용됩니다. 그리고 사람의 눈으로 지각되는 밝기 범위(DR)는 약 10,000니트(nits) 정도인데 기존 SD 디스플레이에 입력되는 영상은 약 100니트 정도로서 생생한 화질을 구현하는 데 한계가 있었습니다. 이 Rec.2100에 포함된 HDR(High Dynamic Range)은 가장 밝은 부분부터 가장 어두운 부분에 이르기까지 다양한 명암, 색상을 디테일하게 표현함으로써 사람이 실제 눈으로 보는 것에 가깝게 밝기의 범위를 확장시키는 기술입니다.

HDR 미디어를 제작하기 위해서는 12비트 이상의 RAW 파일이나 10비트 이상의 로그 영상 및 HDR 영상이 필요합니다.

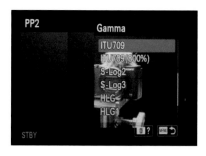 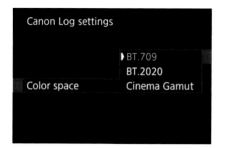 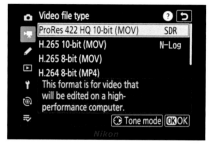

[소니 A7S3, 캐논 R6mk2, 니콘 Z8의 색공간 선택화면]

대부분의 카메라에는 촬영에 적용될 색공간을 선택할 수 있는데, ITU709/BT.709/SDR 등이 Rec.709의 색공간이고, 그외 Cinema/Log는 Re.2020와 유사한 색공간으로서 709보다 넓은 색상 폭을 나타냅니다. 또, HLG(Hybrid Log Gamma)는 HDR 규격 중 하나로서 BT.2100의 색공간에 해당됩니다.

8 화이트 밸런스

화이트 밸런스(White Balance)는 색온도(Color Temperature)라고도 하는데 촬영물에 가미되는 주변 잡광의 영향을 제거하기 위한 기능입니다. 예를들어서 노을이나 백열등, 네온싸인 등의 주변 빛의 영향을 받은 피사체는 원래의 색상을 벗어나 촬영되는데 바로 그 영향을 미치는 색조를 화이트 밸런스 기능으로 제거할 수 있습니다.

대부분의 카메라와 스마트폰에는 Auto WB(자동 화이트 밸런스) 기능이 있지만 간혹 동일한 장면에 대해서 다른 결과가 나오는 오류가 발생하기도 하고, 거꾸로 만일 주홍빛 노을의 신비한 색조, 노란색 백열등의 따스한 색조가 마음에 드는데 카메라가 자꾸 원래색으로만 조정을 해버린다면 그것 또한 문제가 될 것입니다. 그래서 필자의 경우에는 평소에는 자동으로 놓아두었다가 원하는 색상을 너무 벗어났을 경우에만 수동으로 조정을 합니다.

카메라 모델들에는 다음과 같은 자동/수동 선택 메뉴가 있습니다. 수동에서는 사용자가 카메라에게 피사체가 놓여진 조명 상태를 알려줌으로써 흰색이 흰색으로 보일 수 있는 색감으로 조정됩니다. 색온도의 범위는 0~10,000K 사이이고 단위는 K(Kelvin, 켈빈)인데 낮을 수록 노란색에 가까운 따뜻한 색조가 되고, 높을 수록 파란색에 가까운 차가운 색조가 됩니다.

[소니 A7S3, 캐논 R6mk2, 니콘 Z8의 화이트 밸런스 선택화면]

선택 아이콘	켈빈값	의 미
AWB	X	자동 조정
▽	X	사용자가 그레이카드(18%의 여린 회색빛을 가진 물체)를 카메라에게 지정해주어 사전 설정
K	X	사용자가 색온도값을 직접 입력
🏠	7000k	그늘 환경
☁	6000k	구름낀 상태
⚡	5500k	하얀 플래쉬가 비춰지는 상황
☀	5600k	태양빛 아래
💡	4000k	형광등 아래
💡	3200k	노란 텅스텐 아래

[화이트 밸런스 아이콘들의 의미]

화이트 밸런스는 편집시에도 어느 정도 조정이 가능한데 그러나 원본이 심하게 변질되어 있는 경우에는 색보정의 어려움이 생길 수 있으므로 촬영시에 잘 점검하는 것이 좋습니다. 그리고 RAW 포맷 녹화물에서는 색보정의 폭이 넓어서 후보정이 용이하고 또, 고급 카메라 기종에서는 RAW 녹화시 화이트 밸런스 작동을 끌 수 있는 카메라도 있습니다.

9 크로마 서브 샘플링

아름다운 자연의 모습을 디지털 카메라로 촬영하면 어떤 원리가 작동하게 될까요?

❶ RGB 방식

디지털 영상기기들은 이 풍경을 점묘화처럼 수많은 점(pixel)들로 나눕니다. 만일 각 점들의 색상 정보를 삼원색(RGB)으로 나누어 기록한다면 '어떤 A라는 점이 Red(n값)+Green(n값)+Blue(n값)인데 그 옆에 B라는 점은 Red(n값)+Green(n값)+Blue(n값)이다'라는 식으로 하여 가로x세로=1920x1080(해상도)의 수백만 개 점들로 기록해야 할 겁니다. 그런데 이 방식에는 문제가 있습니다.

인터넷이 발달하고 영상의 해상도가 높아지면서 동시에 풍부한 색감을 담아내려고 각 픽셀에 담기는 정보의 비트수(8비트, 10비트, 12비트 등)를 올리다 보면 속도가 느려지는 문제가 생깁니다. 그래서 대부분의 디스플레이에서의 색상을 '보여주는 과정'에서는 이 RGB 방식을 사용하고 있지만 '기록하는 과정'에서는 데이터 크기를 줄일 수 있는 다른 방식이 필요하게 되었습니다.

❷ Y'CbCr (크로마 서브샘플링) 방식

Y'CbCr 방식은 다음과 같은 세 가지 정보를 결합하여 세상에 존재하는 색상들을 기록합니다. RGB 방식에서 각 R, G, B가 적색의 밝기, 녹색의 밝기, 청색의 밝기를 의미했다면 Y'CbCr 방식에서는 밝기 정보는 Y에 할당하고 Cr과 Cb에 Y값을 조합시켜 세상의 모든 색상을 표현합니다.

요 소	특 징
Y (Luminance)	밝기 정도
Cr (Chromatic Reb)	적색 색차 (적색에서 Y가 감산되는 정도를 기록. 녹색도 표현할 수 있다)
Cb (Chromatic Blue)	청색 색차 (청색에서 Y가 감산되는 정도를 기록. 황색도 표현할 수 있다)

[크로마 서브샘플링 기록의 3요소]

자, 그렇다면 이 Y'CbCr 방식이 어떻게 해서 데이터를 줄인다는 것일까요? 그것은 바로 우린 인간의 눈 망막세포 중 간상세포(Rod Cell)와 추상세포(Cone Cell,원추세포)의 역할과 능력에 차이가 있다는 점을 이용한 것입니다. 즉, 간상세포는 밝기를 인식하고 추상세포가 색깔을 인식하는데 이 추상세포의 개수와 기능이 상대적으로 적고 약하다고 합니다. 그래서 비디오 엔지니어들은 인간이 민감하게 구분하는 밝기 정보는 그대로 기록하고 색상 정보만을 일정간격으로 누락시켜도 사람들

의 쉽게 알아채지 못할 것이라 생각했고, 그 예상이 적중했습니다.

[간상세포와 추상세포. 출처(Arizona State University)]

크로마 서브샘플링은 이와 같이 피사체의 색상 기록을 생략하는 방법으로 데이터량을 감소(압축)시킨 것입니다. 참고로 Y'UV는 과거 아날로그 TV에서 사용되었던 용어이지만 지금은 Y'CbCr과 함께 혼용되고 있습니다.

이제 널리 쓰이는 압축 유형과 그 원리를 설명하겠습니다.

▶ 4:4:4 샘플링

[각 픽셀의 Y,Cr,Cb값을 모두 기록한 경우]

풍경이 가지고 있는 색상에 대하여 각 픽셀의 휘도(Y), 적색 색차(Cr), 청색 색차(Cb)를 누락없이 모두 기록되는 즉, 아무런 서브 샘플링 처리도 이루어지지 않는 방식입니다. 따라서 이 샘플링 데이터는 수신받은 TV에서 RGB로 변환되어 보여질 때 최고의 화질을 나타내는데 근래의 많은 TV들이 4:4:4 영상을 지원합니다.

참고로 미러리스 카메라에서는 4:4:4 녹화가 가능한 제품이 거의 없고 그것보다는 카메라에서 아무런 색상 처리를 하지 않는, 동급의 RAW 포맷이 그것을 대신하고

있습니다. 그러다보니 4:4:4 포맷은 촬영장비 보다는 영상 편집 프로그램에서 RAW 포맷을 내보내기(Rendering)하는, 전문 영화 영역에서 사용됩니다. RAW 포맷은 전반적인 촬영, 편집, 배포의 과정에서 많은 비용을 발생시킵니다.

▶ 4:2:2 샘플링

[각 픽셀에서 Cr,Cb값을 절반만 기록한 경우]

밝기 정보인 Y는 항상 기록되고 색상 정보인 Cr과 Cb를 한번씩 생략되기 때문에 결국 데이터량이 1/3로 줄어 듭니다. 이 방식으로 기록된 영상은 편집프로그램에서도 동일한 4:2:2로 편집하고 내보내져야 의미가 있습니다.

사용효율이 가장 좋아서 현재 대부분의 일반 미러리스 카메라에서 사용되고 있는데 고급 기종에는 RAW 포맷도 함께 지원하므로 이를 확인해보고 두 포맷의 선택을 고민해 볼 필요가 있습니다.

▶ 4:2:0 샘플링

[Cr,Cb의 위치를 Y들의 중간으로 옮겨 기록]

밝기 정보인 Y는 항상 기록되고 색상 정보인 Cr과 Cb를 Y의 중간 위치로 옮겨져 개수가 약 1/4로 줄어서 샘플링됩니다. 데이터량이 크게 줄어들고 색상 손실이 발생하지만 보급형 미러리스 카메라 또는 사진촬영에 중심을 둔 카메라에서 여전히 지원하고 있습니다. 이 방식으로 기록한 영상을 편집프로그램에서 다룰 때에는 역시 동일한 4:2:0로 편집하고 내보내는 것이 의미가 있습니다. 참고로 네플릭스와 유튜브가 이 수준까지 지원합니다(2024년 현재).

카메라 기종	스펙 정보 (최고품질만 인용)
소니 A7S3	3840x2160의 4:2:2 10비트 또는 4:2:0 10비트...
캐논 R6mk2	3840x2160의 4:2:2 10비트 또는 4:2:0 8비트...
니콘 Z8	7680x4320/3840x2160의 RAW 12비트 또는 4:2:2 10비트...
아이폰15 Pro(Max)	4K의 Prores 422HQ 10비트... (외장 SSD를 장착했을 경우)

[카메라 기종별 컬러 정보에 대한 표기의 예]

10 색 심도

앞에서 설명된 크로마 서브 샘플링은 장면을 기록할 때 '전체 화소를 다 기록할 것인지 아니면 일부를 생략할 것인지'에 관한 측정/기록의 빈도수를 의미하는 것이었다면 색 심도(Color Depth)는 개별 화소들의 품질을 의미합니다.

아래 그림에서 A, B, C라는 개별 화소들의 색깔이 그 아래에 있는 물감 중 한 가지 색으로 결정된다고 가정을 해보겠습니다. 이때 당연히 오른쪽이 선택될 수 있는 색깔의 종류가 많은데 문제는 그 물감통을 무겁게 들고 다녀야 한다는 것입니다. 영상에서는 화면이 계속 움직이면서 색깔이 변하기 때문에 각 화소의 색깔을 변화시킬 수 있는 물감(경우의 수=데이터량)이 늘 준비되어 있어야 합니다.

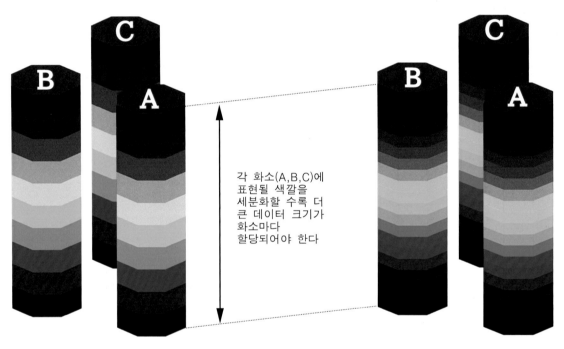

각 화소(A,B,C)에 표현될 색깔을 세분화할 수록 더 큰 데이터 크기가 화소마다 할당되어야 한다

[색상의 세분화 정도가 서로 다른 경우의 비교]

디지털 세계에서는 0과 1을 사용하여 세상을 표현하는데 만일 '0=흰색, 1=완전파랑'이라고 정했다면 이 영상은 두 가지 색만 표현될 것이고 이런 경우를 '1bit 영상 시스템'이라고 말합니다. 더 나아가서 2bit 영상 시스템에서는 '00=흰색, 01=약간파랑, 10=많이파랑, 11=완전파랑'이라는 더 다양한 데이터 조합이 가능해집니다.

0=흰색	1=완전파랑

[1비트 영상 시스템에서의 데이터에 대한 색상 할당 (가정)]

00=흰색	01=여린파랑	10=많이파랑	11=완전파랑

[2비트 영상 시스템에서의 데이터에 대한 색상 할당 (가정)]

위의 가정에서는 파란색 한가지의 예를 들었지만 실제 세계에서 존재하는 색상들은 삼원색(RGB)의 조합으로 표현될 수 있으므로 각 비트 시스템에서 실제로 만들어 질 수 있는 색상수는 '빨강x녹색 x파랑'이 됩니다. 예를들어서 2비트에서는 2x2x2=8가지 색상수가 표현될 수 있습니다.

근래의 미러리스 카메라들이 지원하는 색 심도는 8비트(16만 7천 8백 색상)와 10비트(약 10억 7천만 색상)이 일반적이며, 고급 기종에 한하여 12비트(약 687억 색상, RAW 포맷)를 지원합니다. TV와 모니터에서도 8비트가 일반적이고 고가품에 한해서 10비트를 지원합니다.

영상 장비	평균 비트수 (최고 품질)
소니 A7S3	10비트 또는 16비트 RAW (외부 녹화 장비를 장착했을 때)
캐논 R6mk2	8비트 또는 10비트
니콘 Z8	10비트 또는 12비트 RAW (자체 녹화가 가능)
아이폰15 Pro(Max)	10비트 (외장 SSD를 장착했을 경우)
TV와 모니터	일반은 8비트, 고가품은 10비트

[각 영상장비들의 색 심도]

만일 여러분의 카메라가 12비트 RAW 촬영을 지원하지 않는다면 10비트 LOG 데이터를 활용하는 것도 좋은 선택입니다. 상업 촬영 분야에서 12비트 RAW와 10비트 LOG 촬영을 많이 하고, 일부 개인 영상 작가들 가운데서도 자유로운 색보정을 위해 해당 포맷을 사용하는 이들이 점차 늘어나고 있습니다. 그러나 컴퓨터의 CPU와 RAM, 저장매체에 대한 비용 투자와 편집/색보정에 대한 지식이 수반되어야 합니다.

그리고 결과물을 내보내기 할 때에는 12비트가 아닌 10비트나 8비트로 다운 그레이드 시켜야하는 데 그 이유는 영상을 시청하는 사람들의 디스플레이(TV,모니터,스마트폰)가 8비트인 경우가 많고, 유튜브와 넷플릭스는 10비트까지만 지원을 하기 때문입니다(2024년 현재).

그래서 처음부터 그냥 일반 10비트(LOG가 아닌) 포맷으로 촬영하는 경우도 많은데 그럼에도 불구하고 전문 영상인들이 12bit 촬영 데이터를 선호하는 이유는 색보정 과정에서 변형의 폭이 넓기 때문이며, 그 변형된 결과는 8비트, 10비트 디스플레이에서도 나타납니다. 8비트/10비트 녹화 영상은 편집할 때에 색 보정 다이얼을 돌릴 수 있는 범위가 좁아서 많이 돌리면 보기 흉한 결과가 생깁니다.

▮11 이미지 안정화

카메라를 손으로 잡고 사진이나 영상을 촬영하면 손의 떨림으로 인하여 촬영물에 블러(선예도 번짐) 현상이 생깁니다. 2003년 올림푸스의 디지털 카메라에 '센서가 손의 흔들림에 맞대응하여 이동함으로써 떨림을 감쇄시키는' Anti-Shake 기술을 발표한 이후 현재는 미러리스 카메라의 기본 기능이 되었습니다. 흥미롭게도 당시 미놀타를 인수하여 원조 기술을 이어받은 소니보다 현재는 파나소닉과 캐논의 해당 기술이 더 우수하다는 평가를 받고 있습니다. 국내에서는 흔히 '손떨방 방지 기능'이라고도 부르기도 합니다.

이 기능은 특히 무거운 짐벌 없이 카메라로 간편하게 촬영하고 싶어하는 영상 촬영자들이 카메라를 선택할 때 필수조건으로 여기는 사양입니다.

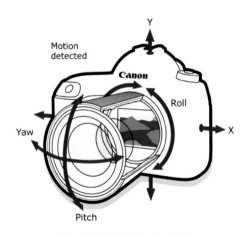

[5축 안정화의기술의 원리.
(출처: EOS Europe)]

최신 카메라들은 이 기술을 다층적으로 지원합니다. 렌즈 내에서 1차 안정화가 이루어지고, 그 다음은 센서에서 2차, 그후 다시 소프트웨어 처리로 3차 처리가 이루어지며 각 단계마다 On/Off 선택을 할 수 있습니다. 특히, 렌즈와 센서의 상호조합되었을 경우 더욱 효과가 증대되며, '두 장치에 의한 보정 효과가 5개 축으로 이루어진다'하여 '5축 안정화 기술'이라고 부릅니다.

카메라 촬영에서 활용가능한 이미지 안정화 기술을 정리하면 다음과 같습니다(2024년 현재).

약칭	명칭과 원리
O.I.S	Optical Image Stabilization. 손 떨림이나 카메라의 움직임 등에 따른 이미지 흔들림을 감지하고 그에 맞게 렌즈를 이동시켜 안정화시킨다.
I.B.I.S	In-Body Image Stabilization. 가속도계와 자이로스코프 센서를 사용하여 카메라의 움직임을 감지한 후 그에 따라 소형 모터나 마그네틱 장치로 센서를 이동시켜 보정한다.
D.I.S	Digital Image Stabilization. 촬영된 영상을 소프트웨어를 사용하여 흔들림을 보정한다. 화면의 주변부가 울렁거리는 오류가 생길 수 있다.

[카메라 촬영에 사용할 수 있는 안정화 기술들]

최신 카메라들을 위아래로 흔들면 무엇인가 흔들리는 느낌이 들기도 하는데 그래서 간혹 '내 카메라가 고장이 난 듯 하다'고 말하는 사람들이 있는데요 그것은 정상입니다. 카메라에 전원이 켜있을 때엔 센서가 모터나 마크네틱 장치로 고정되다가 전원이 꺼졌을 때엔 아래로 내려오기 때문입니다.

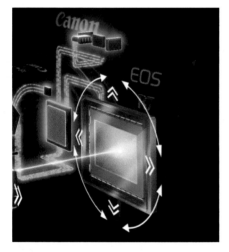

[캐논의 센서 안정화 시스템의 원리와 구조 (출처: EOS Europe)]

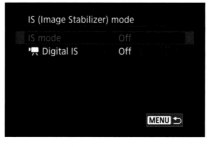
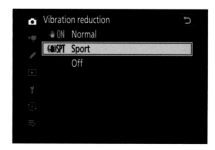

[소니 A7S3, 캐논 R6mk2, 니콘 Z8의 이미지 안정화 메뉴]

제조사별로 안정화 기능에 대해서 'Image Stabilization, Image Stabilizer, Vibration Reduction' 등으로 다르게 표시되어 있지만 '센서 안정화를 작동시킬 것인가', '소프트웨어 안정화도 사용할 것인가'에 대한 공통된 메뉴를 갖고 있습니다. 특히, 소프트웨어 안정화의 경우에는 그 강도를 선택할 수 있는데 강하게 할 수록 화면의 주변부가 많이 잘려 버린다는 점에 유의해야 합니다. 그것은 화면 중앙을 위주로 안정화를 시키려고 화면을 늘렸다줄였다 왜곡 조작을 하다보면 주변부 테두리가 노출되기 때문에 넉넉하게 미리 잘라 버리는 것입니다. 이 소프트웨어 안정화는 영상 편집 프로그램의 기능과 동일하기 때문에 촬영시 카메라에서는 Off시켜도 괜찮습니다.

그리고 렌즈의 안정화 기능(O.I.S)은 렌즈의 측면에 있는 스위치로 사용여부를 선택합니다.

참고로 카메라에 따라서는 기록포맷이 RAW이거나 120프레임 고속촬영 등에서는 I.B.I.S나 D.I.S 기능을 사용할 수 없는 경우도 있으므로 사용설명서를 확인해 볼 필요가 있습니다.

Chpt7. 촬영법

"카메라의 움직임은 화가의 붓과 같다."

보는 것은 짧고 쉽지만 보여주는 것은 오래 걸리고 힘든 일, 그것이 바로 바로 영상입니다. 왜냐하면 영상은 3차원의 공간과 4차원의 시간 속에 벌어지는 일을 2차원의 스크린 속으로 재현, 가공해 넣는 고도의 작업이기 때문입니다. 더우기 그냥 즉흥적으로 찍고 잘라 붙이는 것이 아니라 스토리 작성과 촬영, 편집, 음향 작업들이 주제를 지향하며 유기적으로 이루어져야 합니다. 사람들 앞에서 춤추고 노래하는 하나의 생명 혹은 사람들의 마음이 울고 웃을 수 있는 가상의 세계를 만드는 일과 다를 바 없습니다.

설령 AI를 통해서 수 초 만에 멋지고 감동적인 영상을 얻을 수 있는 때가 온다 할지라도 우리가 스스로 만들어가는 과정 속에서의 행복은 그와 별개의 문제입니다. 특히 영상 소비자가 아닌 영상 작가가 되길 원하는 사람에게는 창작을 위해 공부하는 시간 또한 즐거운 과정이 될 것입니다.

영상 촬영 기법이란 촬영물의 목적에 맞게 카메라의 각도, 위치, 조작, 촛점, 줌 등을 실행하는 방법입니다. 회화에 있어서의 붓질과 유사한데 차이가 있다면 한 장면만이 아닌 여러 장면들의 유기적인 연결성을 고려해야 하고 또, 후반 편집 작업까지 예견하며 이루어져야 합니다.

구분 기준	특 징	예
촬영의 규모/시간	카메라의 설치 대수와 촬영 길이	원 카메라, 멀티 카메라, 롱테이크...
프레이밍	피사체의 화면 배치	수평 구도, 원형 구도, 분할 구도...
인물 프레이밍	인물 구도, 수, 배치	롱 샷, 바스트 샷, 오버더숄더 샷...
시공의 이동	촬영시점의 이동과 시간 조작	고정 샷, 트래킹 샷, 슬로우 모션...
바라보는 각도/심도	피사체를 바라보는 앵글과 심도	아이 레벨 샷, 로우 앵글 샷...

[촬영법의 구분]

1 촬영의 규모와 시간

카메라가 담당할 수 있는 공간 범위와 시간 길이에 관련된 촬영법입니다.

❶ 원 카메라 (One Camera)

한 대의 카메라로 모든 내용을 촬영하는 방법입니다. 1인 영상작가에게 가장 흔한 상황인데 느리게 진행할 수 있는 브이로그, 여행, 기록, 리뷰, 1:1 인물촬영 등에 적합합니다. 그러나 상업/주문 촬영이나 1회로 끝나는 라이브 공연이나 행사 등에서는 다양한 편집 분량과 다양한 앵글을 얻을 수 없고, 카메라 오작동의 위험을 대비할 수가 없습니다. 이런 단점을 극복할만 한 아이디어를 권해본다면,

▶ 삼각대보다는 핸드헬드나 짐벌 촬영을 하여 앵글과 구도의 단조로움을 해소합니다.

▶ 최대한 높은 해상도로 촬영을 한 후 편집할 때 화면 배율과 위치에 대한 키프레임을 활용하여 역동적인 화면 변화를 모도해 봅니다.

▶ 상황이 허락한다면 스마트폰이라도 고정 촬영용으로 설치하여, 비중이 크지 않는 장면에 활용합니다.

▶ 상황이 허락한다면 동일한 장면을 다양한 렌즈화각으로 중복,촬영합니다.

필자는 원 카메라로 뮤비를 촬영할 때 중복 재현 촬영을 많이 합니다. 노래하는 장면에서 A,B,C의 앵글에 대해서 각각 2번씩, 총 6~8번 정도를 촬영합니다. 그리고 편집할 때 키 프레임을 사용하여 배율이나 화면 위치를 변화시켜서 동적이 분위기를 만듭니다.

부록 Y7-01(Nocturne.Op9. No2).mp4

[중복된 재현 촬영으로 다양한 앵글을 촬영한 예. Y7-01.mp4]

❷ 멀티 카메라 (Multi Camera)

여러 대의 카메라를 다양한 각도와 거리에서 동시에 촬영하여 다채롭고 활력있는 편집결과를 얻을 수 있습니다. 여러 촬영자가 시행할 수도 있지만 1인 작가가 여러 삼각대를 활용할 수도 있습니다. 보통 렌즈 화각을 다양하게 사용하기 때문에 넓은 현장 분위기와 인물들의 구체적인 표정, 감정을 복합적으로 담아낼 수 있습니다.

촬영 효율이 높고 시간도 절약되며 특히 촬영 사고에 대비할 수 있는 장점이 있습니다. 방송, 인터뷰, 대규모 라이브 행사, 유사 재현이 힘든 촬영물 등에서 거의 필수적이며 풍성한 시각을 얻을 수 있게 됩니다.

그러나 높은 품질의 작업에서는 카메라 간의 동기작업과 지속적인 모니터링과 컨트롤, 사전 기획이 필요하기 때문에 메인 촬영감독과 다수의 전문 촬영자가 동반되어야 합니다.

필자는 두번째 카메라로서 다음과 같이 종종 드론을 활용합니다. **부록** Y7-02(Snowball Fight).mp4

[지상 카메라와 공중 드론에 의한 멀티 카메라 샷. Y7-02.mp4]

❸ 테이크, 롱테이크, 씬, 시퀀스

테이크 또는 컷(Take, Cut)은 카메라의 녹화버튼을 누르고 끄는 한번의 녹화분량을 통칭합니다. 그 중에서 비교적 긴 촬영을 '롱 테이크(Long Take)'라고 하며 컷(Cut)이라고도 부릅니다. 과거에는 고정된 인물에 대하여 삼각대 촬영을 하다보니 지루한 구도가 나올 수 밖에 없었으나 현재는 짐벌의 등장으로 지루하지 않은 롱테이크 촬영이 가능해졌습니다.

씬(Scene)은 한 장소에서 이루어진, 몇 개 테이크들을 말하는데 보통 테이크마다 앵글의 변화, 카메라 위치의 변화가 일어나지만 주 대상의 행동과 사건이 한 종류로 제한됩니다.

시퀀스(Sequence)는 몇 개의 관련있는 씬들이나 롱 테이크로 만들어지는 한 편의 이야기(에피소드) 길이입니다. 예를들자면 '회사 문을 열고 엘레베이터를 타고 사무실 의자에 앉는다'라는 출근행

위 라든가 '식재료를 이리저리 자르고 익혀서 양념을 가하여 신탁 앞에 놓는다'라는 요리행위 등이 그것입니다.

아래의 예제는 극 중 두 인물이 제주도의 아부오름을 향하고 도착하는 1개 시퀀스가 담긴 영상으로서 4개의 씬과 7개의 테이크로 구성되어 있습니다. **부록** Y7-03(Adagio_Visit).mp4

[4개 씬과 7개 테이크로 구성된 시퀀스의 예. Y7-03.mp4]

2 프레이밍

프레이밍(Framing)은 화면에 피사체를 담는 구도를 의미하는데 주로 인물을 대상으로 설명됩니다. 구도는 보는 사람으로 하여금 피사체에 대한 다양한 심상 즉, 안정과 불안, 안정성과 운동성, 조화와 불일치 등을 심리현상을 발생시킵니다.

카메라의 이동이 제한된 경우에는 피사체 고유의 형태가 구도에 결정적인 역할을 하겠지만 대부분은 촬영자의 의도가 쉽게 반영될 수 있습니다. 따라서 사전에 각 구도에 대한 적절한 이해와 미감이 준비되어야 할 것입니다.

❶ 수평 구도

수평 구도는 지형이 탁 트인 곳 이라면 쉽게 담을 수 있는 구도입니다. 안정감과 시원함, 때로는 사색을 불러일으키기도 하는, 흔하지만 빠질 수 없는 기본 구도입니다. 필자는 '어떤 이야기기 펼쳐질 듯한 무대의 느낌'을 위해서 첫 장면에 쓰거나, 모든 사건이 정리되는 마지막 장면에 쓰기도 했습니다. **부록** Y7-04(수평구도).mp4

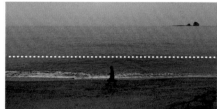

[수평 구도의 예. Y7-04.mp4]

❷ 원형 구도

필자에게 원형 구도는 제주도의 분화구 지형과 드론 덕분에 쉽게 얻을 수 있는 구도입니다. 안정감과 완성된 느낌, 사랑으로 감싸진 느낌, 보호 받는 느낌 그리고 때로운 신비한 느낌도 줍니다. **부록** Y7-05(원형구도).mp4

[원형 구도의 예. Y7-05.mp4]

❸ C 또는 S자 구도

우아하고 신비한 느낌, 기묘함 혹은 반쯤 안겨지는 느낌이 듭니다.

부록 Y7-06(C&S자형구도).mp4

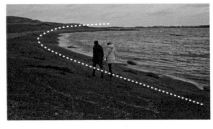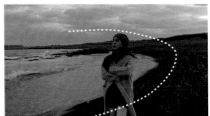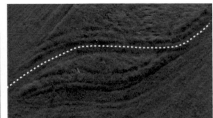

[C 또는 S자 구도의 예. Y7-06.mp4]

❹ 수직 또는 직선 구도

도시에서는 높은 빌딩이나 가로등, 교각 다리 등을 통해서 얻을 수 있겠고, 자연 속에서는 나무, 절벽 그리고 문화재 등에서는 탑 등에서 얻을 수 있겠는데, 똑바로 서 있는 인물을 올려다 볼 때도 나타납니다. 경외감, 강인함, 영웅심, 상승감, 시원함 등이 느낌을 줍니다. 그러나 올려다보는 수직선 구도도 있지만 드론으로 내려다 보는 수직선 구도도 존재합니다. 이런 경우는 경외감과는 다르게 시원함, 진취감, 출발의 기분을 느낄 수 있습니다. **부록** Y7-07(수직&직선구조).mp4

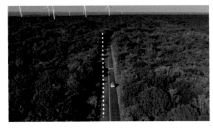

[수직 또는 직선 구도의 예. Y7-07.mp4]

❺ 소실점 구도

두 개의 선이 뻗어나가 하나의 점으로 만나는 구도로서 원근감을 잘 나타냅니다. 도로나 오솔길 사이를 길게 바라볼 때 혹은 높은 나무를 올려다 볼 때 나타납니다. 넓은 공간감, 하나로 모아지는 집중감 등을 느낄 수 있습니다. **부록** Y7-08(소실점구도).mp4

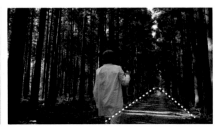

[소실점 구도의 예]

❻ 분할 구도

화면을 좌우 또는 상하로 2등분, 3등분, 4등분 했을 때 중심 피사체의 위치가 한쪽 분할 위치에 있는 구도입니다. 가장 널리 쓰이는 구도가 아무래도 안정감이 좋은 2분할(중앙) 구도이고, 중심체의 존재감을 보호하면서도 주변의 풍경을 어느 정도 넓게 보여줄 수 있는 3분할 구도도 많이 사용됩니다. 4분할 이상의 구도는 밸런스가 많이 깨어지지만 미학적인 표현을 위해 유럽 영화에서 종종 보이기도 합니다. **부록** Y7-09(삼분할구도).mp4

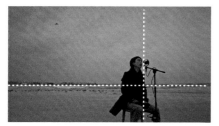

[삼분할 구도의 예. Y7-09.mp4]

❼ 사선 구도와 더치 앵글

현대의 촬영은 핸드헬드, 짐벌, 드론 등에 의해서 동적으로 이루어지기 때문에 비균형적인 구도가 뒤섞일 수 밖에 없습니다. 그중 기울어진 사선 구도가 좋은 예 입니다. 사선구도는 역동성, 불안함, 해소에 대한 갈망, 역경 등을 느끼게 합니다. **부록** Y7-10(사선구도).mp4

[사선 구도의 예. Y7-10.mp4]

[더치 구도의 예]

위에서 예를 든 사선 구도는 사람이 똑바로 서 있고 지형에 의한 사선을 예로 들었는데 이보다 더 나아가서 상식적인 중력법칙이나 안정성을 무시한 과감한 구도를 더치 구도(Dutch Angle)라고 합니다. 과거 독일의 무성영화에서 자주 비롯되었다고 하는데, 필자는 누워있는 인물 촬영이나 짐벌의 보텍스 촬영법에서 경과적으로 얻어내곤 합니다.

3 인물 프레이밍

프레임 속에 인물이 차지하는 비율에 따라서 여러가지 구도가 존재합니다. 유의할 점은 인물 프레이밍은 사람 뿐만 아니라 동물이나 사물에 대해 지칭되기도 합니다.

❶ 익스트림 롱 샷, 롱 샷, 풀 샷

익스트림 롱 샷(Extreme Long Shot)은 인물의 존재 유무를 떠나서 넓은 풍경을 담는 구도입니다. 롱 샷(Long Shot)은 인물들의 어느 정도 확인되지만 풍경의 비중이 큰 구도이고, 풀 샷(Full Shot)은 인물의 머리와 발 끝까지 담겨지는 구도입니다. 이 구도들은 인물이 처해진 환경에 대한 정보를 보여줍니다.

[익스트림 롱 샷] [롱 샷] [풀샷]

❷ 니 샷, 웨이스트 샷, 바스트 샷

니 샷(Knee Shot), 웨이스트 샷(Waist Shot), 바스트 샷(Bust Shot)은 해당 신체 부위 이상을 담아내는 구조 입니다. 이 세 가지 샷을 통들어 미디엄 샷(Medium Shot)이라고도 합니다. 이 구도들은 인물의 행동변화를 담아낼 수 있습니다.

[니샷] [웨이스트 샷] [바스트 샷]

❸ 클로즈 업, 익스트림 클로즈 업, 오버 더 숄더샷, 리버스 샷, 반응 샷

클로즈 업(Close Up)은 두상, 익스트림 클로즈 업(Extreme Close Up)은 안면 일부를 담는 구도이고, 오버 더 숄더 샷(Over The Shoulder Shot)은 누군가의 어깨 너머로 다른의 정면을 담는 구도 입니다. 그러나 아래 오른쪽 사진은 일반 오버더 숄더 샷과 정반대로 앞 사람에게 촛점을 맞춘, 응용된 구도입니다. 이 구도들은 인물의 대사와 감정 변화를 섬세하게 부각시킵니다.

[클로즈 업]

[익스트림 클로즈 업]

[오버 더 숄더 샷의 응용]

리버스 샷(Reverse Shot)은 오버 더 숄더 샷에서 두 인물의 입장을 바꿔 촬영하는 것으로서 대화하면서 두 인물이 서로를 바라보는 시선을 묘사하는 것이다. 이와 유사한 것으로서 어떤 상황에 대한 인물의 표정을 촬영하는 것을 리액션 샷(Reaction Shot)이라고 합니다. **부록** Y7-11(리액션 샷).mp4

[리액션 샷의 예. 상항에 대한 웃음과 감흥. Y7-11.mp4]

4 시공의 이동

카메라의 움직임 유무와 그 움직이는 방식, 그리고 인위적인 시간의 조작 방식에 따라 여러가지 촬영법이 있습니다.

❶ 고정 샷과 패닝 샷, 틸트 샷

고정 샷은 삼각대와 거치대 등에 의해 카메라가 어딘가 고정되는 스테이틱 샷(Static Shot), 픽스 샷(Fix Shot)이라고도 하는데 특히 삼각대에 올려졌을 경우에는 좌우로 고개를 돌리는 패닝 샷(Panning Shot)과 위 아래로 움직이는 틸트 샷(Tilt Shot)도 가능해집니다.

고정샷은 과거에서부터 현재까지 가장 기본적이고 흔한 촬영법으로서 대상에 대한 집중도가 높아서 인터뷰, 뉴스, 풍경 촬영 등에 널리 쓰여왔고, 특히 근래에는 1인 영상작가들의 증가로 더욱 보편화된 촬영법입니다.

패닝 샷과 틸트 샷은 고정 샷의 지루함을 덜어줄 수 있는 방법들입니다. 좁은 화각으로 피사체를 이동하는 것은 광각 렌즈로 인물과 풍경을 한 순간에 담는 것과는 차이가 있습니다. 그것은 작가가 각 시간마다 시청자에게 무엇을 바라봐 줄 것인가를 요구할 수 있으며, 때로는 음악적인 율동을 만들 수도 있습니다. 이에 반하여 광각렌즈는 한꺼번에 모든 것을 보여주기 때문에 시선 변화에 의한 이야기의 전개력과 집중도가 약합니다. '좁은 화각에 의한' 패닝과 틸트 샷은 어찌보면 시간의 흐름을 구도의 변화로 표현할 수 있다는 점에서 영상에 더욱 잘 어울리는 샷일 겁니다.

부록 Y7-12(틸트샷).mp4와 Y7-13(패닝샷).mp4

[틸트 샷의 예. 하늘에서부터 인물로 내려오는 변화 그리고 리듬감. Y7-12.mp4]

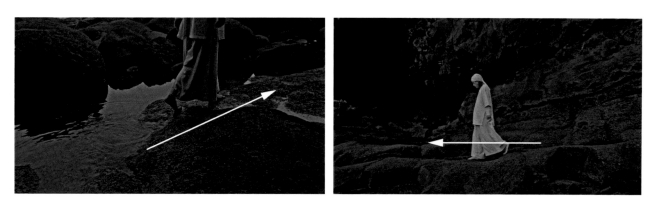

[패닝 샷의 예. 인물의 동선을 따라가는 경우. Y7-13.mp4]

그런데 1인 작가의 셀프 촬영에서는 패닝 샷과 틸트 샷이 불가능하지만 다음과 같은 방법으로 극복할 수 있습니다.

▶ 삼각대로 촬영한 것을 편집 작업에서 크롭(화면 자르기) 키프레임으로도 가능합니다. 이때 원본이 6K나 8K 촬영분이면 해상도 유지측면에서 더욱 유리합니다. 필자가 즐겨 사용하는 방법입니다.

▶ 피사체를 추적/촬영해주는 자동 PTZ(Pan Tilt Zoom) 헤드나 해당 기능을 가진 짐벌이 판매되고 있습니다. PTZ 제품에는 카메라나 스마트폰을 얹어 사용하는 것과 본체에 카메라가 내장된 것이 있습니다. 그리고 짐벌은 추가 부속품을 따로 구매해 장착하는 경우가 많습니다.

[인물 추적 헤드와 짐벌 (출처: Jigabot/Hohem/DJI홈피)]

❷ 트래킹 샷과 크레인 샷

트래킹 샷(Tracking Shot)은 바닥에 레일을 깔고 카메라가 부드럽게 이동하며 인물을 쫓아다니면서 촬영하는 것이고, 크레인 샷(Crane Shot)은 마치 기중기를 닮은 지미집(Jimmy Jib Crane)이라는 장치 끝에 카메라를 메달아 촬영하는 방법입니다. 개인 작가가 아닌 영화나 드라마, 방송 촬영 수준에서 가능한 촬영법입니다.

[카메라용 트랙 (출처: 위키피디아)]　　　　　[지미집 크레인 (출처: TheJibCo.홈피)

❸ 핸드 헬드 샷

개인 작가가 할 수 있는 가장 손쉬운 공간이동의 촬영법입니다. 카메라를 들고 제자리에서 혹은 걸어가면서 촬영할 수 있겠고, 심지어는 뛰면서까지 촬영하는 경우도 있습니다.

핸드 헬드는 카메라 내부의 이미지 안정화 기능(스테빌라이저)를 끄고 하는 경우와 켜고 하는 경우 둘 다 각각의 매력을 갖고 있는데, 흔들림이 가장 많은 전자의 경우는 활동적인 액션과 혼란스러움, 즐거움, 일상 속의 가벼움 등을 표현할 수 있고, 후자의 경우에는 짐벌에 가까운 차분함을 얻을 수 있습니다. 영상 소비층의 취향이 변하고 스마트폰 촬영이 일반화되다보니 핸드 헬드 샷에 의한 영상들도 많아지고 있고, 영상 편집 프로그램에 아예 삼각대로 촬영된 영상을 흔들리게 만드는

이펙터가 등장하기도 했습니다. **부록** Y7-14(핸드헬드샷_부드러운).mp4와 Y7-15(핸드헬드샷_거친).mp4

[부드러운 핸드 헬드샷. Y7-14.mp4]

[거친 핸드 헬드샷. Y7-15.mp4]

❹ 슬라이더 샷, 짐벌 샷, 드론 샷

만일 여러분이 작은 소품, 미술작품, 식물, 문화재, 의상, 앉아있는 인물 등의 정적인 대상을 촬영한다면 필자는 슬라이더를 권합니다. 슬라이더는 약 40~120cm 사이의 다양한 길이가 있는데 고정되어 있는 피사체의 다양한 면모를 담아 내고, 피사체와 주변 환경 간의 원근감을 부각시켜 2차원의 영상에 가려져 있던 3차원의 현장감을 복원시킵니다. **부록** Y7-16(슬라이더샷).mp4

[슬라이더 샷의 예. 피사체의 여러 면모를 보여주고 3차원의 공간감을 연출한다. Y7-16.mp4]

그외 짐벌 샷과 드론 샷에 관해서는 뒷 절에서 설명하겠습니다.

❺ 슬로우 모션

지금까지 위에서 소개된 촬영방법들은 공간을 이동하는 것이었다면 슬로운 모션 샷은 시간을 조작할 수 있는 방법입니다. 슬로운 모션 샷은 우리 눈으로 보기 힘든 빠른 속도의 운동체를 보여줌으로써 신비함과 경외감 등을 느끼게 해주고, 눈으로 볼 수 있었던 것들 조차도 더욱 깊이 생각해

보게 만드는 힘을 갖고 있습니다.

카메라의 녹화버튼을 누르면 1초에 30장 정도의 사진이 연속해서 찍히고, 재생버튼을 누르면 다시 30장이 우리 눈에 보여지는 것이 동영상의 원리란 것은 여러분도 이미 잘 아실 겁니다. 그렇다면 만일 60장을 찍은 후 보여줄 때는 30장으로 천천히 보여주면 어떻게 될까요? 바로 50% 느리게 재생되는 슬로우 모션 영상이 되는 것입니다.

슬로우 모션 촬영은 그렇게 원리가 간단한데 문제는 촬영하는 카메라의 성능입니다. 근래에는 4K 60P(60프레임) 뿐만 아니라 240P까지 촬영되는 카메라들이 출시되고 있습니다. 카메라 기종마다 이 녹화 방식에서 대해서 다음과 같은 차이가 있습니다.

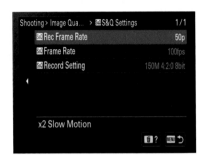 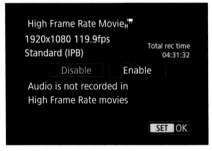 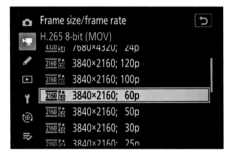

[소니 A7S3(S&Q방식), 캐논 R6mk2(단순방식), 니콘 Z8(단순방식)의 예]

▶ 단순 고속 촬영

60P이던 120이던 설정한 프레임 속도 그대로 촬영합니다. 그 후 재생할 때도 그 프레임대로 재생합니다. 단, 편집 프로그램으로 불러들였을 때엔 프로젝트의 프레임대로 재생되는데 예를들어서 120P 영상을 30P 프로젝트로 불러들이면 30P로 재생됩니다. 이때, 보여주지 않고 건너뛰는 프레임들이 생길 뿐 눈으로 볼 땐 속도에 이상없는 화면이 나옵니다. 유의할 점은 일부 카메라에서는 카메라 내에서 재생할 때 1/4 속도로 느리게 모니터링 되는 경우도 있습니다.

▶ 슬로우앤퀵(S&Q) 촬영

카메라에서 녹화될 프레임 속도와 재생될 프레임 속도를 서로 다르게 정하는 방식입니다. 예를 들자면 녹화는 120P하고 재생되는 속도는 30P로 해 둘 수 있습니다. 따라서 카메라 안에서건 편집 프로그램에서건 이 영상 파일을 재생하면 1/4 느린 슬로우 모션으로 보입니다.

보통은 위의 두 방식 중 한 가지만을 채택하곤 하지만 둘 다 지원하는 카메라도 있습니다. 고속촬영을 하는 이유가 대부분 슬로우 모션 비디오를 얻기 위해서이므로 후자의 S&Q 방식이 편집상황을 미리 예상할 수는 있어 편리합니다. 그러나 필자는 직관적인 전자의 방식을 좋아합니다.

부록 Y7-17(슬로우모션).mp4

[슬로우 모션의 예. 눈이 내리는 모습을 느리게 거꾸로 재생시켜 보았다. Y7-17.mp4]

❻ 타임랩스

타임랩스(Time Lapes) 또한 시간을 조작하는 촬영기법이지만 슬로우 모션처럼 1초에 수십~수백장을 촬영하는 것이 아닌 그와 반대로 수초~수백 초에 1장씩 촬영해갑니다. 슬로운 모션은 시간을 길게 펼치는 것이고, 타임랩스는 오랜 시간을 짧게 압축합니다. 쉽게 말해서 타임랩스는 오랫동안 이루어지는 과정을 단 몇 초만에 빨리 보여주는 셈입니다.

40분 정도의 변화(?)

[30초 마다 1장씩 촬영한다면 1분에 2장 ➜ 60분에 120장을 얻을 수 있고, 이것은 4초의 영상이 된다(30프레임 작업시)]

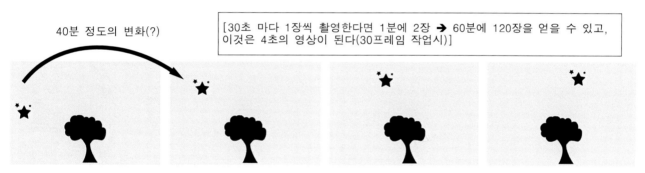

[타임랩스 촬영의 원리]

보통 구름, 안개, 일출, 일몰 그리고 별과 은하수가 타임랩스의 단골 촬영대상인데 적절한 촬영 간격이 중요합니다. 느린 구름과 안개, 일몰 일출은 2초 정도, 빠른 구름은 1초 정도 그리고 별과 은하수는 30초 안팎이 적당합니다. 특히, 어두운 별 촬영은 15~30초 정도의 긴 노출 시간이 필요하기 때문에 촬영 간격을 더 이상 좁힐 수가 없습니다. 그리고 ISO는 얼마가 좋은가, 조리개은 얼마가 좋은가 등의 문제는 카메라의 센서 성능과 렌즈의 해상도에 따라 달라지는데 필자는 ISO를 800이하 정도, 조리개는 F4 정도를 즐겨 사용했습니다.

별의 분산빛을 좁고 또렷할 것인지 아니면 부드럽게 퍼뜨릴 것인지 등의 선택도 있고, 긴 궤적까지 찍을 것인지 등의 선택 사항에 따라서 셔터 스피드도 달라집니다.

또, 타임랩스 촬영에서는 카메라에 외장 배터리를 연결하는 것이 좋고, 차가운 밤 날씨에는 렌즈에 끼는 이슬과 서리를 증발시켜주는 렌즈 히터(AntiFog Belt)가 필요합니다.

부록 Y7-18(타임랩스).mp4

[타임랩스 촬영의 예. 주간. Y7-18.mp4]

 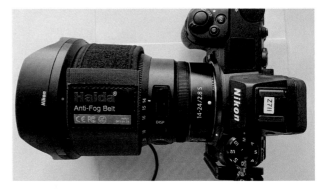

[타임랩스 촬영의 예. 야간. 렌즈에 맺히는 이슬을 증발시켜주는 렌즈 히터 (출처:Haida 홈피). Y7-18.mp4]

카메라에 삼각대에 올려놓고서 고정적으로 하는 경우에는 외장 셔터 릴리즈를 사용하고, 전동 슬라이더에 올려놓을 때에는 외장 셔터 릴리즈를 사용하지 않고, 슬라이더의 컨트롤러에 셔터 케이블을 꽂은 후 컨트롤러가 알아서 촬영하도록 맡겨두어야 합니다. 그래야만 슬라이더의 이동과 셔터 누르는 시각이 서로 동기화됩니다.

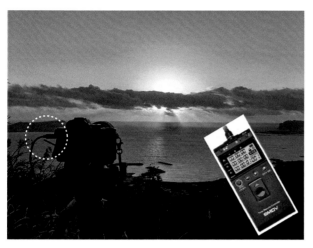

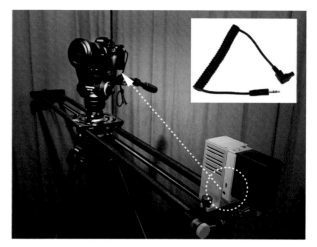

[외장 유무선 셔터 릴리즈를 사용한 경우]　　　　　[슬라이더의 셔터 컨트롤 단자를 이용하는 경우]

5 　바라보는 각도/심도

인물이나 주요 피사체를 기준으로 그것을 바라볼 때의 각도(Angle)와 또는 조리개에 의한 심도로 구분해 보았습니다. 각 앵글/심도에서 느껴지는 감정은 우리가 상식적으로 느끼는 감정과 일치합니다.

❶ 로우 앵글 샷, 아이 레벨 샷, 하이 앵글 샷, 버즈 아이 뷰

로우 앵글 샷(Low Angle Shot)은 대상보다 아래에서 올려다보는 것으로서 영웅, 경외, 존경의 느낌을 줍니다.

아이 레벨 샷(Eye Level Shot)은 대상의 감정에 가장 잘 교감이 되고 가장 현실적인 이해가 이루어지기 때문에 가장 널리 쓰입니다. 그래서 Normal Angle이라고도 불립니다.

하이 앵글 샷(High Angle Shot)은 대상이 시청자보다 약하게 보여서 극의 내용에 따라서는 연민이나 멸시의 감정이 생길 수 있습니다.

버즈 아이 뷰(Bird's Eye View)는 낮을 때엔 하이 앵글과 유사한 감정을 불러일으키겠지만 그 높이가 올라 갈수록 감정이 배제된 관조적 시선이 될 것입니다. 필자는 개인 창작자이지만 실험적인 촬영을 좋아하다보니 촬영 장비를 직접 자작하여 아래 장면들을 촬영했었습니다.

부록 Y7-19(로우,아이레벨,하이,버즈아이뷰).mp4

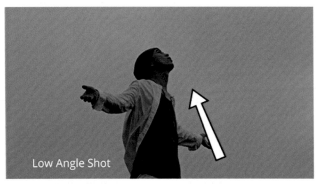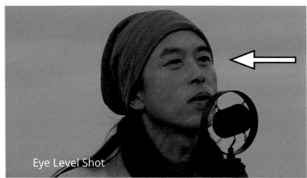

[로우 앵글 샷, 아이 레벨 샷. Y7-19.mp4]

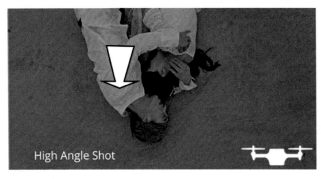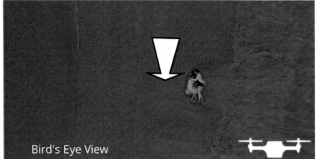

[하이 앵글 샷, 버즈 아이 뷰의 예. Y7-19.mp4]

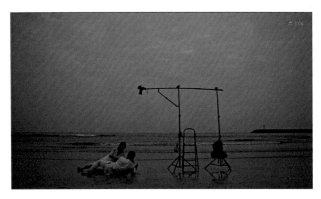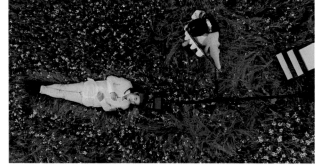

[필자의 하이 앵글 촬영 장면]

❷ 딥 포커스, 쉘로우 포커스

딥 포커스(Deep Focus)는 렌즈의 조리개를 가능한 범위까지 조여서 프레임 안에 있는 피사체들을 선명하게 촬영하는 방법입니다. 즉, 여러 피사체들과 카메라 사이의 거리가 각기 달라도 최대한 촛점이 모두 맞게하는 촬영법으로서 조리개를 많이 조여야하므로 광량이 충분히 확보된 환경에서 가능합니다. 이 방법을 의도적으로 사용하는 이유는 화면에 등장하는 인물과 환경 등에 대해서 카메라맨과 감독이 특정 대상에게 촛점을 맞추지 않겠다(=중요도를 편중시키지 않겠다)는 가치 중립성과 객관성을 유지하기 위해서입니다.

쉘로우 포커스(Shallow Focus)는 딥 포커스와는 반대로 조리개를 많이 개방하여 앞 뒤 피사체들

간의 촛점을 불일치하게 만드는 촬영법입니다. 신비하고 몽환적이고 따스한 느낌이 연출되는데 사진처럼 중심인물에게만 촛점을 맞추고 주변을 흐리게 하는 방법도 좋지만 영상 예술의 잇점을 살려서 촛점을 부드럽게 이동시키는 것도 매력적입니다. **부록** Y7-20(쉘로우포커스)

쉘로우 포커스에서 사용법 중에는 중심 대상이 아닌 주변 대상에게 촛점을 맞추어 시청자들에게 호기심과 기대감, 신비감을 느끼게 하는 경우도 많습니다.

[쉘로우 포커스의 예. Y7-20.mp4]

쉘로우 포커스 촬영은 렌즈를 수동촛점(MF) 상태로 전환한 후 손으로 촛점 다이얼을 돌려서 하게 되는데 화면의 흔들림을 방지하고 보다 부드러운 변화를 위해서 팔로우 포커스라는 장치를 달기도 합니다.

[팔로우 포커스 (출처: Tilta홈피)]

❸ 설정 샷, 재설정 샷

설정 샷(Establishing Shot)은 시작될 이야기의 전반적 상황을 알려주기 위한 전체 풍광, 전체 환경을 보여주는 장면을 말합니다. 이 장면을 담기 위해서는 특성상 익스트림 롱 샷이나 롱 샷, 혹은 버즈 아이 뷰가 널리 사용되겠지만 로우 앵글 샷이나 틸트 샷, 패닝 샷 등으로 담아낼 수도 있습니다. 그리고 긴 영상에서는 중간에 필요하다면 현재의 환경을 다시 인식시키기 위해 설정샷이 또 등장할 수도 있는데 그것을 재설정 샷(Reestablishing Shot)이라고 합니다. 다음 예제영상은 드론에 의한 버즈 아이 뷰에 의한 설정샷입니다. 이 설정 샷을 통해 주제 또는 주제의 중요성을 암시하고 있습니다. **부록** Y7-21(설정 샷).mp4와 Y7-22(설정 샷).mp4

[설정 샷의 예1. 드넓은 오름 위에서 자유와
꿈의 소중함을 이야기. Y7-21.mp4]

[설정 샷의 예2. 어두운 계곡의 텅빈 장면을 통해
무엇인가 채워질 필요성을 암시. Y7-22.mp4]

❹ 오버 디 오브젝트 샷

오버 디 오브젝트 샷(Over The Object Shot)은 돌, 창문, 풀, 꽃, 나뭇잎, 수면, 거울 등과 같은
어떤 사물 너머로 대상을 바라보는 촬영법입니다. 주변환경에 대한 정보를 전달함과 동시에 사물과
연관된 감성을 유발하고, 걸쳐져 있는 사물이 암축하는 정서가 대상에게 투영됩니다. 예를 들어서
꽃 너머로 사람을 바라본다면 행복의 정서가 조성됩니다.

다음의 첫번째 예제는 중심 대상에 대하여 촛점과 구도에서 소외시킴으로써 쓸쓸한 분위기가 나타나고, 두번째 예제는 바람에 흔들리는 목초들을 통해 인물들을 바라봄으로써 활기를 복돋우고 있습니다. **부록** Y7-23(오버 디 오브젝트1).mp4와 Y7-24(오버 디 오브젝트2).mp4

[오버 디 오브젝트 샷의 예1. Y7-23.mp4]

[오버 디 오브젝트 샷의 예2. Y7-24.mp4]

❺ 백라이트 샷

백라이트 샷(Backlight Shot)은 우리말로 역광촬영에 해당되는데, 대상의 뒷 면에 강한 광원을 배치하는 방법입니다. 일반 촬영에서는 피하려고 하는 상황이지만 신비함, 몽환, 따스함, 혼란, 격정, 위압감 등의 특별한 정서 유발을 위해서 의도적으로 사용됩니다. 강한 대낮의 태양에서는 대상이 검은색 실루엣이 되버리지만 옆으로 비스듬히 비치거나 여명, 노을, 가로등 처럼 약하게 분산되는 빛에서는 플레어(빛퍼짐)가 발생하여 대상의 얼굴에 그 빛깔이 아름답게 함유되기도 합니다.

부록 Y7-25(백라이트 샷1).mp4와 Y7-26(백라이트 샷2).mp4

[백라이트 샷의 예1. Y7-25.mp4]

[백라이트 샷의 예2. Y7-26.mp4]

6 동적 촬영법 - 핸드헬드, 슬라이드, 짐벌, 드론

카메라에 의한 동적 촬영법은 주로 핸드헬드와 슬라이드, 짐벌, 드론 등에 의해서 이루어지는데 대상의 움직임을 담는 것 뿐 아니라 바라보는 시청자의 심리적 시선까지 이동시킴으로써 실제 상황에 대한 교감을 더욱 극대화시킬 수 있으며 때로는 현실에서 경험할 수 없었던 새로운 감성 영역까지 창조해 냅니다. 정적 촬영법이 회화적, 고전적 미감이었다면 동적 촬영법은 피사체와 그것을 바라보는 존재가 함께 움직이는 상대주의적이고 능동적인 관점을 연출합니다. 이 촬영법은 전세계적인 경향으로서 촬영기기들의 발전에 의해 더욱 확대되고 있습니다.

더우기 카메라의 이미지 안정화(Stabilization) 기술의 발전으로 인하여 촬영자들의 핸드헬드 촬영에 대한 선호도가 증가하고 있고, 대중들의 미감 또한 그 결과물에 더욱 친숙해지고 있습니다.

우선 핸드헬드 촬영에 있어서 만일 걸음걸이가 행해질 것이라면 최대한 양 손으로 카메라를 균형있게 잡고 무릎을 살짝 구부린 채 닌자처럼 걷고, 신발은 밑창이 부드러운 운동화가 좋습니다.

그리고 짐벌은 카메라의 역동적인 움직임으로 인하여 피사체가 화면의 중앙을 벗어나기 쉽기 때문에 일반적으로는 광각렌즈 (14~35mm)를 많이 사용하고 숙련된 촬영자나 느린 움직임일 경우에만 표준/준망원(50~85mm) 렌즈를 사용합니다. 걸음걸이의 방법은 핸드헬드의 경우와 같습니다.

[짐벌에 유용한 광각렌즈]

지금부터 소개될 촬영법들은 흔들림과 이동범위의 차이를 제외하고는 핸드 헬드, 슬라이드, 짐벌, 드론이 서로 거의 일치합니다.

참고로 이어서 소개 될 'Tracking Low'나 'Orbit'이나 'Passing&Watching'이나 'Tilt Up/Down (인물이 등장할 경우)'같은 경우는 인물을 위대하게 만드는 '영웅샷(Hero Shot)'이라고도 합니다.

❶ 단순 이동 (Simple Moving)

특정 대상을 쫓지 않고, 앞으로/옆으로/뒤로 혹은 위를 보며 이동합니다. 걸어가는 인물과 비행체의 시선을 묘사하거나 풍경을 제시할 때 유용합니다. 이때 무심한듯 보이는 샷이지만 좋은 구도를 선택하고 피사체들 사이의 원근과 빛의 변화 등을 포착하여 3차원의 공간감을 추가한다면 더욱 매력적인 샷이 될 것입니다. **부록** Y7-27(단순이동_짐벌).mp4

[단순이동의 예. 짐벌. Y7-27.mp4]

최근 3차원 공간을 시원하게 누비며 시청자들을 감탄하게 만드는 것이 바로 드론입니다. 드론이 알려지기 시작한 초반에는 이 단순 이동 샷만 구사해도 사람들을 매혹시키기에 충분했으나 이제는 익숙해져서 이 샷을 남발해서는 안될 것입니다. 기존 카메라 샷들과 마찬가지로 명확한 목적을 지닌 샷을 구사해야 합니다. **부록** Y7-28(단순이동_드론).mp4

[단순이동의 예. 드론. Y7-28.mp4]

❷ 선 추적 (Following The Line)

고정된 피사체의 외곽선, 정렬상태, 구조물, 지형선, 해안선 등을 좀더 집요하게 따라감으로써 그 아름다움을 담아냅니다. **부록** Y7-29(선 추적_짐벌,슬라이더).mp4와 Y7-30(선 추적_드론).mp4

[선 추적의 예. 짐벌과 슬라이더. Y7-29.mp4]

[선 추적의 예. 드론. Y7-30.mp4]

❸ 헤쳐 가기 (Moving Through)

나뭇잎/풀잎 등의 사이를 헤치며 가거나 창문/자동차문/오솔길 등을 통과하고, 벽면/책상/수면 등을 밀착해서 이동합니다. 첫번째, 자연 목초들 사이를 느린 속도로 스치며 지나갈 때엔 사물들을 어루만지는 듯한 느낌과 근접 피사체들의 몽환적인 쉘로우 포커스에 빠져들게 만듭니다.

두번째, 좁은 공간을 빠른 속도로 꿰뚫고 나아갈 때는 아슬아슬한 긴장 속에 위험, 역경 등을 극복해 나갈 때의 호쾌함과 성취감을 느끼게 합니다. **부록** Y7-31(헤쳐 가기_짐벌,핸드헬드).mp4와 Y7-32(헤쳐 가기_드론(느리게)).mp4, Y7-33(헤쳐 가기_드론(빠르게)).mp4

[헤쳐 가기의 예. 짐벌과 핸드 헬드. 목초들의 쉘로운 포커스 효과로 몽환적인 분위기가 연출된다. Y7-31.mp4]

[헤쳐 가기의 예. 드론. 느리고 부드럽게 나무 사이를 뚫고 가면 신비한 아름다움을 준다. Y7-32.mp4]

[헤쳐 가기의 예. 드론. 빠르게 사물이나 새들 사이를 빠져 나갈 때 스릴감과 호쾌한 느낌을 준다. Y7-33.mp4]

❹ 따라 가기 (Tracking)

이동하는 대상을 뒤/앞/옆에서 따라 다닙니다. 이때 인물 주변의 시설물/자연물이 갖고 있는 매력이 돋보이게 앵글을 약간씩 변화시키는 것이 좋으며 또, 주변에 근접한 사물이 스쳐 지나갈 때 공간 이동의 매력이 더욱 증가합니다.

아래의 예에서는 인물이 이동하면서 거쳐가는 입구의 무늬와 흔들다리, 고목나무의 매력이 함께 담겨지도록 촬영 앵글에 약간씩 변화를 주었습니다. **부록** Y7-34(따라가기_짐벌).mp4

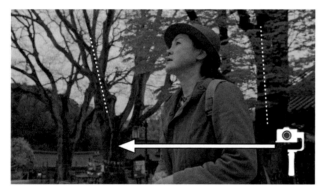
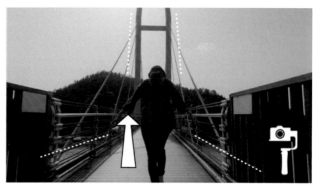

[따라가기. 짐벌. 인물과 사물들 간의 원근관계를 활용한다. Y7-34.mp4]

그리고 짐벌로 대상보다 높게 하이 앵글로 촬영할 때에는 연장봉을 추가로 끼우는 것이 좋습니다. 필자의 경우엔 연장봉을 넘어서서 아예 모노포드를 사용합니다. 여담으로 드론을 손에 잡고 짐벌처럼 촬영하는 경우도 많습니다.

특히, 대상보다 낮게 로우 앵글로 따라갈 때 짐벌의 경우에는 거꾸로 뒤집어 촬영하는 것이 편한데, 이것을 언더 슬렁(Underslung) 샷이라 합니다.

부록 Y7-35(따라가기_짐벌,드론_하이앵글).mp4와 Y7-36(따라가기_짐벌_로우앵글).mp

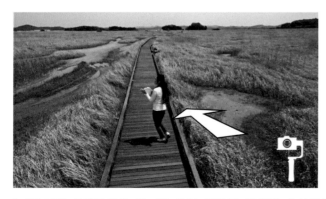
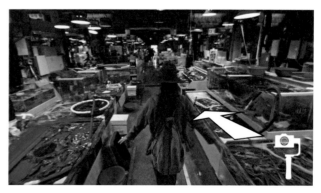

[따라가기_하이앵글의 예. 탁 트인 들판과 펼쳐진 수산물들을 함께 볼 수 있다. Y7-35.mp4]

[따라가기_하이앵글의 예. 단순히 새의 시각을 넘어서서 초월적인 존재가 바라보는 관점이 된다. Y7-35.mp4]

[따라가기_로우앵글의 예. 인물을 올려다 보면 경건함, 영웅, 여왕처럼 느끼게 된다. Y7-36.mp4]

❺ 이동하며 틸트 업다운 (Moving with Tilt Up/Down)

삼각대 틸트 업/다운 촬영법과 동일한데 단지 움직이면서 이루어진다는 점이 다르고 그 결과에 의한 분위기 또한 더욱 흥겹고 역동적입니다. 특히 드론의 이동 속에서 이루어지는 틸트 업/다운은 신비롭고 환상적이기까지 합니다. 보통 짐벌에서는 엄지 손가락의 죠그셔틀로 이루어지고, 드론에서는 검지 손가락의 다이얼(틸트 업/다운)로 이루어집니다. **부록** Y7-37(이동하며 틸트 업다운_짐벌).mp4와 Y7-38(이동하며 틸트 업다운_드론).mp4

[이동하며 틸트 업다운. 짐벌. Y7-37.mp4]

[이동하며 틸트 업다운. 드론. Y7-38.mp4]

❻ 접근 샷/후퇴 샷 (Push In/Out)

대상에게 카메라가 다가가거나 멀어집니다. 종종 대상 앞에 다가왔을 때 비로소 촛점을 맞게 하는 경우도 있습니다. 이 촬영법은 멀리 있는 대상에 대한 궁금증을 유발하고 그것을 점증적으로 해결해 줍니다. 즉, 가까와지고 멀어짐으로써 관심도와 친근함의 변화를 주는 화법입니다.

부록 Y7-39(접근,후퇴_,짐벌,드론).mp4

(접근,후퇴_,짐벌,드론. Y7-39.mp4)

❼ 주변 회전 (Orbit, Parallax)

움직이거나 정지된 피사체의 주변을 돕니다. 대상의 모든 면을 여실히 보여주는 개방적인 정서를 불러일으키는데 피사체가 사람일 경우에는 보는 사람 뿐만 아니라 보여지는 사람의 마음까지 자유를 만끽하고 있음이 연출됩니다. 정지되어 있는 피사체에게도 생기를 불러일으키기 때문에 움직이는 피사체에게는 그 효과가 배가됩니다. 필자는 특히 춤추는 인물에 대해서 이 촬영법을 적극 활용하고 있는데 춤을 추는 사람의 동선과 활력을 몇 배로 증가시켜 줍니다.

부록 Y7-40(회전_짐벌).mp4

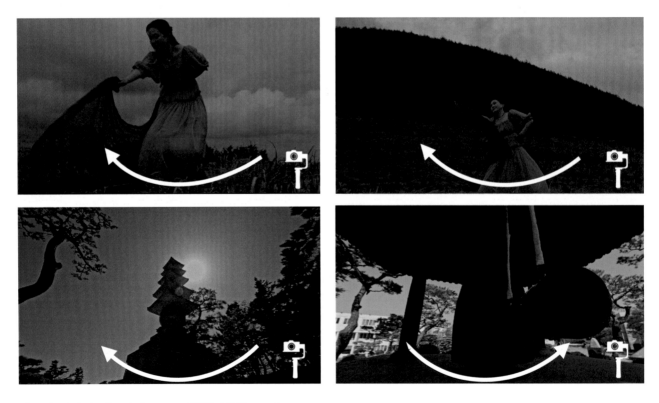

[주변 회전의 예. 짐벌. Y7-40(회전_짐벌).mp4]

다음은 드론으로 회전 촬영을 한 예제영상입니다. 사람을 촬영할 경우에 셀프 촬영에서는 '자동 회전 기능'을 사용해도 되지만 일반적으로 드론은 수동 조작을 할 때 더 좋은 화질(포맷)을 제공합니다. 또, 거대한 지형, 거대한 산맥 등은 상대적으로 비행속도가 느리게 보이므로 편집시 2~6배 정도로 속도를 배가시키는 것이 좋습니다. **부록** Y7-41(회전_드론).mp4

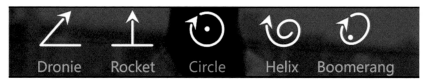

[드론의 자동 촬영 기능. 피사체를 중심으로 다양한 패턴 비행으로 촬영을 해준다]

[주변 회전의 예. 드론. Y7-41.mp4]

❽ 스쳐 가기 (Passing)

대상의 움직임 여부와 상관없이 카메라가 움직이면서 대상을 스쳐 지나갑니다. 이후 시선이 무의미한 곳으로 갈 수도 있고, 대상이 지향하는 것을 바라 볼 수도 있습니다. 다음의 예에서는 빠르게 걷는 인물을 쫓아가 스친 후 목적지를 비추는 장면들로서 진취적인 활기, 미래지향적인 분위기를 느끼게 합니다. **부록** Y7-42(스쳐가기_짐벌).mp4

[스쳐가기의 예. 짐벌. Y7-42.mp4]

드론이 인물에게 다가왔다가 멀리 진행해가는 장면은 여행과 모험심을 자극합니다. 참고로 인물에게 다가왔다가 전방을 향해 나아가는 장면을 셀프 촬영하고자 한다면 '크루즈 컨트롤 기능(미리 지정한 경로를 자동 비행)'이 편리합니다. **부록** Y7-43(스쳐가기_드론).mp4

[스쳐가기의 예. 드론. Y7-43.mp4]

❾ 스치며 바라보기 (Passing&Watching)

카메라가 대상을 바라보며 접근하다 스치고 멀어지되 대상을 계속 주시합니다. 인물이나 사물을 영웅이나 소중한 존재로 느끼게 만드는 영웅샷(Hero Shot) 가운데서 가장 박진감 넘치는 촬영법입니다. 롱 테이크보다는 짧게 지나가는 악센트 영상으로 효과적인데 지반이 비교적 평탄하고 넓어야 안전합니다. 그리고 드론 촬영에 있어서는 고속 촬영이다보니 조종의 난이도가 높아서 센서 드론보다는 레이싱 드론에 적합합니다.

부록 Y7-44(스치며 바라보기_짐벌).mp4

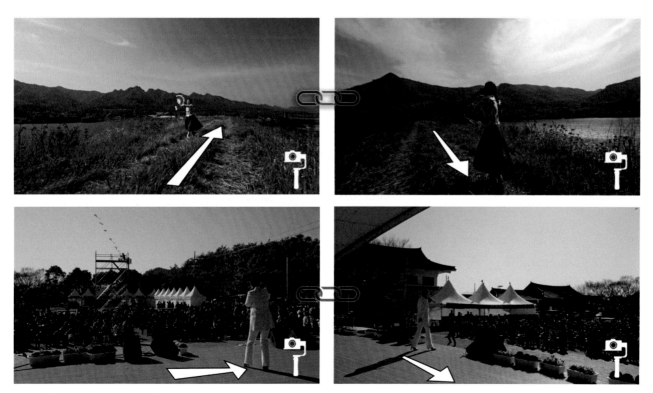

[스치며 바라보기의 예. 짐벌. Y7-44.mp4]

⓾ 드러내기, 숨기 (Reveal, Hide)

어떤 사물이나 벽, 문, 창틀, 구름 등에 가려졌거나 프레임 밖에 있던 대상이 드러나는 촬영법 입니다. 또는 그 반대로 가려질 수도 있습니다. 궁금증을 유발한 후 충족시켜주는 화법입니다. 이때 촛점을 어디에 두느냐는 해당 장면이 갖는 목적에 따라 달라집니다. **부록** Y7-45(드러내기,숨기_짐벌).mp4와 Y7-46(드러내기,숨기_드론).mp4

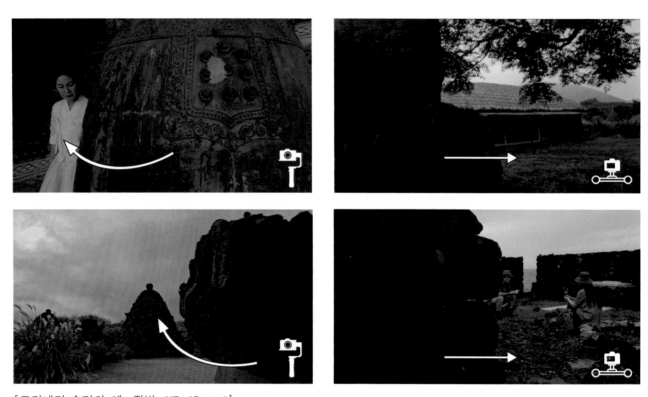

[드러내기,숨기의 예. 짐벌. Y7-45.mp4]

[드러내기,숨기의 예. 드론. Y7-46.mp4]

⓫ 인셉션, 보텍스

인셉션 또는 보텍스(Inception, Vortex)라고 부르는 촬영법으로서 전방 또는 하늘이나 지상을 향해 360도 회전하며 촬영하는 것입니다. 짐벌은 Roll축을 360도까지 회전 시키는 것이 가능하지만 핸드 헬드에서는 회전 범위의 제한이 생깁니다. 그리고 일반 센서 드론에서는 지상을 내려다보는 방향으로는 가능하지만 전방으로는 불가능하기 때문에 이 경우에는 레이싱 드론(FPV)을 사용해야 합니다. **부록** Y7-47(인셉션_짐벌,드론).mp4

[인셉션 샷의 예. 짐벌과 드론. Y7-47.mp4]

Chpt8. 편집 배열_Vlog

촬영된 영상들을 편집프로그램의 타임라인 위에 자르고 배열하는 것을 컷편집(Cutting, Cut Editing)이라고 합니다. 이 장에서는 브이로그를 예제로하여 컷편집과 클립 배열의 방법들을 소개하려고 합니다. 클립들의 단순한 배열이 아닌 전체 주제를 부각시킬 수 있는, 지능적인 커팅과 배열이 필요합니다. 물론 좋은 컷편집이 시작되려면 촬영 단계에서 그것을 사전에 예상하고 촬영이 이루어졌어야 합니다.

기성 영화에서의 컷편집에는 다음과 같은 방법들이 있습니다.

▶ 컨텐츠 컷: 대사나 정보 단위로 자르기

▶ 액션 컷: 동작의 연결성을 위주로 자르기

▶ POV컷(Point Of View, 시선 샷): 주인공의 시선을 따라간다. 상황에 대한 공감도가 높다.

▶ 점프컷: 액션의 중간을 건너뜀. 유튜브 컨텐츠들이 대표적이다.

▶ 그래픽(비주얼) 매치 컷: 모양, 움직임, 사운드가 유사한 두 영상을 연결한다

▶ 크로스 컷: 동시간에 일어나고 있는 다른 사건을 연결해 보여준다.

▶ 사운드 컷: 음악이나 효과음에 맞추어 화면이 연결된다.

▶ L컷: 앞 장면의 사운드가 남은채 넘어간다.

▶ J컷: 다음 장면의 사운드가 미리 나온다.

▶ 제로컷: 화면 앞에 있는 사물이 카메라를 가리면서 다른 장면으로 넘어간다.

▶ 매치컷: 모양이 비슷하거나 의미가 중첩되는 피사체를 이어붙임

▶ 스메쉬 컷: 서로 반대되는 영상을 연결한다.

▶ 프리즈 컷: 사진처럼 정지된 영상을 보여준다.

▶ 인서트 샷: 인물의 동작을 구체적으로 보여주거나 상황을 보충 설명한다.

▶ 트랜지션: 두 영상 사이에 전환 효과를 넣는다. 리졸브, 아이리스, 와이프 등

▶ 분할화면: 한 화면을 둘로 나누어 두 사건을 보여준다.

▶ B Roll: 중심 인물이나 중심 이야기의 주변환경을 담아두는 영상, 또 다른 화각으로 담아두는

여분의 영상.

이와 같은 다양한 컷편집과 영상의 종류들이 있는데 위의 설명들을 읽어보기만 해도 여러분들은 영화 속에서 보았던 장면들이 떠오르면서 '아..'하고 쉽게 이해할 수 있는 것들이 많습니다. 그런데 필자는 전문 영화 속에서 사용되는 외래어 명칭이 아닌 두 클립의 관계나 이야기와의 연관성을 기준으로 한 배열 개념을 제시해 봅니다.

즉, 기존 영화에서 이루어졌던 편집개념들을 우리말로 쉽게 변환해 본 것들인데, 이를 통해 작가의 이야기와 영상이 좀더 유기적으로 연결되고 더불어 변화와 흥미를 가미할 수 있으리라 생각합니다.

분 구	배열 방법	특 징
두 클립의 연결	점프 배열	뒷 영상이 한 순간에 나타나도록 연결 (≒Jump Cut, Fast Cut)
	전이 배열	앞과 뒤의 영상을 트랜지션 효과로 연결 (≒Transition)
	시간 배열	시간이나 활동 순서대로 배열
	역순 배열	미래에 나올 장면을 먼저 제시하거나 과거의 사건을 떠올리는 영상
	짧은 배열	약 1초 미만의 짧은 영상들로 숨가쁘게 배열
	긴 배열	약 4~5초 이상의 긴 영상을 배열 (≒Long Take)
	유사 배열	모양이나 정서가 비슷한 두 영상을 연결하거나 화면 속의 사물로 카메라를 가려서 다음 장면으로 연결한다 (≒Match Cut)
	대비 배열	모양이나 정서가 서로 반대이거나 엉뚱한 장면을 연결한다 (≒Smash Cut)
연출적인 배열	서술 배열	대사나 나레이션, 이야기를 직접 묘사하는 영상을 배열 (≒Main Shot, A Roll)
	배경 배열	대사, 나레이션을 위한 간접 배경이나 다음 장면으로의 이행을 목적으로 하는 여분의 영상 (≒B Roll, 설정 샷)
	음향 배열	효과음이나 음악의 리듬이나 가사에 맞추어 배열 (≒Sound Cut)
	음향 선행/후행	대사, 현장음, 음악 등이 미리 들리거나 뒤에까지 남게 한다(≒ J컷, L컷)
	부분 샷	사물의 전체 모습/인물의 전체 행동의 일부분을 클로즈업 샷으로 배열 (≒Close Up, Insert Shot)
	반응 샷	상황에 반응하는 인물의 감정/얼굴 표정을 클로즈업 샷으로 배열 (≒Reaction Shot)
	대화 샷	대화하는 인물들의 얼굴을 차례로 배열 (≒Reverse Shot)
	시선 샷	인물이 바라보거나 가리키거나 걸어가는 방향을 비추어 준다 (≒POV Shot, Point Of View)

효 과 배 열	화면 중복	둘 이상의 영상을 한 화면에 투명값을 주어 중복 배치	
	화면 분할	둘 이상의 영상을 한 화면에 나누어 분할 배치	
	변속 영상	영상의 속도에 변화를 가미 (≒Speed Ramping)	
	정지 영상	화면을 정지시켜 사진처럼 보인다 (≒Freeze Cut)	
	암막 영상	영상없이 검은 화면 속에서 자막, 나레이션 및 효과음만 들린다	

[영상 클립의 배열 방법]

이번 장에서는 지금까지와는 다르게 설명에 이어서 예제를 소개하는 방식이 아닌 예제를 분석하는 방식으로 진행해보겠습니다.

1 바람의 노래 - 자연과 하나되는 여정

이 영상은 필자가 2023년 여름에 제작했던 '바람의 노래'라는 브이로그+다큐+뮤직비디오 형식의 작품입니다. 우선 영상의 개요는 "제주도 주민들은 바람에 맞서 싸우며 그에 맞는 여러가지 생활문화를 만들어왔다. 섬에 이주한 음악가 또한 그런 투혼의 과정을 거쳐야 했다. 그러나 그것은 바람에 대한 투쟁이 아니고 그것과의 화합이었다."입니다. 총 길이는 10분이지만 여기서는 전반 1분 30초만 소개하기 때문에 주제 메세지까지 노출되지는 않습니다.

과거부터 시작되었던 섬 사람들의 바람에 대한 저항의 흔적들을 나열해야 했고, 그 뒤를 잇는 이주 음악가의 현재진행적 투혼을 시간순으로 배열 했습니다. 따라서 문화사적 자취들을 하나씩 탐색해

가는 시간 배열과 나레이션을 영상으로 뒷받침해주는 서술 배열이 많이 쓰였습니다.

부록 Y8-01(바람의 노래).mp4

❶ 인트로에서 주제를 함축 (0~19초)

"이 섬에는 바람의 힘 때문에 생김새가 달라진 나무가 있습니다. 그러나 달라진 것은 나무만이 아니었죠. 이곳 섬 사람들과 우리마저도 바람에 맞게 변해야 했습니다" 나레이션에 집중하여 생각해 볼 수 있도록 앙상한 나무 한그루를 긴 영상을 마치 사진처럼 보여줍니다.

❷ 오름 등반을 위한 준비과정 (20~44초)

"태풍이 다가올 무렵 우리는 뮤직 비디오를 촬영하러 높은 오름에 왔습니다. 무거운 장비들을 들고 만반의 준비를 한 후 드디어 정상을 향합니다." 높은 오름을 위한 긴장된 마음과 숙련된 듯한 모습을 부분 샷의 빠른 배열로 표현하였습니다.

❸ 오름을 향해 가는 과정 (45~1:08초)

"자, 해봅시다. 이 섬에 이주한지 6년차, 거친 장애물과 싸우며 촬영을 해왔습니다. 그러나 이 섬 사람들은 오랜 전부터 그것들과 싸우고 있었죠." 카트를 끌고 가는 여러 장면들을 시간 배열하고, 시간의 흐름을 전이 배열로 부드럽게 열거했습니다.

❹ 거친 바람의 모습을 회상 (1:09~1:13초)

"특히, 바람." 지난날 경험했던 태풍의 놀라운 모습을 첨가 배열하였고 또, 지극히 짧은 배열로 태풍의 돌발성과 거침, 그것에 대한 두려움과 공포감을 표현했습니다.

❺ 섬 사람들이 바람에 맞써 온 흔적들을 설명 (1:14초 이후)

"그들의 집 구조는 바람을 이겨 낼 수 있게 만들어져 왔습니다." 바람을 이겨내기 위한 섬 사람들의 노력이 집 구조에서 어떻게 나타나 있는가를 서술 배열을 통해서 하나씩 설명해갑니다.

[Jonna Jinton. https://www.youtube.com/@jonnajinton]

사후 세계가 아니더라도, 도시문명의 혜택을 보지 못하더라도 세련된 교양과 건강한 심신이 있다면 이 땅에서도 천국을 살아갈 수 있음을 보여주는 사람이 있습니다. 바로 500백만 구독자를 가진 세계적인 유튜브 브이로거, 스웨덴의 요나 진톤(1989. Jonna Sofie Jinton)입니다.

도시의 대학에서 사진 및 영상 기술을 전공하다가 중퇴하고 주민이 30여명 뿐인 자기 엄마의 고향으로 이사하여 자연 친화적인 삶을 살아갑니다. 북스웨덴의 원시적이고 아름다운 자연 경치와 명상, 예술 등을 담은 독특하고 감성적인 영상을 공유해 오다가 2016년 스웨덴 농가에서 소를 몰 때 부른다는 'Kulning'를 부르는 그녀의 모습에 전세계인들이 매료되어 버립니다.

그녀의 영상들은 느긋하게 전체 길이가 수십 분으로 길고, 시간의 순서대로 꾸밈없는 일상을 보여주다가 간헐적으로 등장하는 환상적인 풍광으로 사람들을 빨려들게 만듭니다. 그러한 매혹적인 영상과 이야기에는 그녀의 아름다운 미소와 감성 충만한 화법들이 큰 비중을 차지하고 있습니다.

2120년에 올려진 'How I make paint of earth pigments(흙 안료로 물감을 만드는 방법)'이란 영상 일부를 살펴보겠습니다. 전체 길이는 7분 32초이며 개요는 '8년 전에 시작된 나의 그림훈련에는 아름다운 자연이 영감을 주어왔다. 어느날 우연히 블루베리를 안료로 사용해 보았는데 마음에 들었고, 그 후 다른 자연물들 안료로 만들기 시작했다. 예제 영상은 중간 3분 2초까지의 내용입니다.

그녀의 영상들은 처음에 얼핏 보면 한 아름다운 여인이 아름다운 자연 속에서 그림과 음악을 하며 살아가는 모습이 다른 브이로거들과 마찬가지로 편안하게 촬영된 것처럼 보입니다. 그러나 그 편안함 속에는 잘 준비된 구성과 편집이 숨겨져 있다는 것을 이제부터 여러분께 설명드리겠습니다.

부록 Y8-02(Jonna Jinton_How I make paint of earth pigments).mp4

❶ 화가로서의 모습 (0~09초)

"제가 미술에 관심을 갖게 된 것은 이제 8년이 되었습니다." 미술도구를 들고 산 속을 서성이는 모습으로 시간 배열로 보여주면서 화가가 된 자신을 소개합니다. 정확히 무엇을 하고 있는지를 설명하기도 보다는 전반적인 분위기 영상들이 제시되고 있습니다. 인트로답게 구체적 설명

을 절제하고 다소 느리게 배열되었습니다.

❷ 그림 연습하는 모습들 (10~31초)

"유튜브를 통해서도 공부를 했고, 나만의 그림 스타일을 찾는데 몇년이 걸렸습니다." 열심히 그림을 연습하는 여러 장면들을 서술 배열로 설명하고 있습니다. 구체적 서술이 전개되면서 영상의 호흡이 빨라집니다.

❸ 그림에 영감을 준 자연 (32~49초)

"나의 그림공부에는 항상 이곳의 아름다운 자연이 영감을 주었습니다" 자신이 살고 있는 마을이 얼마나 아름다운가를 알려주기 위해서 아름다운 별과 오로라, 숲과 안개 영상들을 전이 배열과 서술 배열로 펼쳐보입니다.

❹ 다른 모든 활동에 영감을 주는 자연 (50~1:05초)

"내가 음악을 하고 비디오, 그림, 사진 등 무엇을 하던지 그 중심에는 언제나 자연이 있습니다."자신에게 영향을 미치는 다양한 자연의 모습을 짧게 끊어서 점프 배열로 설명을 합니다. 앞서서 자연의 아름다움을 제시한 후 이어서 자신의 변화 모습을 더욱 빠르게 짧은 배열로 보여줍니다.

❺ 자연 안료의 발견 (1:06~1:24초)

"우연히 블루베리를 따다가 안료로 쓰고 싶다는 아이디어가 떠올랐고, 그 결과는 정말 마음에 들었습니다. 그후 다른 자연 안료들을 발견해갔습니다." 자연 안료를 발견하고 새로운 안료를 탐색해가면서 그림을 그리는 모습을 시간 배열, 서술 배열, 점프 배열로 진지하게 설명합니다.

❻ 자연과 하나가 되어 가는 그림들 (1:25~1:41초)

"안료를 수집했던 곳으로 완성된 그림들을 들고 갑니다. 나는 자연의 영감을 받았을 뿐 아니라, 자연이 내 그림의 일부가 되어 기쁩니다" 자신의 그림들을 숲 속에 하나씩 세워가는 모습은 마치 그녀가 화가로서의 성숙되는 과정을 느끼게 합니다. 시간 배열과 전이 배열의 장점이 느껴집니다.

❼ 이야기의 단락 맺기 (1:42초 이후)

자신의 보람을 고백한 후 그 뒷 이야기 전개하기 전에 대자연과 자신의 모습을 보여주며 잠시 휴식을 취합니다.

3 8m² 발코니 정원 - 베트남 Thuy Dao의 브이로그

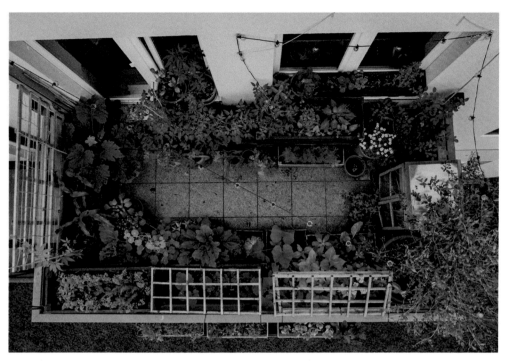

[Thuy Dao https://www.youtube.com/@Her86m2]

"2020년 초, 코로나19 팬데믹으로 세상이 우리 주변을 폐쇄하기 시작하면서, 나는 세상이 우리에게 준 8제곱미터의 공간에서 나만의 행복을 만들어 보자는 생각을 했습니다"

200만 구독자를 가진, 독일에 거주하는 베트남 여성의 정원과 가정 가꾸기 브이로그입니다. 20대에 독일 경제학과 유학생활을 시작으로 독일을 인연을 맺은 후 남편 Tu를 만나 이후 독일에서 딸 하나와 고양이들을 기르며 살고 있습니다. 나레이션도 없고 얼굴도 클로즈업하지 않을 채 주로 정원을 가꾸고 요리와 살림에 관한 영상을 올리고 있는데 그녀 자신이 촬영대상이기에 아무래도 사진 작가 출신의 남편이 주로 촬영을 하지만 그녀 스스로도 직접 촬영하고 편집을 합니다.

[Thuy Dao의 촬영 장면 (출처: https://www.her86m2.com)]

2020년에 올려졌던 'Growing a Vegetable Garden on a Small Balcony(작은 발코니에 채소밭 키우기)'란 영상에서 자신이 사는 임대 아파트의 작은 베란다를 식물들이 가득한 정원으로 만들어 가는 과정을 보여줌으로써 사람들에게 감동을 주었고, 이후 폭발적으로 구독자들이 늘어났습니다. 현재는 독일 시골마을로 이사를 하였는데 그 과정에서도 또 한번의 정성스러운 모습을 보여줍니다. 바로 새로운 집에 이전의 아파트 베란다 정원을 다시금 재현해 가고 있습니다.

정원을 가꾸고 요리를 하고 살림을 하며 가끔 마을을 산책하는 모습, 어찌보면 흔한 브이로그 장르 중 하나이지만 그녀만의 고유한 매력을 파악해 볼 필요가 있습니다.

▶ 첫째, 그녀가 가는 곳이라면 세상 어디든지 그녀의 사랑과 지혜, 창의성을 통해서 아름다운 생명들이 꽃을 피운다는 사실이 확고하게 어필되었습니다. 한번의 이벤트 작업이 아니었고 식물과 정원에 대한 변함없는 애정이 그녀의 변함없는 아름다움이란 것을 구독자들이 신뢰하고 있습니다.

▶ 둘째, 그녀의 자막이야기들은 자신의 삶과 문화에 대한 겸손하고 긍정적인 메세지를 갖고 있는데, 그것을 항상 몸소 보여줍니다. 입으로만 전달하는 의미 과장이나 포장이 없이 자신이 보여준 만큼만을, 직접 보여주면서 언급을 합니다. 그녀의 홈피 https://www.her86m2.com를 둘러본다면 한 그루의 나무와 같이 겸손하면서도 풍요로운 그녀의 지혜가 어디에서 비롯되었는가를 쉽게 알 수 있습니다.

▶ 셋째, 일상 속에서 얻을 수 있는 기쁨, 단순한 삶, 반복된 것이 주는 편안함, 변함없는 보살핌과 배려... 그런 Thuy Dao의 모습은 '매일 똑같이 영원토록 회전하며 인류의 삶을 지켜주는 지구' 그 가이아(Gaia)의 사랑이 작은 체구의 여성으로 형상화된 것처럼 보입니다. 그녀를 향한 구독자들의 감동과 감사의 댓글을 읽다보면 그런 느낌을 받을 수 있습니다.

▶ 네째, 브이로그의 주제를 비롯하여 영상미와 진행 스타일이 일정 수준의 미감을 항상 유지합니다. 구독자들의 공통적인 감탄은 '아름다운 정원!'과 함께 '아름다운 영상!'이기도 합니다. 눈썰미 있는 사람들이라면 알아보았을텐데 영상의 색감이 따듯하고 편안하면서도 풍부합니다. 그 이유 중 한가지는 12Bit 색감이 풍부한 블랙매직디자인의 BMPCC 6K와 캐논의 R5C를 사용하고 있다는 사실입니다. 인류의 여성은 태고적부터 열매나 나물을 채취해와서 남성보다 색을 구분하는 망막 속 원추세포가 더 많다고 하니, 구독자의 대부분이 여성인 Thuy Dao의 채널에 이 카메라들의 기여도가 컸으리라 생각됩니다.

[Thuy Dao의 작업 모습 (출처: https://www.her86m2.com)]

이제부터 그녀의 영상들이 보여주는 다각적인 아름다움들을 이야기 해보겠습니다. 컷편집은 단순하여 시간 배열 위에 작업 모습들을 보여주는 서술 배열들이 주를 이루는데 특별히 그녀의 손 작업이 잘 보이도록 부분 샷(클로즈업 샷)이 상당히 많이 사용되고 있습니다.

영상 전체가 삼각대와 핸드헬드 샷으로 차분하게 촬영되었고, 편집에서는 구도와 색감 중심으로 다듬어져 있습니다. 따라서 컷편집에 대한 설명과 함께 앞 장에서 소개한 촬영법들도 함께 생각해 보겠습니다. 원본 영상의 길이는 약 12분이지만 예제 영상은 4:12초로 요약 압축하였습니다.

부록 Y8-03(Thuy Dau_Growing a Vegetable Garden on a Small Balcony).mp4

❶ 정원 가꾸기가 시작되기 전 (0~37초)

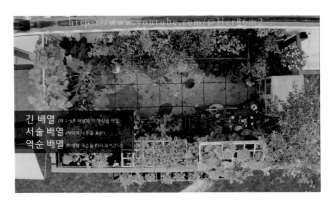

"2020년 2월, 올 해의 마지막 눈이 녹기 전입니다. 이제 원예를 시작할 때입니다. 비어 있는 우리 발코니를 녹색 안식처로 바꾸어야 합니다"영상이 시작되기 전에 이야기의 배경 계절과 계획을 알려주는 인트로입니다. 기후를 알려주는 설정 샷과 미래의 아름다운 정원을 미리 보여주는 역순 배열이 독특합니다.

❷ 정원 공간의 확보 (38~1:35초)

"발코니의 평면도를 그리고, 5월 전에 씨앗이 발아 되도록 미니 온실을 샀고, 원예 공간을 많이 확보하려고 층계 정원을 사서 조립했습니다." 도면을 준비한 후 정원의 틀을 마련해가는 과정들을 시간 배열, 서술 배열로 보여주는데 바쁜 손놀림이 돋보이도록 부분 샷과 짧은 배열로 빠르게 펼쳐 보입니다.

❸ (1:36~1:54초)

"음식물 쓰레기를 활용해 식물들을 위한 퇴비를 준비합니다." 마치 잉태를 위해 양분을 비축하는 엄마의 몸처럼 씨앗을 심기 전에 퇴비를 준비하는 모습을 시간 배열 위에 서술 배열과 부분 샷(클로즈업 샷)으로 나열했습니다. 이후 3초 정도의 바람에 흔들리는 꽃 장면을 배경 배열로 보여줌으로써 퇴비 숙성의 시간을 묘사합니다.

❹ 씨앗 심기 (1:55~2:25초)

"7~8월에 수확을 하려면 지금 3~4월에 씨앗을 심어야 합니다. 우유통에 씨앗을 심고 빛이 드는 창에 놓아두지만 빛이 양과 온도를 잘 조절해야 합니다." 작은 씨앗을 심고 발아 환경을 조성해가는 정성을 부분 샷(익스트림 클로즈업 샷)으로 꼼꼼하게 잘 묘사합니다. 아마도 이 구간부터 여성의 섬세한 배려심이 구독자들에게 강하게 어필되기 시작하는 부분일 겁니다.

❺ 진디물을 막고 격자 설치 (2:26~3:00초)

"진디물이 가득했습니다. 이들을 막기 위해서 쐐기풀을 모아 유기 방충체를 만들었습니다. 그리고 넝쿨들이 의지할 수 있도록 격자를 만들어 설치했습니다." 계속해서 부분 샷들을 짧은 배열로, 시간의 흐름에 맞추어 이어갑니다. 그리고는 배경 배열을 통해서 시간의 경과를 알리고 휴식을 줍니다.

❻ 정원 가꾸기의 의미 (3:01~4:03초)

"누군가가 나에게 말했습니다. 채소들을 싸게 살 수 있는데 왜 기르냐고. 단지 8평방미터의 정원이지만 원예는 나에게 치료이고 기쁨입니다. 그리고 나는 몇 달뒤 정원을 가꾸는 일이 내 영혼을 기르는 일이란 것을 깨달았습니다."

채소를 수확하는 장면들을 배경 배열한 후 그

위에 아름답고 소중한 메세지를 전합니다. 이로써 보는 이들에게 깊은 감동을 전하고 그녀의 영혼을 사랑하게 만듭니다. Thuy Dao는 이렇게 깊은 감동을 낮은 어조로 전달하는 재능을 갖고 있습니다.

❼ 정원의 이전과 이후 모습 (4:04초 이후)

이야기가 모두 끝난 후의 아웃트로에서는 정원의 처음 모습과 이후의 모습을 연결해 보여줍니다. 영상의 모양이 같기 때문에 유사 배열(비주얼)이지만 내용은 서로 반대이기 때문에 대비 배열이기도 합니다. 그리고는 작은 아파트의 전체 풍경이 배경 배열로 깔리면서 끝이 납니다.

전체 영상의 구성을 이야기 해보자면, 느린 인트로와 아웃트로가 영상 본체를 앞뒤로 포장하고 있고, 본 영상은 시간배열과 짧은 배열, 서술 배열 등으로 진행하면서 그 마디 마다 배경 배열로 휴식을 주고 있습니다. 본 영상에는 줄곧 식물들과 손놀림을 자세히 들여다보는 부분 샷을 사용함으로써 분주함을 표현함과 동시에 여성의 꼼꼼한 배려심을 동감하게 만들었습니다.

필자가 볼 때는 책과 영화를 사랑해오던 이가 본능적으로 보여주는 단편소설같은 구성과 서술법이 아닐까 생각됩니다. 이렇게 아름다운 내용은 아름다운 형식과 함께 합니다. 전달하고 싶은 내용을 반복되는 감정적인 구호로 전달하는 것이 아니라 세련되게 다듬어진 양식으로 이야기 해야 합니다.

Chpt9. 내러티브_다큐&여행

근래에 사람들이 문화 전반을 이야기할 때 스토리텔링(Storytelling)과 내러티브(Narrative)라는 단어를 많이 사용합니다. 스토리텔링이란 말그대로 이야기를 전달하거나 공유하는 일을 의미하며, 내러티브는 이야기를 전달함에 있어서 그 내용을 시간적, 공간적으로 조직하고 연결하여 하나의 '유기적 이미지의 세계'을 만드는 작업을 말합니다. 예를들어서 할머니가 아이들에게 '옛날 옛적, 호랑이가 한마리 있었는데 어느날 늦은 저녁에 고개를 넘던 엄마를 헤치고서는 산 아랫 마을에 아이들이 있는 집으로 가서...'라는 전래동화를 이야기한다면 그 행위를 스토리텔링이라고 하고, 그 안에 존재하는 '사악한 호랑이, 늦은 저녁, 희생당한 엄마, 산 아랫 마을, 호랑이의 위협을 받게 될 아이들'과 같은 역할과 공간에 관련된 설정 그리고 이야기의 구조 등을 내러티브라고 합니다.

현대의 비디오 스토링텔링에 수반되는 내러티브는 단순한 이야기의 구성 뿐 아니라 카메라 기술, 자막활용, 음향효과 등과 같은 기술적 장치들도 포함이 됩니다.

물론 1인 영상예술이란 것이 기존의 영화/방송 분야에서 파생된 것이기에 플롯(Plot), 몽타주(Montage), 마쟝센((Mise-En-Scène) 등과 같은 전문적인 개념들에 대한 탐구가 선행된다면 좋을 것입니다. 그러나 이 책에서는 앞 장에서와 마찬가지로 예제영상들의 편집 배열과 촬영법, 거시적인 구성에 대한 분석 수준으로 머물고자 합니다.

다큐멘터리(Documentary)란 실존하는 사물이나 사건, 인물들의 이야기를 담아내는 장르로서 줄여서 '다큐'라고도 합니다. 자연 다큐멘터리, 역사 다큐멘터리 등과 같이 그 안에 담아내는 내용에 따라서 하부 장르들을 분류합니다.

다큐멘터리는 뉴스나 정보영상처럼 사실의 전달에만 국한되지 않고, 영상작가에 의해서 대상을 바라보는 관점과 영상의 주제가 특정한 것으로 지정될 수 있습니다. 그러나 실재된 존재와 실재된 의견을 소재로 하며 그것들은 사전 기획에 의해서 왜곡되지 않기 때문에 픽션 영상과는 엄연히 차별화됩니다.

이 장에서는 그 가운데서도 '인물 다큐멘터리'와 '문화 다큐멘터리'를 예제로 소개해 보겠습니다.

이제 당신은 자유롭습니다 - **Reflections of Life 채널**

[Now You Are Free https://www.youtube.com/@ReflectionsofLife]

"청춘은 삶의 기간이 아닙니다. 그것은 마음의 상태입니다. 그것은 장밋빛 뺨, 붉은 입술, 유연한 무릎의 문제가 아닙니다. 그것은 의지의 문제이고, 상상력의 질이며, 감정의 활력이다. 세월이 지나면 피부가 주름질 수 있지만, 열정을 포기하면 영혼이 주름지게 됩니다." - Samuel Ullman

남아프리카 공화국에 소재한 휴먼 다큐 전문 채널로서 마이클(Michael Raimondo)과 저스틴(Justine Du Toit) 부부 작가에 의해 2017부터 설립, 운영되고 있습니다. 원래는 Green Renaissance(초록의 부흥)라는 이름으로 운영되다가 이후 Reflections of Life(삶의 반영)로 변경하였습니다. 이 부부는 자신들의 직장을 그만 두고 새로운 영상 제작사를 설립하였으나 그 기업이 하는 일이라곤 오직 하나, '인간 영혼이 지닐 수 있는 아름다운 형상들, 우정, 사랑, 용기, 노화와 깨달음 등을 느리고 품위있는 영상에 담아서 보여주는 것'뿐입니다. 거의 모든 제작비를 자신들의 자비로 충당하고 있으며 Patreon의 후원시스템으로 약간의 도움을 받는다고 합니다.

[Michael과 Justine. https://www.youtube.com/@ReflectionsofLife]

원래 남편 마이클은 수백편의 자연/환경 다큐멘터리를 1,000편에 가깝게 촬영했었던 전문 베테랑입니다. 그러나 그가 보여주는 Reflections of Life의 영상들은 과거의 양적 화려함과 대비되는 듯, 간결하게 정돈된 촬영기법들로 담아지고 있습니다. 수백가지의 촬영기법들로 수천마리의 동물들을 취재하던 그가 마치 소중히 남겨두었던 정수를 이제는 인간의 영혼을 위해 사용하는 것처럼 말입니다.

[Jenny Jackson]

2022년에 올려진 '이제 당신은 자유롭습니다(Now Yoy Are Free)'는 90세를 앞 둔 한 여성 화가(Jenny Jackson)의 삶에 대한 생각을 취재한 영상입니다. 그녀는 1935년 영국에서 태어나 골동품 사업을 하며 다양한 방면의 예술가들로부터 영향을 받게 되었고 결국 60세의 늦은 나이에 화가가 되었습니다. 2002년에 남아프리카 공화국으로 이주하여 현재까지 정물화를 주로 그리는 화가로 활동하고 있습니다.

"나의 노화는 내 삶의 질곡을 평탄화시켰고 그 이후에 새로운 삶을 시작할 수 있는 자유를 얻었습니다"라고 말하는 그녀의 성찰은 많은 이들에겐 감동과 용기를 전해주었습니다. 이 영상은 시청자들의 호평과 요청에 의해 추가제작된 그녀

의 세번째 이야기로서 총 12분 16초 길이인데 여기서는 4분 54초로 압축 분석하였습니다. 전반적으로 한 장소에서 삼각대로 인물 인터뷰가 마무리되었고, 그 인터뷰 음성 사이사이에 인물의 활동모습과 생활공간이 담긴 영상들이 끼워져 있습니다. 이때 삽입된 배경 영상들은 대부분 핸드헬드 샷으로 촬영되었으나 영상의 사색적 특성에 맞게 큰 흔들림 없이 매우 정적이고 자연스럽습니다.

촬영구도는 이분할 구도와 삼분할 구도 중심으로 역시나 편안한 느낌 속에 인물의 이야기에 집중할 수 있게 됩니다. 특별히 영상을 감성적으로 만들어주는 두 가지 요소가 돋보이는데 첫째 촬영에 있어서는 단렌즈에 의한 쉘로우 포커스 샷과 주변 사물들을 렌즈 앞에 배치하는 오더 디 오프젝트 샷, 인물의 손

동작과 표정 등에 대한 부분 샷 등이 시청자들로 하여금 현실적 인식보다는 주인공의 음성에 몰입, 교감하게 만듭니다. 그리고 둘째, 음악 리듬에 맞춰 노래하는 듯한 영상들의 리듬 배열, 이 또한 기분좋은 감흥을 연출합니다.

❶ 인트로 (0~17초)

주인공의 물리적 환경을 가늠할 수 있도록 짧은 다섯 씬의 영상들을 나열해 보여줍니다. 생활 용품, 공간, 거동, 애완 동물 등. 이때 인트로 답게 아직 주인공의 모습을 명확히 보여주지는 않으려고 부분 샷을 많이 사용합니다. 또, 처음부터 삼분할 구도가 내내 사용되고 있습니다.

❷ 나이의 무의미함 (18~1:16초)

"나는 사람이 어떤 나이에는 어떻게 살아야한다라는 고정된 선입견이 없습니다. 나에게 나이는 아무 의미가 없습니다" 의자 인터뷰 씬으로 주인공의 이야기가 시작되는데 착석의 위치가 삼분할구도로서 주인공의 시선 쪽에 넓은 공간이 놓여 있습니다. 이런 구도를 '노즈 룸(Nose Room)'이라고도 합니다.

나레이션을 위해 배경 배열된 영상을 유심히 보면 장수의 상징인 거북이와 그녀가 만나고 있는데 이것은 노화를 극복해내는 두 존재의 동반 배치로 볼 수 있습니다. 이 작품에서 사용되는 상징적 존재는 총 세가지가 등장합니다. 바로 '거북이'와 '체스'와 '수영장'입니다.

❸ 체스와 인생 (1:17~2:24초)

"나는 체스를 좋아해요. 체스는 복잡하고 헛수를 둘 가능성도 많습니다. 인생도 그렇게 잘못될 수 있는 겁니다." 그녀가 혼자 체스를 두는 모습이 부분 샷으로 등장하는데 이때 유심히 관찰하면 기물(말)들이 세워지고 전진하고 쓰러지는 모습들을 보여집니다. 이를 통해 그녀가 말하는 인생의 모습이 은유적으로 보여지고 있습니다. 사전 연출과 촬영의 정교함을 발견하게 됩니다.

이 작품은 음성 나레이션 바탕 위에 간접적인 배경 배열들이 주로 사용되고 있고 있지만 이 단락에서는 서술 배열이 등장합니다. 즉, "나는 체스를 좋아해요."를 영상으로 직접 묘사하고 있습니다.

❹ 끝이 아닌 자유 (2:25~3:40초)

"은퇴는 끝이 아닌 자유의 시작입니다. 더 적극적이어야 되는 순간이예요. 책을 쓰고 싶었던 적이 있나요? 그림을 그리고 싶었던 적이 있나요?" 자신의 삶과 느낌을 얘기하던 주인공이 비로소 타인을 향해 강하게 메세지를 전달하기 시작하는 단락입니다. 즉, 내향적 정서 고백을 넘어서서 이제부터 외향적 조언들을 시작합니다.

이때 '시작'이란 단어와 '책'과 '그림'이 언급될 때 해다 사물들을 보여주는 직접적 서술 배열을 사용하여 메세지에 힘을 보탭니다.

❺ 끝까지 열심히 살자 (3:41~4:10초)

"제가 쓰러질 때까지 왜 계속 가면 안되나요? 사라지기 싫어요. 할 수 있을 때까지 열심히 살아야 해요." 젊음이 부럽다고 말을 하지만 그러나 그녀는 계속해서 쓰러질 때까지 나아갈 것이라 말합니다. 영상의 후반에 들어서 그녀의 강변은 상징적 도구로 표현이 되는데 바로 수영입니다. 영상 원본에서는 그녀가 젊은 여성들이

있는 수영장에 들어설 때부터 시작되어 풀 장에 걸터 앉아 입수를 준비하는 모습이 보여집니다. 삶의 고난과 시간의 저항이 '물'로 상징되었고 그녀가 그 속을 용기내어 입수를 하고 바닥에 발을 딛어 앞으로 나아가는 그 모습이 잔잔하지만 깊이 있게 우리의 가슴을 울립니다. 그리고는 그 과정을 완수하고 물 밖으로 걸어나가는 모습을 물 안에서부터 바라봅니다. 이 수중 촬영 기법(오버 디 오브젝트 샷, 로우 앵글 샷)은 우리가 그녀를 위대한 선배로 바라보고 경의를 표하게 끔 만듭니다.

❻ 기쁨이 가득찬 것에 감사 (4:11초 이후)

"내가 여기 앉아 있는 것, 당신이 웃고 있는 것, 내 주변의 모든 것에 감사합니다. 아침에 일어나면 기쁨으로 가득차 있습니다." 마지막 단락에서는 친구이자 큐레이터인 Jozua Rossouw와 함께 즐겁게 체스를 둡니다. 삶의 자유와 기쁨이 주어진 노년의 삶에 감사하고 그것을 향유하는 모습이 나타납니다.

아웃트로에서는 영상작법의 긴장을 모두 풀고, 편안한 장면과 그녀의 기쁨과 감사의 고백을 담백하게 보여주는데 맨 마지막에 체스의 킹 기물을 장난스럽게 쓰러뜨리는 장면을 음악 배열로 하여 이야기의 끝을 알립니다.

2 **인도네시아는 우리에게 생기를!** - Fernweh Chronicles 채널

[Georg, Tara, Liv and Bodhi https://www.youtube.com/@FernwehChronicles]

Georg Beyer와 Tara 부부, 그리고 그들의 자녀 Liv와 Bodhi는 미국 콜로라도에 거주지를 여행, 모험 가족입니다. 원래 남편 Georg는 독일 태생으로서 미국에서 10여 년간 아동 및 가족 사진/비디오 작가로 활동해왔고, 아내 Tara는 자폐 아동 교사 였습니다. 부부의 인연 또한 독특한데 중앙 아메리카를 각각 단독으로 여행을 하다 만나서 남미, 아시아까지 이어졌습니다. 2017년 이후로 '방랑벽 연대기(Fernweh Chronicles)'라는 유튜브 채널을 개설하여 자신의 아이들과 함께 전세계를 모험하는 영상을 올리고 있습니다.

남편과 아내 두 사람이 함께 두 대의 카메라(캐논 R5C와 R5)와 드론(DJI Mavic3와 FPV) 등으로 촬영을 진행하는데 사진/비디오 작가다운 아름다운 촬영기술과 빼어난 스토링텔링과 영화못지 않은 촬영과 편집, 그리고 활달하고 긍정적인 가족 구성원의 모습을 통해서 많은 이들에게 여행과 모험에 대한 대리만족을 선물하고 있습니다.

[출처: https://www.facebook.com/fernwehchronicles]

여러분과 함께 생각해 볼 예제영상은 2023년 5월에 올려진 '인도네시아는 우리에게 생기를! (Indonesia Makes Us Feel ALIVE!)'입니다. 인도네시아이 발리, 수마트라, 자바 섬을 여행하는 모습이 수록되어 있는데 연약한 아이들과 아내가 함께 하는 여행기임에도 불구하고 마치 할리웃 어드벤처 영화를 보는 감동을 만들어 냅니다. 촬영기기와 화각, 앵글 등에 대한 다양한 변화를 시도하고 있고, 촬영 분량 또한 일반 브이로거 수준을 뛰어넘을 것으로 보입니다. 보통 우리가 많이 보고 있는 여행 브이로그는 이렇습니다. "해당 지역의 유명 관광지와 숙박시설을

나도 경험해보았다. 그리고 유명 포토존에서 사진을 찍어보았고, 어느 레스토랑 요리가 참 맛있었다." 대체로 '잘 갖추어져 있는 관광 코스, 남들이 가보았다는 코스를 나도 가봤다, 위함한 곳은 피하고 안전한 코스를 가자, 나와 우리 가족의 모습과 대화를 담는다'와 같이 코스 소비적인 여행기가 많이 보입니다.

[출처: https://www.facebook.com/fernwehchronicles]

그러나 Beyer 가족은 그것을 뛰어넘고 있습니다. 그들 자신만이 아니라, 자연과 세상, 현지인들과의 관계에 주목하고 있고, 현지인들의 언어와 표정, 그 지역의 문화적 특징까지도 소중하게 담아냅니다. 즉, ④주제의 지향성이 자기애, 가족애를 뛰어넘고 있고 ⑤창작 과정에서 있어서는 장비와 촬영 기법의 적극적인 수행, 아내의 협력이 일조하며 ⑥촬영 장소에 있어서는 해당 지역의 고유한 매력이 보존되어 있는 곳을 영상의 정점으로 배치함으로써 여행의 진정한 목적이 무엇인가를 보여주며 ⑦현지인의 표정과 말, 그리고 현지인과의 어울림과 접촉을 자연스럽게 수행함으로써 인류에

대한 관심과 애정을 담아내기까지 합니다. ❷편집기술적에 있어서는 원 촬영본을 과장하는 조악한 잔기술이나 현란한 타이포그라피 등은 거의 거의 사용하지 않습니다. 오히려 1차 창작과정인 여행 기획, 다채로운 촬영 기술, 장면과 표정 포착에 중점을 두고, 편집에서는 아름다운 색보정과 음악과의 효과적인 결합까지만 중시합니다. 화면 위를 날아다니는 타이포그래피나 디지털 스티커보다는 아내 Tara와 딸 Liv의 미소가 훨씬 아름답고 효과적입니다. 실제로 그들은 홈페이지를 통해 Luts 파일을 판매하고 있기도 합니다.

이제부터 여러분과 함께 분석해 볼 영상은 17분 15초의 원본 가운데 일부분만을 3분 39초로 압축해 놓은 것입니다. 그 내용에 따라서 '아침 - 용암지대 - 화산과 폭포 - 폭포를 향하여 - 폭포 앞 개천 - 폭포 도착 - 에피소드'의 7단계로 나누어 보았습니다.

❶ 아침 (0~15초)

"우리는 약간의 집착이 있는 것 같아요. 다른 사람들의 도달할 수 없는 곳에 도달할 수 있는 차량으로 말이죠." 역시 인트로 답게 그들의 여행관을 함축한 대사를 이야기하며, 무엇이 시작될지에 대한 호기심을 유발하고자 어두운 톤과 오버 디 오브젝트 샷으로 피사체들을 조금씩 드러냅니다.

❷ 용암지대 (16~1:04초)

용암지대

대화 샷

아저씨가 개조하고 있어, 그쵸?

용암지대

드러내기 샷 (Reveal)
쉘로우 포커스

용암지대

버즈 아이 뷰
트래킹 샷
틸트 업 (카메라틀 위로 올리다!)
음악 배열

화산을 향해가는 과정에는 용암지대를 통과해야 하는 어려움이 있습니다. 그것을 대비하는 차량 운전사의 모습과 아내와 딸의 설레이는 마음(대사)을 담아내어 보는 이들 또한 설레임에 동참하게 만듭니다. 이어서 용암지대를 행해 진군하는 차량의 모습을 버즈 아이뷰와 트래킹 샷, 드러내기 샷 등으로 위대하게 표현합니다. 이를 위해 드론에 의한 버즈 아이 뷰와 음악과의 동

조 배치가 힘을 발휘하기 시작합니다.

용암지대

트래킹 샷
핸드 헬드 샷
헤쳐 가기 (Moving Through)

용암지대

클로즈 업 샷

This way to get to the volcano.

이렇게 하면 화산에 도달할 수 있습니다.

용암지대

이 단락에서는 두 개의 동심어린 장면을 끼워넣었습니다. 첫째, 아들 Bodhid가 풀 사이를 헤쳐가는 장면을 슬로우 샷(배경 배열)으로 넣어 '꿈, 희망'이 갖는 아름다움을 느끼게 하고 둘째, 딸 Liv가 모래바닥에 화산과 운행경로를 그림으로 그리는 장면은 꿈을 계획하는 좀더 성숙된 동심을 느끼게 합니다. 그 후 이 장면은 곧

바로 실제 화산을 향해 진군하는 차량의 모습으로 유사 배열되는데, 이로써 아빠와 엄마의 믿음직하고 어른스러운 실행으로 멋지게 발전됩니다. 얼핏 봐서는 눈치챌 수 없는, 그러나 보는 이들에게 점증적 감정 상승과 절묘한 구성이 아닐 수 없습니다.

❸ 화산과 폭포 (1:05~1:36초)

화산의 정상에 이르러서는 내려다보이는 폭포에 장관을 버즈 아이 뷰로 보여줍니다. 그러나 이들에게 있어서 이것은 모험의 끝이 아니라 시작이었습니다. 폭포를 향해 내려가야 하기 때문입니다.

❹ 폭포를 향하여 (1:37~2:07초)

"여행에서 내가 가장 좋아하는 것 중 하나가 바로 Liv와 Bodhi를 도전에 노출 시킬 수 있다는 것입니다. 그것엔 진정한 성과가 함께 제공됩니다." 그들에게 새로운 도전이 될 폭포의 장관을 타임랩스로 보여주고, 그것을 향해 내려가는 도전의 모습들을 짧은 배열로 보여줍니다.

❺ 폭포 앞 개천 (2:08~2:47초)

"지퍼를 모두 채웠으니 이제 우리의 첫번째 도전은 바로 저 개천을 건너는 거야."마지막 목적지인 폭포 앞에서 연약한 아이들과 아내에게는 두려운 도전입니다. 이때 엄마는 아이들에게 "우리는 지난날 하루종일 강을 건넌 적이 있어. 그러나 여기도 건너야겠지?"라고 다독거립니다. 엄마와 아이들의 얼굴을 반응 샷으로 보여주며 두려움과 설레임을 양면적으로 표현합니다.

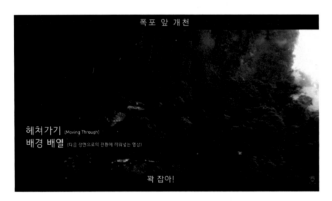

그리고 "그렇지?"라는 엄마의 두번째 물음에 이어서 드론에 의한 버즈 아이 뷰 영상이 하늘로부터 폭포를 향해 내려 꽂히면서 곧바로 자신들의 몸을 개천 속으로 내던져 버린 가족의 모습이 가슴 벅차게 펼쳐집니다. 할리웃 저리가라의 근사하고 박력있는 배열입니다.

❻ 폭포 도착 (2:48~3:19초)

"안개가 끼어서 폭포가 안 보여" 엄마 Tara의 평범한 대사 속에 특별하고 웅장한 폭포가 대비되어 펼쳐집니다. 폭포에 도달한 보람과 장관을 바라보는 감동을 표현함에 있어서 음악 배열을 적극적으로 가장 많이 사용한 단락이기도 합니다. '말이 필요없다'를 말을 영상으로 증명하는 단락입니다. 가장 최고의 감정 상황이지만 가

장 말이 없이 보여주기만 하는 장면이 바로 이 단락입니다. "아쉽게도 깨어날 시간이 되었어요. 이 꿈의 모험. 비록 우리에겐 끝이 아니지만." 아빠의 이 말과 함께 그들의 모험 영상이 끝납니다.

❼ 에피소드 (3:20초 이후)

암막 영상을 거쳐서 공간은 화창하고 맑은 해변으로 옮겨짐으로써 대비되는 환경, 긴장이 해제된 상황이 나타납니다. "이거 아빠를 위한 거예요."라고 말하면서 Liv가 아빠와 엄마에게 주워모은 소라껍질들을 건네줍니다. 껍질 속의 악취에 놀라자빠지는 엄마, 그런 엄마에게 Liv가 또한번 유머를 떨면서 모든 영상이 끝을 맺습니다. "이 모든 소라껍질들을 가져가서 냄새가 우리집에 가득차게 할 거예요." 그렇게 그들의 새로운 모험이 시작될 듯 말입니다.

[유튜브, 브이로그, 공모전, 뮤직비디오를 위한 영상작가 길라잡이]

발행일	2025년 1월 1일
지은이	박운영 (Janinto)
제작,기획	함예진
디자인	함예진
발행처	예진미디어
출판등록	제 307-2017-56 호 (2017년 08월 7일)
주 소	제주도 서귀포시 표선면 번영로 3428번길 129
대표전화	02-747-6784
홈페이지	www.midist.pe.kr
이메일	ilbobae@naver.com

값 35,000 원

ISBN 979-11-89872-07-6(13600)